V 700.
Y.

3953.

DESCRIPTIONS

DES ARTS

ET MÉTIERS.

———

DESCRIPTIONS
DES ARTS
ET MÉTIERS,

FAITES OU APPROUVÉES

PAR MESSIEURS

DE L'ACADÉMIE ROYALE
DES SCIENCES.

AVEC FIGURES EN TAILLE-DOUCE.

A PARIS,

Chez { SAILLANT & NYON, rue S. Jean de Beauvais;
DESAINT, rue du Foin Saint Jacques.

M. DCC. LXI.
Avec Approbation & Privilége du Roi.

L'ART
DE CONVERTIR
LE CUIVRE ROUGE
OU CUIVRE DE ROSETTE,
EN LAITON OU CUIVRE JAUNE,

Au moyen de la Pierre Calaminaire; de le fondre en tables; de le battre sous le martinet & de le tirer à la filiere.

Par M. GALON, Colonel d'Infanterie, Ingénieur en Chef au Havre, Correspondant de l'Académie Royale des Sciences.

M. DCC. LXIV.

L'ART
DE CONVERTIR
LE CUIVRE ROUGE
OU CUIVRE DE ROSETTE,
EN LAITON OU CUIVRE JAUNE,

Au moyen de la Pierre Calaminaire ; de le fondre en tables ; de le battre fous le martinet & de le tirer à la filiere.

Par M. GALON, Colonel d'Infanterie, Ingénieur en Chef au Havre, Correspondant de l'Académie Royale des Sciences.

AVANT-PROPOS.

Les Manufactures, en général, paroiffent mériter l'attention des Nations induftrieufes, proportionnellement à l'avantage qui en peut réfulter pour les Arts déja cultivés ; & cette attention devient, pour ainfi dire, indifpenfable, fi l'on veut trouver dans fa propre induftrie des fecours qu'on eft obligé de tirer de l'Etranger.

C'eft fous ce point de vûe que l'on peut envifager l'efpéce de Manufacture dont nous avons entrepris les détails.

Il n'eft guères permis de douter que le travail du Cuivre ne foit un objet intéreffant. A combien d'ufages ne voit-on pas fervir ce métal ? Sa ductilité, quoique moindre que celle de l'or, le rend fufceptible d'une infinité de formes ; fa fermeté fait qu'on peut le travailler fort mince ; & alors fa légéreté le fait employer de préférence à fabriquer nombre d'uftenfiles capables de réfifter à l'action du feu ; fon poli le rend propre à entrer dans une infinité d'ouvrages d'ornemens : & que de beautés ne préfente-t-il pas à nos yeux, après avoir été artiftement travaillé, fur-tout quand après cela on le dore ?

Tous ces avantages ne peuvent pas être balancés par les dangers auxquels

son usage expose les personnes négligentes. Il est vrai que le verd-de-gris n'est qu'une décomposition des parties du cuivre ; mais une expérience de plusieurs siécles prouve qu'un meuble de cuisine bien étamé, ou tenu bien proprement, n'expose point la vie de celui pour lequel on y prépare des mets.

Comme mon dessein n'est point d'inspirer trop de sécurité contre les dangers de la rouille de ce métal, je ne vais m'occuper que de ce qui doit faire ici principalement l'objet de mon travail.

Quelques recherches que j'aie pu faire, il ne m'a pas été possible de déterminer l'origine des Manufactures de cuivre établies dans le Comté de Namur. On pourroit en fixer la premiere époque à la découverte de la Calamine ; mais cette date ne m'est point connue. Au reste, la plûpart des établissemens ont un principe auquel on ne peut guères remonter que par des routes incertaines ; il vaut donc mieux s'en tenir à des faits avérés, que de proposer des conjectures qui sont le plus souvent très-inutiles.

On sçait qu'avant 1695, tout le cuivre se battoit à Namur à force de bras, & que cette année même vit naître l'invention des batteries mises en mouvement par le secours de l'eau. La premiere fut établie sur la Meuse ; & son Inventeur en obtint sur le champ le privilége exclusif. Cette juste récompense de l'industrie d'un seul homme a pensé entraîner la ruine totale d'une infinité d'Artisans ; puisque par le moyen de cette nouvelle Machine, on pouvoit travailler plus de cuivre en un jour, que dix Manufactures ordinaires réunies n'eussent pû faire en dix : cette évaluation m'a été faite dans le Pays par les gens du métier.

Tous les Fondeurs se crurent perdus sans ressource ; rien ne paroissoit pouvoir les garantir de l'exécution des ordres du Souverain. L'un d'entre-eux cependant imagina d'assembler ses Compagnons avec leurs femmes & leurs enfants ; ils partirent ensemble pour Bruxelles avec les habillemens de leur profession, allerent se jetter aux pieds de l'Infante Isabelle, & là ils lui exposerent la misere où ils seroient réduits, si le privilége accordé à l'Inventeur des martinets avoit son effet.

Cette Princesse, touchée de leurs représentations, restreignit la grace qu'elle avoit accordée à l'Inventeur de cette Machine, & permit à tous les Fondeurs de faire construire des batteries semblables. Je ne m'arrêterai point ici à discuter si ces Machines faites pour abréger les procédés de l'art, sont dans leur origine aussi utiles qu'elles le paroissent ; je me bornerai à rapporter le sentiment d'un des plus judicieux Ecrivains de ce siécle : « Si un ouvrage, dit-il *, est à » un prix médiocre, & qui convienne également à celui qui l'achette & à » l'Ouvrier qui l'a fait, les Machines qui en simplifieroient la Manufacture,

* *Esprit des Loix*, tom. 2. pag. 387.

» c'est-à-dire, qui diminueroient le nombre d'Ouvriers, seroient pernicieuses ». Cependant on a l'expérience que les Ouvriers ne tardent pas à trouver d'autres occupations utiles, & on ne les a jamais vû souffrir longtems de l'établissement des usines.

Au mois de Mai 1726, l'Empereur Charles VI renouvella pour 25 années les priviléges accordés à trois Fondeurs de Namur. Les sieurs Raimont, Bivort & Acourt, en jouissoient en 1749, sous la condition qu'ils tireroient une certaine quantité de calamine de la montagne du Limbourg. Les vûes du Prince, en les obligeant à cela, étoient bien moins de se procurer un revenu particulier, que de contribuer à la perfection du métal, & conséquemment à l'augmentation du commerce. La Calamine que l'on trouve dans le Comté de Namur étant inférieure à celle de Limbourg.

Ces Manufactures ont aujourd'hui le plus grand succès : les Artistes industrieux qui les conduisent, ont un débit considérable & assuré des piéces qu'ils travaillent. Nous sommes sans cesse obligés d'avoir recours à eux pour acquérir ce métal, dont nous faisons autant d'usage qu'aucune autre Nation : ne seroit-il pas possible de nous procurer les mêmes avantages*?

Ces réflexions me frapperent dans le tems que mon devoir m'attachoit sur les lieux; je pensai que du moins il ne seroit pas inutile de recueillir tout ce qui avoit rapport à ce genre de travail. Je ne crois pas avoir rien négligé de ce qui peut en rendre la pratique aisée : je puis avouer que l'amour de ma patrie a été le seul motif qui ait conduit mes recherches; & j'ai cru que le meilleur usage que j'en pouvois faire, étoit de les présenter à l'Académie, pour les faire paroître à la suite des autres Arts, dont la description occupe plusieurs Membres de cette illustre Compagnie. Le 10 Février 1749, j'ai eu l'honneur de présenter à l'Académie les prémices de ce *Mémoire sur la Fabrication du Cuivre de Laiton* : j'y avois joint des échantillons de tout ce qui entre dans la composition de ce Métal, & j'exposois en même-tems les différens états où il est obligé de passer avant de parvenir à sa perfection.

Pour détailler avec ordre les différens procédés de cette Manufacture, je les divise en cinq Parties : La premiere consiste dans la traite de la Calamine, & je l'accompagne d'une Carte relative, qui représente les *Bures*, & les Galleries où l'on fait l'exploitation; l'emplacement des Machines qui servent aux desséchemens de la mine, la qualité des eaux & leurs pesanteurs.

Dans la seconde, je définis la nature & les différens dégrés de la Mine ou Calamine, sa pesanteur, son produit, & en quel rapport celle du Pays est à celle de la montagne de Limbourg.

La troisiéme Partie contient le détail général de la Fonderie; on y verra la description des Fourneaux, la matiere qui sert à leur construction, celle des

* On verra dans la suite qu'il y en a dans le Royaume.

Creufets ou Pots; le Moule fur lequel on les forme, les Outils, & autres machines à l'ufage du travail; enfuite je rapporte les procédés du travail même de la fonte; je décris les moules à couler les tables, les réparations qui leur font néceffaires, & les précautions que l'on doit apporter felon différentes circonftances.

La quatriéme Partie expofe les batteries appellées *ufines*, & les outils qui les concernent; les différentes manieres de travailler le Cuivre; les développemens, en plan & profils en tous fens, des parties qui compofent ces machines; enfin, la maniere dont on polit le Cuivre.

La cinquiéme Partie contient la defcription des Tréfileries, où l'on fabrique le fil de laiton. Je donne à la fin un Extrait des priviléges accordés en 1726, aux trois Fondeurs de Namur, par continuation de ceux que leurs Prédéceffeurs avoient obtenus.

PREMIERE PARTIE.
Traité de la Calamine.

LA Pierre Calaminaire fe tire à trois lieues de Namur, à une demi-lieue, & fur la rive gauche de la Meufe, aux environs des petits villages de Landenne, Velaine & Hayemonet, tous trois de la même Jurifdiction : ils font les uns par rapport aux autres dans la pofition où on les voit repréfentés fur la Carte (*Planche I*); car je n'ai obfervé de précifion que dans ce qui dépend des Mines, c'eft-à-dire, dans le plan des Galleries, dans les diftances des machines, la direction des renvois, les bufes de conduites, appliquées aux ruiffeaux qui font mouvoir les roues. L'échelle de ce plan ne pouvoit fervir à mefurer la diftance des villages, qu'en étendant de beaucoup la Carte, ou en la réduifant à un fi petit point que les parties effentielles ne feroient plus fenfibles. D'ailleurs, ces détails n'influent point fur le fond de l'Art dont il eft ici queftion.

Hayemonet, fitué fur une hauteur, fournit de la Calamine à une profondeur médiocre : on n'y emploie point de machine à épuifer. Cette Calamine eft auffi bonne que celle que produifent les deux autres villages, mais en moindre quantité. Il en eft de même de celle que l'on tire de Terne au Grive, fitué fur une montagne, à la rive droite de la Meufe, & qui eft auffi peu abondante.

L'extraction de la Calamine fe fait comme celle du charbon de terre, ou de la houille; ce font les mêmes procédés déja décrits dans plufieurs ouvrages, entr'autres, dans *Agricola de Re Metallica*; mais pour ne pas obliger le Lecteur à recourir aux Auteurs qui ont écrit fur cette matiere, voici en abrégé en quoi confifte ce travail.

On

EN LAITON, &c.

On fait deux puits à 10 ou 12 toises de distance l'un de l'autre, que l'on appelle *bures*. Ces puits sont chacun de 12 à 16 pieds en quarré ; on en soutient les terres par des assemblages de charpente, & on les approfondit jusqu'à ce que l'on trouve une bonne veine du minéral que l'on cherche : quand on y est parvenu, on fait des galleries, que les Ouvriers appellent *chasses*, en retirant le minéral ; & l'on en soutient les terres par des chassis, & un assemblage de charpente. Le déblai que l'on fait des terres en commençant le travail, & avant d'avoir trouvé le minéral, est jetté hors de la fosse ; celui que l'on fait ensuite dans les galleries nouvelles, sert à combler les anciennes, & desquelles on ne peut plus rien tirer ; on démonte aussi les chassis à fur & à mesure que l'on fait le remblai, & cette charpente est employée au nouveau travail.

Un des deux puits ou bures, sert à l'établissement des pompes, pour les épuisements : ce puits est pour cet effet plus profond que l'autre, par lequel on doit retirer le minéral ; les deux premieres galleries qui partent des puits, menées parallélement (ou à peu-près), se communiquent par d'autres galleries qui traversent le massif de la mine dont les extrémités se terminent aux grandes galleries ; de maniere qu'il se fait une circulation d'air par le puits où l'on fait l'épuisement, & par celui par lequel on retire la matiere ; lorsque ces galleries s'écartent trop des grandes bures, & que la respiration de l'Ouvrier s'y trouve gênée, on fait de nouveaux puits que l'on appelle en terme du Pays, *bures d'airage*, parce qu'ils ne servent qu'à faciliter la circulation de l'air dans les galleries.

Quelquefois on partage le grand *bure* par la moitié : dans l'une on établit les pompes ; l'autre moitié sert à descendre dans la fosse, & à tirer la mine, par le moyen d'un tour établi sur ses bords ; en ce cas, les bures d'airage sont indispensables : c'est de cette derniere façon que sont faits les grands bures des mines de Calamine. Il faut observer, que quand l'eau incommode trop les Ouvriers, dans les galleries, on approfondit le bure, & l'on fait un canal, que l'on appelle dans le Pays un *arêne*, lequel part du grand bure, & se prolonge en remontant jusqu'à la rencontre de la gallerie que l'on veut dessécher : il y a encore quelques souterreins où l'eau se perd par plusieurs crevasses, & que l'on nomme *égougeoires*.

A (Pl. I) est le grand bure de la mine de Calamine ; il a de profondeur, 43 toises du Pays, qui font 39 toises 0 pieds 1 pouce 6 lignes de France (*). *B B*, Bures d'airage. *C*, Plombiere, ou fosse d'où l'on tire le plomb : sa profondeur est de 35 toises.

Les deux machines *D E*, servent à épuiser les eaux ; la premiere *D* est pour

(*) La toise de France est de 6 pieds ; celle de Namur est de 5 pieds, 5 pouces, 6 lignes : différence, 6 pouces, 6 lignes.

la plombiere, & la feconde E pour la Calamine : chacune de ces machines eft compofée d'une grande roüe de 45 pieds de diamétre; elle eft enfoncée en terre de 19 pieds, & contenue entre deux murs de maçonnerie fur lefquels elle eft foutenue à 6 pieds au-deffus du niveau du terrein fupérieur; au centre de cette roüe, eft une manivelle qui fait mouvoir des balanciers de renvoi FH, aux extrémités defquels font les pompes établies dans les bures. Comme ces balanciers font abfolument les mêmes que ceux qui font employés à la Machine de Marly, & qu'en général toute la Machine eft conftruite fur le même Méchanifme, j'ai cru pouvoir me difpenfer d'en faire ici un plus long détail, puifque fa conftruction, auffi belle qu'utile, n'eft ignorée de perfonne.

Les deux roües DE, garnies de leurs aubes ou godets, font mifes en mouvement par des courans d'eau dirigés fur la partie fupérieure de leur circonférence : la premiere roüe D fe meut par le courant $DOIL$, qui vient de l'étang M; la partie LI eft un ruiffeau qui part du fommet de la pente, & eft reçu au point I par une bufe IOK; la même eau eft encore conduite par le canal NXP, & fait tourner la feconde roüe E, qui fert au defféchement de la mine de Calamine A. Sur quoi il faut remarquer que l'eau fournie par l'étang M, ne fuffiroit pas à la dépenfe qu'exigent les roües, pour leur faire produire les grands effets qui leur font néceffaires, fi l'on n'ajoûtoit à cette quantité l'eau qui provient de la mine même, menée par un canal foûterrein STV, qui prend au dégorgement des pompes placées dans le bure A, que la bufe V conduit un peu au-deffus du diamétre horifontal de la roüe : d'où il fuit que plus on trouve d'eau dans les galleries, & plus on accélere le mouvement de la roüe; & par conféquent, lorfque cette abondance manque, les machines deviennent prefque inutiles, ou font fi peu d'effet, que l'on tire très-peu de Calamine; c'eft-à-dire, qu'il refte toujours plus d'humidité qu'il n'en faut pour arrêter les progrès du travail. Quoiqu'il n'y ait point affez d'eau pour faire mouvoir les machines, on ne peut cependant pas hafarder d'en faire venir, crainte d'être furpris par fon trop d'abondance : c'eft une forte de proportion que l'on n'eft pas maître de ménager; on n'y parvient qu'en faifant différentes tentatives par des galleries nouvelles. Le plan de toutes ces galleries ou *chaffes* eft repréfenté très-exactement fur la Carte : voici le détail de leur fituation telles qu'elles étoient établies en 1749.

a, Rochers.

bbb, Galleries ou chaffes travaillées, & remplies du déblai des nouvelles galleries.

c, Mines où l'on travaille.

d, Cave, ou Mine fubmergée.

Plufieurs galleries font établies les unes fur les autres; & il y en a peu fur

le même plan : on y trouve le rocher à 10 toises de profondeur, & des sables de plusieurs espéces. Les différentes pentes du terrein donnent lieu aux courants, conduits, partie par les ruisseaux, & partie par des buses auxquelles on place les écluses dont on a besoin : la qualité des terres n'a rien de particulier; elles produisent toutes sortes de grains; & les environs des bures sont garnis de geniévres.

Les eaux de la mine n'ont aucun goût dominant ; elles sont légeres, & ne pesent que 4 gros $\frac{2}{10}$ le pouce cube.

Le terrein où se fait cette exploitation, est de la dépendance, en partie de Laudenne & de Velaine ; il appartient à M. Posson, Echevin de Namur. Les Maîtres Fondeurs lui donnent 56 sols de change, qui font 5 liv. 3 s. 4 den. argent de France, pour 15000 pesant de Calamine ; au lieu de la dixiéme charretée que l'on avoit coutume de donner pour la traite, aux Propriétaires des terres sur lesquelles on la faisoit.

SECONDE PARTIE.
De la Calamine, en Latin, Cadmia.

La Calamine rougeâtre est astringente ; elle desséche & cicatrise les plaies ; on s'en sert dans les onguents & dans les emplâtres.

La Calamine, selon M. Macquer, est une espéce de *Zinc*, substance métallique-bleuâtre, plus dure que le bismuth, & qui a la propriété de s'allier avec le Cuivre ; alliage qui produit le Cuivre jaune & le Laiton. Elle est susceptible d'altération, qu'elle soit calcinée ou qu'elle ne le soit pas ; de maniere que si on la tire d'un lieu sec, & qu'on l'expose à l'humidité, elle augmente considérablement de poids. Sa couleur est d'un jaune-pâle, & tirant quelquefois sur le rouge & le blanc ; elle se trouve souvent mêlée de mine de plomb ; & communément l'une & l'autre de ces matieres se trouvent ensemble, ou peu éloignées les unes des autres ; c'est ce que l'on a dû remarquer dans la Planche I.

On sçait que le *zinc* est un demi-métal qui s'allie avec le Cuivre, & qui lui donne une couleur d'or ; desorte qu'en mêlant à certaine dose du Cuivre rouge, du Laiton & du zinc, il en résulte un beau métal qu'on nomme *Tombac*. Comme le zinc aigrit le Cuivre, il n'en faut point mêler une trop grande quantité avec le Cuivre rouge, si l'on veut avoir un métal ductile. On sçait encore que le zinc est volatil ; & par cette raison il ne faut pas laisser long-temps le tombac en fusion, si l'on veut éviter qu'il ne devienne Cuivre. Les Chymistes ont reconnu que la Calamine est une mine de zinc ; ainsi il n'est pas surprenant qu'elle change la couleur du Cuivre rouge, qu'elle le rende plus dur &

plus aigre; en un mot, qu'elle change le Cuivre rouge en un métal approchant du tombac.

La plûpart des Ouvriers assurent que la qualité des Minéraux, en général, est en raison de la profondeur où on les va chercher; & que plus on les trouve bas, plus ils sont parfaits. Ceci n'est pas vrai pour la Calamine; puisque celle qui se trouve à 8 & 10 toises de profondeur, est aussi bonne que celle que l'on tire à 45 & 50 toises. Il n'en est pas de même pour l'exploitation du charbon de terre; l'opinion commune des Ouvriers est confirmée dans ce cas. En 1748 on travailloit à une mine près de Charleroy, qui appartenoit aux sieurs Pissant & Bivort; ils découvroient bien la bonne houille à mesure qu'ils approfondissoient; mais on étoit à 150 toises de profondeur, que l'on n'avoit pas encore atteint la plus parfaite, celle que l'on nomme *Houille-Marchande*.

La Calamine étant calcinée devient plus légere; elle acquiert aussi par la calcination un dégré de blancheur, mais quelquefois mouchetée & mêlée de noir; ce qui est l'effet de l'impression du feu.

Pour calciner cette Calamine, on en fait une pyramide telle que *A B C* (*Pl. II, fig.* 1), dont la base *F G* est partagée en quatre ouvertures d'environ un pied de largeur, qui toutes vont se terminer à une cheminée *H*, ménagée au centre de la pyramide, & qui régne le long de son axe, jusqu'à l'extrémité *B*: cette base (de même que la pyramide qui ne pouvoit être faite sur l'échelle des autres figures sans devenir d'une grandeur inutile pour l'intelligence de la chose), a 10 à 12 pieds de diametre. Son établissement commence par un lit de 15 à 18 pouces de hauteur, de gros bois à brûler posé sur de la paille, du menu bois & autres matieres propres à embraser le gros bois. C'est avec ce même bois qu'on forme les quatre ouvertures; & l'on recouvre cette premiere couche avec du charbon de bois; on place deux fagots debout dans la cheminée *H*. On commence par répandre une couche de Calamine brute de 7 à 8 pouces d'épaisseur; ensuite un lit de charbon de bois, mais beaucoup moins épais, & de maniere qu'il ne couvre pas en entier la Calamine: on répete alternativement les mêmes lits jusqu'à ce qu'on en ait formé un cône semblable à la Figure 1 de la Planche II, ou une pyramide pentagonale; car la forme est tellement arbitraire, qu'il n'importe pas que la base soit quarrée ou circulaire; la réussite est égale, moyennant qu'on observe de former le tuyau de la cheminée à chaque lit que l'on monte. On calcine ordinairement 14 à 15000 pesant de matiere; on y consume quatre cordes & demie de bois, & environ une *banne* de charbon; la banne est une voiture qui contient 25 vans ou 18 queues; la queue est de deux manes: une banne se vend communément 16 florins: pour faire une banne de charbon, il faut au moins 6 cordes de bois; chaque corde coûte, rendue à Namur, 10 escalins.

La pyramide étant formée, on y met le feu qui y subsiste huit ou dix heures,

&

& quelquefois plus: la grande attention que l'on doit apporter, est que la Calamine ne se brûle pas. Pour éviter cet inconvénient, qui la rendroit alors de nulle valeur, on retire les lits les uns après les autres, en commençant par ceux qui ont reçu les premieres impressions du feu. Comme on ne peut donner de régle certaine sur ce procédé, il n'y a que l'habitude de l'Ouvrier qui puisse conduire le dégré de calcination.

Enfin, la Calamine étant calcinée & refroidie, on la nettoie; on sépare les parties qui se trouvent brûlées, les pierres & autres corps étrangers qui peuvent s'y rencontrer; on la renferme ensuite dans des magasins bien secs, & à portée du moulin où elle doit être écrasée.

On mêle la Calamine de la montagne du Limbourg avec celle de Namur: la premiere vient toute calcinée & nettoyée; elle est plus douce & plus productive que celle de Landenne, mais elle est aussi trop grasse; desorte que si elle n'étoit pas corrigée par celle-ci, les Ouvrages qui en seroient formés, se noirciroient, & ne pourroient se nettoyer qu'avec peine. La Calamine du Limbourg se vend le cent pesant 50 sols du pays, qui font 25 livres argent de France le millier, rendu à Viset, où on la mene du Limbourg par charrois; & de Viset on la transporte sur la Meuse jusqu'à Namur: il en coûte pour ce dernier transport 5 livres du millier; elle revient par conséquent à 30 *liv.* de notre monnoie.

Quoique cette Calamine soit communément bonne & bien choisie, il se trouve des envois d'une meilleure qualité les uns que les autres: chaque Fondeur a soin d'en faire l'épreuve; c'est-à-dire, que sur 60 pesant de Calamine, il y a 15 à 20 liv. de Calamine du Limbourg. Cette matiere bien triturée, & passée au blutoir, jointe à 35 livres de Rosette, ou Cuivre rouge, & à 35 liv. de vieux Cuivre ou de mitraille, doit produire une table de 85 à 87 livres pesant: dès la premiere fonte, le Fondeur trouve la proportion qu'il doit garder tant que la Calamine de cette espéce dure.

Le Moulin (*Pl. II, fig.* 2, 3 & 4), est composé de deux meules roulantes *I L*, dont les essieux sont fixés à l'arbre vertical *M N*, qu'un cheval fait mouvoir; les deux meules tournent librement sur une grande pierre *P* enterrée; & sur la circonférence de laquelle sont scellés plusieurs supports *R* qui soutiennent un rebord *S* fait de planches: le tourillon inférieur *N*, (*fig.* 3) tourne dans une crapaudine de métal enchâssée dans un arbre quarré *T*, qui traverse un trou de même figure, fait au centre de la pierre; le tourillon supérieur *M* est emboîté dans un trou fait au sommier du bâtiment; & ce tourillon est contenu par une piéce *V* que l'on assujettit fortement par des boulons qui traversent le sommier.

L'Ouvrier *O*, employé à ce travail, remue continuellement la Calamine, avec une pelle, afin de la faire passer sous les meules, & qu'elle puisse être écrasée également.

Le cheval fait 4 tours par minute; il peut moudre 20 mesures de Calamine par jour : chaque mesure est de 15 pouces 6 lignes de diamétre par le haut, 13 pouces 6 lignes dans le fond, & 13 pouces de hauteur ; elle est faite en forme de baquet cerclé de fer, & contient 150 livres ; les 20 mesures font ensemble trois milliers pesant, qui est la quantité du travail ordinaire.

Ce Moulin moud 4 de ces mesures de terre à creuset dans une heure, & 3 de vieux creusets, dont la matiere recuite est plus dure : on écrase aussi 6 manes de charbon de bois dans le même espace de tems, c'est-à-dire, en une heure, & cette quantité se réduit à 3 manes de charbon pulvérisé.

Les pierres qui composent cette machine, sont tirées des carrieres des environs de Namur; elles sont très-dures, d'un grain fin, & bien piquées : les meules roulantes s'usent peu ; lorsqu'elles sont bien choisies & bien travaillées, elles servent 40 & 50 ans : la pierre de dessous, qui fait la platte-forme, dure beaucoup moins.

La Calamine & le Charbon étant écrasés, on les passe au Blutoir *A B*, (*fig. 5, 6 & 7*), qui est en forme de cône tronqué ; il est construit de plusieurs cercles assemblés sur un arbre, & est recouvert d'une étamine de crin : ce Blutoir est enfermé dans une caisse *C D*, & posé sur des traverses dans une situation inclinée; desorte que la partie *B* est plus élevée que la partie *A* : à l'extrémité *B* est une manivelle qui sert à le faire tourner; & à la partie *A* est fixée une planche *E F* (*fig. 6*), sur laquelle tombe le son, c'est-à-dire, les parties trop grosses de la matiere, qui ne peuvent passer au travers de l'étamine ; le plus fin étant ainsi séparé, s'amasse dessous le Blutoir : la matiere que l'on veut tamiser se met sur le Blutoir en *G* ; & l'Ouvrier tournant la manivelle d'une main, fait tomber de l'autre la Calamine dans la trémie *H I*, qui la dirige dans l'intérieur du tambour; & comme les deux fonds en sont entiérement ouverts, le son descend vers la planche *E* : on le reporte ensuite au moulin pour y être écrasé de nouveau.

La Calamine passée au Blutoir, est réduite en poudre très-fine.

J'ai fait tamiser avec soin, & séparément, de la Calamine du Comté de Namur, & de celle du Limbourg, & les ayant également pressées dans une mesure d'un pouce cube, j'ai trouvé que la Calamine du Limbourg pese une once un gros 19 grains ; que celle de Namur pese une once deux grains : la différence est de 67 grains.

La Calamine du Limbourg pulvérisée est d'un jaune fort pâle; & celle du Comté de Namur d'un jaune tirant sur le rouge.

De l'alliage de 60 livres pesant de Calamine, avec 35 livres de vieux Cuivre, & 35 livres de Rosette, il en provient 15 à 17 livres d'augmentation, non compris *l'Arco*, matiere que produit l'écume du Cuivre répandue dans les cendres, & que l'on retire par des lessives qui seront détaillées dans la suite de ce Mémoire.

Les productions sont encore prouvées par les opérations métalliques que l'on peut faire, pour séparer d'un morceau de Cuivre la Calamine qui s'y trouve contenue; la Calamine seule réduite au feu, ne produit qu'une cendre de couleur d'azur.

TROISIEME PARTIE.
De la Fonderie.

UNE Fonderie est ordinairement composée de trois fourneaux ABC, (Pl. III & IV), construits dans un massif de Maçonnerie EF, enfoncé de maniere que les bouches de ces fourneaux ne soient que de 3 à 4 pouces plus élevées que le niveau du terrein.

En avant de ces fourneaux, sont deux fosses GH de 2 pieds 9 pouces de profondeur, dans lesquelles on jette les cendres & les ordures qui proviennent de l'écume du Cuivre.

Il y a trois moules IKL, (Pl. IV) : on n'en voit que deux dans la troisiéme Planche, pour éviter la confusion dans le dessein. On fait ces moules avec des pierres, & on les ouvre au moyen du treuil MN.

Sur la roue N, s'enroule une corde qui vient se rouler de même sur le tour O.

La Cisaille P (Pl. IV), est pour couper & mettre de grandeur les tables de Cuivre.

Le mortier enterré Q sert à faire des paquets de mitraille. En étendant sur ses bords un morceau de vieux Cuivre le plus propre à contenir le reste de la mitraille, on bat bien le tout pour en faire une espéce de boule P (Pl. III), du même calibre que le creuset, & que les Ouvriers appellent *poupe*; comme c'est la mesure d'un creuset, elle pese environ quatre livres.

Le baquet R (Pl. III), contient la Calamine; le petit amas S est la Rosette ou Cuivre rouge, rompu par morceaux d'un pouce ou à peu-près, en quarré.

La palette de fer T sert à enfoncer la Rosette dans la Calamine, à battre & à affaisser toute la composition dans le creuset.

La Mai V est pour mélanger la Calamine avec le charbon de bois pulvérisé; on y jette l'un & l'autre ensemble, & l'on mêle le tout avec des pelles, ou avec les mains sans le secours de la pelle.

Il y a trois lits tels que celui X, dans chaque Fonderie, pour coucher les Fondeurs, qui ne quittent leur travail que deux jours seulement dans la semaine.

Il faut que la hotte de la cheminée Y (Pl. III & IV, *fig.* 2), dépasse le bord des fosses HG, afin que ce qui s'exhale des creusets, suive la route de la fumée des fourneaux.

Comme ces parties demandent un détail particulier, il faut premiérement en expliquer tout l'ensemble.

Dans la Planche IV ; la premiere figure eſt le plan de la Fonderie, avec les détails de ce qu'elle contient.

La figure 2 de la même Planche eſt un profil pris ſur la ligne 7 & 8 du plan, où chaque partie eſt marquée des mêmes lettres : cette figure repréſente l'inclinaiſon du moule *L*, prêt à recevoir la matiere ; la ciſaille *P* ſur ſon pied, qui eſt un corps d'arbre profondément enterré, cerclé & garni de fer ; près de la ciſaille eſt une piéce de bois dans laquelle on fait une mortoiſe où l'on engage l'extrémité d'un grand levier, retenu par une cheville qui paſſe dans le trou *V*, & autour de laquelle ce levier peut ſe mouvoir librement : cela ſera mieux expliqué lorſque je parlerai de l'uſage des Ciſailles.

Le mortier *Q* eſt pour faire les poupes ; le profil de la foſſe *G* repréſente la quantité des cendres qui y ſont toujours en réſerve.

Le profil du fourneau *C* avec ſon couvercle *Z* : on y voit auſſi l'arrangement des creuſets ; celui du milieu eſt coupé le long de ſon axe, pour faire voir la maniere dont les matieres y ſont placées.

W, eſt le cendrier ; l'ouverture *&*, eſt pour y deſcendre, ſoit pour vuider ou raccommoder les fourneaux ; d'ailleurs, il ſert encore de paſſage à l'air qui fait fonction de ſoufflet, de même que dans toutes les Manufactures de ce genre.

La piece *D* eſt la clef qui traverſe le moule, dont les extrémités s'engagent dans les bouts des deux barres *R T* : la barre *T* eſt fermement retenue par deux chevilles ; l'une qui traverſe le ſupport des moules, & l'autre la clef *D*, ainſi qu'on le voit au moule *K*.

La ſeconde barre *R* eſt de même retenue par ſa partie inférieure au ſupport des moules, par une ſemblable cheville ; & l'autre extrémité faite en vis traverſe la clef *D*, à laquelle on l'aſſujettit fortement par le verrein *S* ; c'eſt de cette maniere que les deux pierres, poſées l'une ſur l'autre, & qui forment le moule, ſont miſes exactement dans cette poſition.

La figure 1 ne repréſente que la pierre de deſſous, ſur laquelle on voit les lames de fer qui déterminent la largeur & l'épaiſſeur de la table de Cuivre.

Les premieres figures de la Planche V repréſentent les différents creuſets que l'on employe dans les fontes : les plus grands ſervent à contenir la matiere de douze creuſets ordinaires, qui font la moitié des trois fourneaux, à huit creuſets par fourneau ; on ſe ſert de deux de ces creuſets quand on veut jetter de grands fonds de chaudiere, comme celle de la machine à feu, ou des Braſſeurs, pour leſquelles il faut une table de 9 lignes d'épaiſſeur, qui contient la fonte de trois fourneaux ou de 24 creuſets.

Tous ces pots ou creuſets ſont abſolument ſemblables au creuſet *A*, vû de plan & de profil : on les travaille ſur un moule de bois *P Q R* : la partie *P* eſt pleine, & faite d'un bois dur, bien tourné. Ce cylindre formé en calotte par

le

le bout supérieur, porte à son extrémité opposée une cheville quarrée fixée à son centre, qui entre dans un trou de même figure fait à l'espéce de lanterne Q: ces deux piéces jointes ensemble se mettent sur le pivot R fixé au centre du plateau, lequel est aussi fortement assujetti sur un établi solide, au moyen de trois vis; de maniere qu'en prenant le moule par la lanterne, il tourne facilement sur son pivot.

Voici le détail des Outils & des Mesures à l'usage de la Fonderie. Les Plans sont marqués par des lettres capitales; & les profils par les mêmes lettres en italique. J'ai aussi observé de les indiquer par les noms que les Ouvriers leur ont donné dans le Pays. (*Voyez Planche V.*)

A A, Creusets ou Pots dans lesquels on fond les matieres.

B, Etnet, Etnette (*) ou Pince qui sert à arranger le creuset dans le fourneau, & à poser les piéces de charbon sur les bords des creusets.

C, c, Attrappe ou Pince coudée, qui sert à retirer du fourneau les creusets qui se cassent: pour cet effet, on fixe aux deux extrémités des petites branches deux portions de cercle, qui embrassent le creuset.

D, d, Etnette ou Pince coudée servant à retirer le creuset entier du fourneau, & avec laquelle on transvase la matiere d'un creuset dans un autre; cette pince tient encore lieu d'un Ouvrier; par son moyen, on peut tenir droit un creuset pendant qu'on le charge; ce qui sera ci-après expliqué.

E, Etnette ou Pince droite ordinaire, pour retirer du moule la table de cuivre. On s'en sert aussi & tout de suite, à ébarber la même table, lorsque des parties de cuivre ont coulé entre les lames de fer, & l'enduit du moule.

F, Fourgon emmanché de bois pour attiser le feu, & tasser la Calamine dans le creuset.

G, Havet ou Crochet employé à différents usages du travail.

H, Tioul ou *Caillou*; fer plat en maniere de ciseau emmanché de bois, qui sert à écumer & à retirer les cendres de la matiere en fusion; ce qui se fait à mesure que l'on vuide le Cuivre d'un creuset dans celui qui doit le porter au-devant du moule.

I, Bourriquet, pour soutenir les branches de la tenaille D, lorsqu'on la fait servir à tenir le creuset dans son à-plomb, pendant qu'on le charge.

K, Palette de fer pour entasser la matiere dans le creuset.

L, l, Tenaille double pour transporter le creuset, & verser le Cuivre fondu dans la gueule du moule.

M, m, Polichinelle, piéce coudée & platte par le bout, en forme de hoyau, emmanché de bois, & dont l'usage est de former le lit d'argile sur les barres du fourneau, ou de le raccommoder, lorsque les trous ou regiftres que l'on y pratique deviennent trop grands.

(*) *Etnet*, par corruption, de *Tenettes*.

CALAMINE.

N, *n*, *Cifaille*, pour couper & diſtribuer les tables de cuivre.

O, *Etnette* ou Pince à rompre le Cuivre qui vient de l'*Arco*.

T, *Enclume* avec ſa maſſe *t*, pour rompre le Cuivre de roſette.

V, *Manne* à charbon de bois.

X, *Bacquet* pour la Calamine.

Le mélange de ces deux meſures eſt pour deux tables ou 16 creuſets.

Y, *y y*, meſure du mélange fait pour une table.

Z, *Brouette* pour le tranſport du petit charbon, que l'on nomme *Spiure de Houille* : elle ſert encore à tranſporter les cendres hors des foſſes.

Des Fourneaux & des Matieres propres à leur conſtruction.

CHAQUE Fourneau, tel que *A* (Pl. *VI*, fig. 1), contient 8 creuſets rangés dans le fond, ſur un lit d'argille de 4 pouces d'épaiſſeur, étendu ſur les barres *B* (*fig*. 2); ce lit eſt percé de 11 trous, comme on le voit en C, de même que l'arrangement des creuſets.

La partie *D* eſt le plan du cendrier & de ſon entrée *E*.

B, eſt le cendrier couvert par les barres qui ont 2 pouces quarrés, mis à peu-près tant plein que vuide, excepté dans les coins du cercle, où l'on pratique un eſpace plus grand pour faire quatre regiſtres plus ouverts que les autres.

C, eſt le fourneau avec le plan des pieds droits, marqué par la premiere aſſiſe de *tilla*. On appelle *Tilla* l'eſpéce de brique *Z*, faite de terre à creuſet, qui ſert à la conſtruction des fourneaux, ſuivant les dimenſions cotées ſur le deſſein. On voit de même dans cette figure, la véritable poſition des creuſets, & les trous ou regiſtres pratiqués dans le plancher d'argille. Les pieds droits F G, (*fig*. 3) s'établiſſent ſur la grille; ils ont 2 pieds 4 pouces de hauteur : la baſe eſt déterminée par le cercle de fer H I, & le *tilla* ſe poſe toujours à plomb.

La calotte *L M*, qui fait la voûte du four a un pied 6 pouces 6 lignes de hauteur perpendiculaire, c'eſt-à-dire, priſe à ſon axe; elle eſt compoſée de 4 piéces, telles que *N O P*, & ſe poſe ſur la derniere aſſiſe de tilla; les portions de cette calotte ſont travaillées de même que les creuſets, ſur un moule fait exprès. Le cercle *Q R* fait voir l'ouverture de la bouche du fourneau; & la partie *T V* eſt la concavité ſupérieure des parties de la voûte, qui eſt le quart du cercle *Q R;* ces quatre portions de voûte étant réunies, doivent ſe joindre très-exactement de toute part ; on les couronne avec le bourrelet de fer *X*, fait en demi-rond, & dont les branches s'étendent le long de *l'extrados* de la voûte. Le profil *x* de ce cercle ſe voit au-deſſus du profil *L M*. Ce bourrelet ſert à conſerver & entretenir d'une maniere ſolide la bouche du fourneau, & à la garantir du choc des outils, auxquels il ſert de point d'appui.

Les cendriers & fourneaux (*fig.* 1) sont construits de même que les voûtes. On remplit les intervalles des voûtes seulement en argile ; & il n'y a qu'un parement de maçonnerie qui forme la fosse *& (Pl. III & IV)* : sur quoi il faut observer que cette argille ne régne que depuis la naissance des voûtes. Car le fond & les cendriers sont faits d'un massif de maçonnerie en grosses briques.

Les voûtes ou calottes des fourneaux, les tilla & les creusets sont tous de la même matiere : en voici la nature & la préparation.

La terre à creuset se prend à Nanine, au-dessus de l'Abbaye de Geronsart (*) : on la coupe en plein terrein ; c'est une terre noire, forte, lisse & savonneuse ; elle pese une once $\frac{1}{20}$, $\frac{1}{4}$, le pouce cube ; elle est fort propre à détacher les étoffes ; les ouvrages qui en sont formés étant recuits, sont d'une consistance très-dure. Outre les tilla & creusets, on en fait des *chenets* assez solides pour servir trois & quatre ans ; on s'en sert en forme de plaque pour les contre-cœurs de cheminée ; on l'achete par piéces de 56 à 57 livres pesant ; chaque charriot peut en porter 58 à 59 piéces : elle revient, rendue à Namur, à 12 escalins la voiture ; sçavoir, 6 escalins d'achat, & autant pour le transport : un escalin vaut 12 sols & demi de France.

On mêle cette terre neuve avec la vieille ; c'est-à-dire, que dans la composition des creusets, des voûtes de four, & des tilla, il entre deux tiers de terre neuve, & un tiers de vieille, qui provient des creusets qui se cassent, ou d'autres ouvrages que l'on a soin d'amasser en magazin ; & quand il s'en trouve une certaine quantité, on l'écrase dessous les pierres roulantes (*Pl. II. fig.* 2) ; on la passe ensuite dans une bassine de cuivre percée d'une grande quantité de trous, d'un quart de ligne d'ouverture, & on la mêle avec la neuve, après qu'elle a été préparée ; ce qui se fait de la maniere suivante.

La terre à creuset se met à couvert & en masse, dans le voisinage des fourneaux, où elle séche pendant l'hyver : au commencement du printems, on pulvérise cette terre au moulin, on la passe par un tamis de cuivre, & on la mêle, comme je l'ai dit ci-dessus, avec de la terre neuve. Pour en préparer 40 ou 50 milliers à la fois, on l'étend en cercle, comme quand on veut éteindre la chaux ; on la mouille, & deux hommes, pendant 12 jours, pétrissent cette terre avec les pieds, deux fois par jour, & une heure chaque fois ; elle se repose pendant 15 jours, sans que l'on y touche ; & au bout de ce temps, on recommence la premiere opération pendant le même espace de temps de 12 jours ; ensuite elle se trouve réduite en pâte très-fine, & propre à mettre en œuvre.

Les ouvrages faits doivent être séchés pendant l'été dans des greniers, & à

(*) La terre blanchâtre qui se trouve à Andenne, a une consistance semblable : les Hollandois viennent la chercher pour faire leur Fayence fine & leurs Pipes : elle pese une once $\frac{7}{11}$ le pouce cube.

l'ombre; & lorſque l'on veut en faire uſage, on les fait cuire de la maniere ſuivante.

Les voûtes de fourneaux ſe cuiſent pendant 24 heures au feu de charbon, & on les recuit encore après qu'elles ont été miſes en place.

Les tilla & les chenets ſe cuiſent dans les fourneaux où ils reſtent, depuis le ſamedi, que les Ouvriers quittent la Fonderie, juſqu'au lundi ſuivant.

Les creuſets ſe cuiſent à meſure que l'on en a beſoin, ou que l'on prévoit qu'il pourra en manquer; alors on les met dans le fourneau, & on ne les en retire que quand ils ſont devenus rouges; bien entendu que tous ces ouvrages ont été préalablement bien ſéchés, & très-durs, avant de les achever au feu.

De la conſtruction des Moules.

CHAQUE Moule eſt compoſé de deux pierres poſées l'une ſur l'autre, telles que QS, (Pl. VII, fig. 1); le Plan eſt repréſenté par AB, (fig. 4) : chacune de ces pierres a communément 5 pieds de longueur, 2 pieds 9 pouces de largeur, & 12 ou 15 pouces d'épaiſſeur. Elles ſont entaillées dans leur pourtour & au milieu de leur épaiſſeur, de la profondeur d'un demi-pouce, comme on le voit par le profil en ab; cette entaille eſt faite pour recevoir le chaſſis de fer qui la contient.

Cette pierre eſt une eſpéce de grès d'une qualité ſinguliere, & que l'on n'a trouvé juſqu'ici que dans les carrieres de Baſange, vis-à-vis le Mont Saint-Michel, près de Pontorſon & de S. Malo. Elles ne coûtent ſur les lieux que 60 livres la paire; elles reviennent, rendues à Namur, à 100 florins du pays, qui ſont près de 200 livres : les plus tendres ſont ordinairement les meilleures; le grain en eſt médiocre; elles ne peuvent être ni piquées au fin, ni polies, parce que l'enduit ſur lequel on coule la matiere, ne pourroit s'y attacher : ces pierres, lorſqu'elles ſont bien choiſies, durent pour l'ordinaire quatre & cinq ans. Les Namurois ont fait des recherches pour en trouver dans les carrieres du Comté de Namur, & toutes celles dont ils ont fait des eſſais, n'ont pu ſoutenir la chaleur du feu; elles ſe caſſent ou ſe calcinent. Il y a lieu de croire que celles que l'on tire aux environs du Mont S. Michel, ſont une eſpéce de granit.

La Pierre AB eſt ſaiſie dans un chaſſis de fer, dont les longs côtés CD ſe joignent à des traverſes, telles que EF: on voit par leur profil marqué cd, ef, que le tout eſt retenu & aſſemblé par des clavettes I; on voit auſſi que chaque barre a deux œillets GG, HH, dont voici les uſages : les deux œillets HH ſont faits pour recevoir la petite grille K, qui porte deux longues chevilles (voyez les profils KM;) cette grille ſe fixe par le moyen des coins n; elle ſert à ſoutenir un maſſif d'argile que l'on éleve au niveau de la pierre repréſentée par le profil M, & qui forme la levre inférieure de la gueule du moule.

Les

Les deux autres œillets G G, de la plus longue barre de la pierre de deſſous, portent une bande de fer O, qui régne ſur la plus grande partie de la longueur de la pierre ; cette bande garnie de deux chevilles, eſt miſe de niveau à la pierre, & eſt ſoutenue en cette ſituation par le moyen de deux courbes P, placées verticalement ſur la barre, qui ſoutient par ſon autre extrémité la partie O, de la bande, ſur laquelle la pierre ſupérieure Q, porte, & fait charniere : lorſqu'elle eſt attachée au treuil, & qu'on l'éleve par ſon extrémité R, on met des coins au-deſſous de la barre, entre la cheville & la pierre, afin que le tout ſoit parfaitement affermi, & que la pierre ſupérieure Q, puiſſe être manœuvrée avec ſûreté.

La pierre inférieure S, eſt emboîtée dans un plancher de gros madriers cloués ſur la traverſe T T, poſée ſur les piéces de bois ou *couſſins* V V. Comme les deux extrémités de cette traverſe ſont arrondies en deſſous, il eſt facile d'incliner le moule, le ſuppoſant en équilibre : les couſſins V V, ſont établis dans une foſſe, de même que la traverſe T T, de maniere que le moule, dans la ſituation horiſontale, porte le devant ſur le terrein naturel.

Les deux pierres S Q, s'aſſujettiſſent enſemble par les deux barres de fer X T, Y T : toutes deux ſont boulonnées aux extrémités T T, de la traverſe ; & toutes deux tiennent auſſi par le haut, à l'endroit X, par une cheville qui paſſe ſur la clef Z, & en Y, par une manivelle ou verrin dont la vis paſſe au travers d'un trou fait à la clef, ainſi qu'on le voit dans le plan de cette clef marqué Z, qui porte ſur les deux pieces de bois W, W.

On fait auſſi à la pierre de deſſus une levre en argile, marquée &, qui joint la barre, & qui avec celle de deſſous (16,) forme une gueule dans laquelle ſe jette le métal fondu.

On voit dans cette Planche, les profils de toutes les parties ſéparées, & marquées des mêmes lettres, pour l'intelligence de la machine : les meſures ſont très-exactes ; l'échelle qui ſervira à les connoître, n'eſt faite que pour ce qui a rapport au moule, & on ne doit point y avoir égard, pour les figures 2 & 3 ; on indiquera ſeulement les dimenſions de ces deux figures, ou au moins celles des parties principales, lorſqu'il ſera queſtion de les décrire.

Ce qui détermine la largeur & l'épaiſſeur de chaque table de laiton, ce ſont trois barres plates, cottées 3, 4, 5, 6, 7 & 8 ; cette derniere ſert à ſoutenir les deux autres ; elle eſt elle-même retenue par les deux crochets 9 & 10, qui entrent dans les œillets de la barre, de la façon dont ils ſont repréſentés à l'endroit 15 du profil pris ſur toute la longueur du moule.

L'enduit qui ſe fait ſur les pierres, & que les Ouvriers appellent *le plâtre*, eſt compoſé d'argile que l'on prépare exprès : on y procéde, en faiſant premiérement bien ſécher cette terre, dont on retire tous les graviers qui s'y rencontrent ; & après l'avoir réduite en poudre fine, on la paſſe avec la main

en la détrempant, au travers d'une baffine de Cuivre Y (*Planche* II), percée en forme d'écumoire, dont les trous font d'une demi-ligne d'ouverture : d'une partie de cette argile, on en fait une certaine quantité de pâte affez épaiffe, qui fert à remplir les cavités & autres défauts qui fe trouvent fur la furface de la pierre ; & après avoir bien applani avec la main toutes les cavités, en mouillant toujours la pierre à mefure qu'on en répare les défauts, (on fuppofe ici que l'on enduife des pierres qui aient déja fervi) ; tout étant parfaitement uni, on fait avec la même pâte un enduit d'une demi-ligne d'épaiffeur & moins, s'il eft poffible, dans toute l'étendue de chaque pierre ; on applanit cet enduit avec des morceaux d'un bois dur & poli, taillés en forme de briques, que l'on promene également par-tout ; après quoi on donne le poli, avec une coulée d'argile bien claire répandue par-tout avec égalité ; en commençant par la pierre de deffus, qui eft fufpendue au treuil, l'Ouvrier parcourt le long côté de cette pierre, en verfant d'une maniere uniforme, & tirant à foi le vafe qui la contient.

On répand de cette même coulée fur la pierre de deffous ; & comme elle eft pofée horifontalement, on emporte le trop de coulée que l'on y a jetté, avec un morceau de feutre ; on en fait autant à la pierre de deffus, afin d'en ôter la plus grande partie de l'humidité. On obferve, comme je l'ai déja dit, de ne donner à cet enduit que le moins d'épaiffeur qu'il eft poffible.

Cette préparation étant achevée, on laiffe fécher l'enduit à l'air ; fi c'eft en hyver & que le tems foit trop humide, ou que l'on prévoie que l'on n'auroit pas le tems de cuire l'enduit, on fait rougir dans les fourneaux, les fourgons, & autres barres de fer, que l'on préfente à une certaine diftance, pour qu'ils répandent une chaleur douce, & qui ne furprenne pas l'enduit, lequel après avoir été féché de cette maniere, fe recuit avec du charbon de bois bien allumé, pendant 10 à 12 heures, c'eft-à-dire, jufqu'à ce que l'on foit prêt à couler : on affujettit la pierre de deffus, & on l'abaiffe, afin de partager la chaleur. Deux grandes manes de charbon fuffifent pour entretenir le feu pendant le tems de la recuite ; après quoi, on nettoie parfaitement le moule qui eft bien deffféché. On pofe enfuite les lames de fer qui doivent régler la largeur & l'épaiffeur de la table ; enfin, on ferme le moule avec le verrin, & on l'incline.

La gueule du moule fe fait en même-tems que l'enduit, mais d'une argile moins fine que la premiere, & que l'on mêle avec du poil pour en faire une efpéce de torchis. L'enduit étant cuit, devient d'une dureté prefque égale à celle de la pierre.

Lorfque les pierres font fans défaut & de bonne qualité, on peut couler de fuite jufqu'à vingt tables fur le même enduit ; au lieu que l'on ne peut en tirer que 8 à 10, fur une pierre de médiocre qualité, & qui ne peut pas fupporter l'effet de la chaleur. Sur quoi, il faut remarquer que la premiere fois que l'on

coule une table sur des pierres neuves, & qui ne sont pas encore accoutumées à la chaleur, cette premiere impression les tourmente, & occasionne des ventosités qui rendent la fonte de cette table défectueuse ; alors on est obligé de la rompre, pour servir de mitraille dans une autre fonte, en observant de mettre moins de rosette dans le mélange où elle se trouve comprise.

Comme il n'y a qu'un seul moule qui serve aux trois tables que l'on coule à chaque travail, dans l'intervalle d'une coulée à l'autre, on répare le moule ; la pierre qui a fait tout son effet à la premiere coulée, n'en fait plus à la seconde que l'on fait l'instant d'après : d'où il suit que la seconde & la troisieme tables sont bonnes, & n'ont aucun des défauts qui se trouvent communément dans la premiere.

On trouve de ces pierres qui sont d'une qualité si singuliere, que les effets que je viens de décrire, se rencontrent sept à huit fois, c'est-à-dire, que dans sept ou huit fontes, il faut toujours sacrifier la façon de la premiere table, & qu'on ne peut conserver que la seconde & la troisiéme.

Chaque moule travaille tous les trois jours, & sert à couler les tables que l'on fond dans vingt-quatre heures, qui sont au nombre de six par fonderie ordinaire : elles sont de trois fourneaux, & par conséquent une table par fourneau toutes les douze heures.

Quand l'enduit ne peut plus supporter de fonte, on le détache de la pierre, avec des dragées de cuivre que l'on nomme de l'*Arco* ; c'est dans les cendres de la fonte qu'on les trouve ; cette opération s'appelle *aiguiser la pierre*.

On fixe une barre de fer coudée *A B C*, (*Planche VII. Fig. 2.*) dans la mortoise de l'extrémité du support du moule : un grand levier *C D F* de 13 à 14 pieds de longueur, est appliqué à cette barre ; il est mobile au point *C* ; & est pareillement percé d'un trou rond à l'endroit *D*, dans lequel passe une cheville attachée au milieu de la tenaille *G H*; cette tenaille se joint au chassis de fer, & par conséquent à la pierre de dessus, par le moyen de deux crochets *I I*; & il s'unit à la piéce *G H*, par des écrous fortement arrêtés.

L'extrémité *F* du levier, est suspendue par une chaîne ; il porte plusieurs pitons dans lesquels on fait entrer les crochets emmanchés *L L L*, *&c.* cinq hommes appliqués à ces mêmes crochets, poussent & tirent alternativement ce levier, ce qui ne peut arriver sans que la pierre suive le même mouvement, puisque le levier est fixé à la cheville *B C*, autour de laquelle il peut se mouvoir. Il résulte de-là, que les dragées qui sont entre les deux pierres, arrachent le plâtre : pour que toutes les parties puissent être frottées en tous sens, il y a trois autres Ouvriers, dont un en *M*, pousse & dirige le levier ; & les deux autres en *N* & en *P*, tournent la pierre de côté & d'autre, & lui font faire quelquefois des révolutions entieres sur son centre, en la saisissant par les coins. Le frottement de ces deux pierres, contre les dragées, arrache &

pulvérife tout l'enduit ; on nettoie enfuite les pierres, & on les lave de façon qu'il n'y refte plus rien ; enfin on remet un nouvel enduit, comme je l'ai dit ci-deffus : ce travail fe peut faire en une demi-heure de tems par deux volées.

Opération de la fonte du Cuivre.

L'HABITUDE des Fondeurs, leur fait connoître la bonne fufion du métal ; mais une des preuves, eft la flamme qui n'eft plus épaiffe, ni de la couleur dont elle eft dans les premiers momens que l'on attife ; elle eft au contraire très-légere, & d'un bleu-clair & fort vif : il fort une femblable flamme des creufets, quand on les tranfvafe l'un dans l'autre.

Le métal étant prêt à être jetté, on prépare le moule, en plaçant avec foin les bandes de fer, 3, 4, 5, 6, 7, 8, (*Planche VII. Fig.* 4.) qui déterminent la largeur & l'épaiffeur de la table de laiton ; quant à la longueur elle n'eft point bornée, & peut être plus ou moins confidérable : l'épaiffeur ordinaire eft de 3 lignes ; la largeur de 2 pieds 1 pouce 3 lignes ; fa longueur de 3 pieds 2 pouces 6 lignes : elle doit pefer 85 à 87 livres.

Les lames de fer étant ajuftées fur la pierre de deffous, on abat la pierre de deffus pour fermer le moule ; & on joint très-fermement ces deux pierres enfemble par le moyen du verrin Y ; on l'incline dans la pofition du moule *I* (*Planche III*) ; enfuite on attache la chaîne *a*, à l'œillet le plus reculé ; en retrouffant l'autre branche *b*, de la même chaîne, on tient la premiere bien tendue par le moyen du tour O ; on retire le creufet 1, du fourneau où on l'a mis rougir 4 ou 5 heures avant que l'on coule ; enfuite, un fecond creufet 2, plein de Cuivre fondu, que l'on tranfvafe dans le premier, & on l'écume avec le *tioul*, comme on le voit par l'Ouvrier cotté 3 : pendant ce tems, on retire un fecond creufet que l'on tranfvafe de même, ainfi de fuite jufqu'à ce qu'on ait retiré les huit qui font la charge du fourneau. Quand enfin toute la matiere eft tranfvafée dans le creufet *I*, bien écumée & nettoyée de tous les corps étrangers qui peuvent s'y trouver, les deux Fondeurs 4 & 5, prennent ce creufet avec la double tenaille, le tranfportent & le verfent dans le moule ; auffi-tôt un troifieme Ouvrier fe porte au treuil O, & en le tournant il releve le moule, & le pofe dans une fituation horifontale ; il attache dans l'inftant même la feconde branche *b* de la chaîne, lâche le verrin ; & l'autre, continuant de tourner, éleve & fépare la pierre de deffus, comme on le voit par le moule *L L* : le Fondeur 8, fe fervant d'une tenaille ordinaire, retire la table, qu'il a grand foin d'ébarber.

Le même moule, (comme je l'ai déja dit,) fert à fondre les trois tables que fourniffent les fourneaux ; & dans l'intervalle d'une jettée à l'autre, on répare le moule, & on le rafraîchit avec de la fiente de vache ; bien entendu que c'eft après avoir déplacé les lames de fer O, qui déterminent la forme de la table ;

table : ces lames étant remises en place avec les soins & précautions nécessaires, on bouche les coins & les cavités qu'elles peuvent laisser, avec de la même fiente de vache, on abat la pierre de dessus ; en détournant le treuil O, (*Planche* III) on referme & on incline le moule.

Quand les trois tables d'une fonte ont été jettées, on nettoie & on rafraîchit le moule ; on applique les pierres l'une sur l'autre, sans les fermer au verrin, & on les couvre exactement avec trois ou quatre épaisses couvertures de laine, afin de les maintenir chaudes pour la fonte suivante, qui doit se faire 12 heures après.

On observe de même de tenir les portes & fenêtres de la fonderie, exactement fermées, mais seulement pendant le moment où l'on jette la matiere : immédiatement après on ouvre les portes.

Les Ouvriers mettent le bout de leurs cravates entre leurs dents, soit lorsqu'ils écument, soit lorsqu'ils transvasent ou qu'ils coulent la matiere ; par cette précaution, ils diminuent la vivacité des impressions du feu, & ils se facilitent la respiration.

Après avoir transvasé le Cuivre fondu du creuset 2 dans le creuset 1, le Fondeur prend deux bonnes *jointées* de la composition qui est dans le baquet R, & il les jette dans le creuset qu'il vient de vuider ; par-dessus la Calamine, il y met la poupe de mitraille P. Il place dans cet état le creuset dans le fourneau, où il reste jusqu'à ce que les tables soient jettées, c'est-à-dire, environ une demi-heure. On en fait autant de tous les creusets des fourneaux, à fur & à mesure qu'on les vuide. Le vieux Cuivre en s'échauffant devient cassant, & s'affaisse bien mieux lorsqu'on le comprime pour achever de charger le creuset : c'est ce que l'on appelle *amolir le Cuivre* ; à l'égard du Cuivre rouge ou Rosette, plus il est chaud, & plus il est ductile.

Les tables étant toutes jettées, & le moule préparé par la fonte suivante, on revient au fourneau, dont on retire les creusets les uns après les autres, pour achever de les charger ; ce qui se fait en remettant par-dessus le vieux Cuivre déja fort échauffé, beaucoup de composition de Calamine, que l'on entasse bien avec le fourgon ; on y joint le Cuivre rouge que l'on enfonce dans la Calamine, en frappant fortement avec la palette T ; & pour cet effet, on assujettit & l'on fait tenir droit le creuset avec la pince coudée, ainsi qu'il est représenté dans la *Planche* V, par le bouriquet I : chacun des creusets étant chargés, on les place de suite dans le fourneau, on les arrange, on accommode les onze registres du fond du fourneau qui servent de soufflets ; on débouche ceux qui peuvent se trouver bouchés, ou on remet de l'argille à ceux qui se sont trop agrandis ; en un mot, on met les creusets & le fourneau en état de produire une autre fonte. Les creusets ayant été remis, on les laisse deux heures, sans faire un trop grand feu ; après quoi, le Fondeur prend de la com-

position de Calamine dans un pannier, & fans rien déplacer, il en jette une ou deux poignées fur tous les creufets où la chaleur peut avoir caufé quelque affaiffement ; & d'ailleurs, il faut que la dofe entiere de la matiere pour les huit creufets y foit diftribuée, foit tout de fuite, foit à tems différens.

Lorfqu'un creufet caffe, on le retire auffi-tôt, & on le remplace fur le champ par celui qui avoit fervi à couler les tables, parce que celui-ci eft encore rouge, & en état de recevoir la matiere. Quand les huit creufets font une fois placés & attifés, s'il vient à en caffer quelqu'un, on ne les dérange plus : la table fe trouvera d'un moindre poids, & plus courte.

On attife en premier lieu, en mettant une mane de charbon qui contient 200 livres pefant ; on choifit les plus gros morceaux, que l'on pofe à plat fur les bords des creufets : quand on a formé de cette maniere une efpéce de plancher, on jette du menu charbon par-deffus, fans aucun arrangement, & on couvre aux deux tiers la bouche du fourneau ; quelques heures après, on lui donne *à manger*, comme difent les Ouvriers, *de la fpiure de houille*, c'eft-à-dire, de la petite houille.

Les heures ordinaires du travail font, pour couler les tables, entre 2 & 3 heures après midi ; les creufets font tous rangés & attifés à 5 heures du foir ; fur les 10 heures, on donne à manger aux fourneaux, & la deuxieme fonte fe fait à 2 heures ½ ou 3 heures après minuit, c'eft-à-dire, qu'il faut toujours 12 heures pour ces opérations.

Le Samedi & la veille des grandes Fêtes, après la fonte, on charge & on attife, comme fi on devoit couler la nuit fuivante ; mais les Fondeurs vers les 4 à 5 heures du foir, quand les fourneaux font bien enflammés, ne font que fermer exactement la bouche du fourneau, n'y laiffant d'autre ouverture que celle du centre du couvercle Z, qui eft un trou d'un pouce & demi de diametre : tout cela refte en cet état jufqu'au Lundi fuivant ; alors, fur les 5 heures du matin, les Fondeurs auffi-tôt arrivés, raniment le feu par de nouveau charbon : le feu que l'on a laiffé depuis le Samedi fe trouve quelquefois avoir eu fi peu d'action, que la matiere eft très-peu avancée le Lundi, quoique le feu n'ait pas ceffé d'être allumé : on eft donc obligé de le forcer, pour rattrapper l'heure ordinaire du travail.

Le travail de la fonderie demande un foin prefque continuel, foit pour attifer & maintenir le degré de chaleur néceffaire à la fonte, en bouchant à propos & débouchant les regiftres, foit pour aiguifer les pierres, y appliquer l'enduit d'argille ; foit enfin pour couper & diftribuer les tables de Cuivre, fuivant le poids dont on les demande : toutes ces chofes font réglées par le maître Fondeur de chaque fonderie, qui a pour Aides deux autres Ouvriers ; & quoiqu'il n'y ait que trois Ouvriers par fonderie, chaque Manufacture contient au moins deux fonderies, dont les Ouvriers fe réuniffent dans l'une ou l'autre,

lorsqu'il s'agit de quelque manœuvre où il faut plus de trois hommes ; par exemple, lorsque l'on aiguise la pierre, ou que l'on coupe les tables ; il y a d'ailleurs d'autres Ouvriers employés, soit au moulin, soit au blutoir, à l'*Arco*, &c. dont on emprunte les secours quand le travail l'exige.

Le maître Fondeur de chaque fonderie a une plus forte paie par jour que ces deux aides, à qui on ne donne à chacun que 2 escalins pour leurs 24 heures. On leur fournit outre cela de la bierre dans la fonderie, & ils en ont grand besoin ; enfin leur chauffage de houille pour leurs ménages. Ils n'abandonnent point leurs fonderies que dans les jours que j'ai déja dit ; & s'ils ont quelques heures à se reposer pendant la nuit, l'un veille, pendant que les autres sont couchés dans les lits de la fonderie.

On consomme ordinairement un millier pesant de charbon, pour trois fourneaux par chaque fonte de 12 heures : & deux milliers pour 24 heures, puisque l'on fait deux fontes.

Le Fondeur ou le Manufacturier, qui ne fait point exploiter de charbon de terre pour son compte, est obligé de l'acheter & de le payer 3 florins, 15 à 18 sols du pays le mille pesant : ce qui fait argent de France 7 liv. 3 sols, si c'est à 18 sols.

Le Cuivre jaune ou laiton, est composé de Cuivre rouge ou Rosette, & de Calamine ; on joint à cet alliage, du vieux Cuivre jaune appellé *mitraille* : c'est dans ce travail que consiste celui des fonderies dont je parle.

Trente-cinq livres pesant de vieux Cuivre, 35 de Rosette, 60 de Calamine bien pulvérisée, dans laquelle quantité on mêle 20 à 25 livres de charbon de bois, réduit de même en poudre très-fine, c'est-à-dire, passée au blutoir, & que l'on a la précaution de mouiller après avoir été passée ; toutes ces matieres partagées dans les huit pots ou creusets, & après avoir éprouvé un feu de 12 heures, produit une table de 85 à 87 livres pesant, selon les dimensions déja données. Il faut observer que le charbon n'a d'autre propriété, que celle d'empêcher le Cuivre de brûler : si l'on ôte de 60 livres de composition les 20 livres de charbon, il restera 40 livres de Calamine ; d'où il suit que de l'alliage de cette derniere quantité, il en résulte 15 livres de métal d'augmentation, puisque 15 & 70 font 85 ; c'est le moindre poids d'une table de laiton : la Calamine rapporte donc plus du tiers de son poids, sur-tout si elle est mêlée avec la Calamine du Limbourg.

Les Fondeurs de Namur, tirent la Rosette du Nord ; elle leur revient à 50 florins de change le cent pesant, au prix courant : pendant la derniere guerre, ils l'ont payée jusqu'à 85 florins.

Le vieux Cuivre jaune, coûte ordinairement moitié de la valeur de la Rosette, c'est-à-dire, 25 à 30 florins : il a été payé jusques à $42\frac{1}{2}$ le cent pesant.

La Calamine mêlangée & en état d'être mise en fusion, revient environ à 1 s. du pays, la livre; & si à toutes ces sommes on ajoûte les frais des batteries, on sçaura à très-peu de chose près, le produit de ces sortes de Manufactures. Je laisse aux personnes qui voudront en prendre la peine, le soin d'extraire de cette description, tous les articles relatifs à la dépense : cependant voici quelle est la plus commune opinion sur ce point.

On estimoit en 1748, & dans le courant de la guerre, que les maîtres Fondeurs gagnoient, tous frais faits, 4 florins de change, par chaque table de 85 livres pesant. Il n'y a point de fonderie, qui n'aie au moins six fourneaux d'allumés, dont chacun produit 2 tables par 24 heures, cela fait 12 tables ou 48 florins, qui font 88 liv. argent de France.

Les évaporations qui se font dans les fourneaux par l'action du feu, s'attachent contre les parois de la voûte du fourneau, contre la couronne, & sur la surface des couvercles; cette matiere qui se durcit, & qui dans la section paroît formée de différentes couches de couleur jaune plus ou moins foncée, est ce que l'on appelle *Tutie* ; elle a deux propriétés : la premiere (que les Fondeurs assurent) est que si on la triture en poudre fine, & qu'on la substitue dans le mêlange en place de Calamine, elle produit un fort beau Cuivre fin, & très-malléable (*); mais le défaut de quantité empêche que l'on ne l'emploie à cet usage : le peu que l'on en détache se jette au moulin, ou bien se mêle avec la Calamine.

Il se forme de même une autre espece de tutie dans les fourneaux de fer; elle est de couleur brune, mêlée d'un peu de jaune, & elle fait le même effet que la Calamine. Mais on ne peut se servir avec succès de cette tutie, parce qu'elle contient des parties ferrugineuses, qui gâteroient & seroient rompre le Cuivre sous le marteau, ou qui y laisseroient des fentes considérables.

La seconde propriété de la tutie du Cuivre, & que tout le monde connoît, est qu'étant pulvérisée, comme nous l'avons dit, & mise dans de l'eau de pluie, elle est très-bonne contre les fluxions sur les yeux : & elle calme en beaucoup de cas, & fait disparoître l'inflammation.

Les tables de laiton sont communément, pour le débit ordinaire, de 3 lignes d'épaisseur; elles varient jusques à 4 lignes, & ce sont les plus fortes que l'on puisse couper avec la cisaille de la fonderie, à l'aide d'un homme de plus au levier, c'est-à-dire, qu'il faut pour couper celle-ci 4 hommes, au lieu de 3.

Les bandes ou lames de fer, qui déterminent l'épaisseur, sont de 2, de 3 & de 4 lignes d'épaisseur ; & de 7 à 8, quand il s'agit de quelque table d'une épaisseur particuliere, & autre que celles que l'on coule ordinairement ; en ce cas on met deux de ces lames de fer l'une sur l'autre : leur largeur, est de 4 pouces, & d'environ 4 pieds de longueur.

(*) Comme cette Tutie est du zinc sublimé, elle doit produire le même effet que la Calamine.

Les tables les plus fortes ont 9 lignes d'épaiſſeur; on leur donne les mêmes dimenſions qu'aux autres; mais comme on y emploie toute la matiere des 3 fourneaux, elles ſe trouvent avoir l'épaiſſeur & le poids de trois tables ordinaires, & elles peſent 255 à 261 livres: les tables de cette eſpéce, ſe portent entieres à la batterie, pour être étendues & diminuées d'épaiſſeur; on ne les coupe pour achever de les arrondir, que lorſqu'elles ſont réduites d'une épaiſſeur à pouvoir être ſoumiſes à la force de la ciſaille.

Pour jetter ces fortes de tables, qui doivent ſervir, ſoit à faire des tuyaux de pompe, ſoit de grands fonds de chaudiere, on ſe ſert des plus grands creuſets de 8 pouces de diametre en-dedans; on en prend deux, & on les met rougir dans les fourneaux pendant l'eſpace de 6 ou 7 heures, avant que l'on coule; enſuite, on vuide le Cuivre fondu des 24 creuſets dans les deux grands: ces deux opérations ſe font à la fois, & dans le même-tems. Le moule étant chaud & bien préparé, le métal écumé, quatre hommes, deux pour chaque creuſet, marchent enſemble, & enlevent chacun le leur. Le premier creuſet étant verſé, les Fondeurs ſe retirent le plus promptement poſſible, pour faire place aux autres, qui verſent le ſecond creuſet; il y a ſi peu d'intervalle dans ces deux mouvemens, que les deux jettées ſont parfaitement réunies, & qu'elles ne forment plus qu'une table très-égale dans toute ſon étendue; on a auſſi l'attention, lorſqu'il eſt queſtion de ces ſortes de piéces, de mettre un peu plus de Cuivre des deux eſpéces dans la compoſition.

La ciſaille O P Q (*Planche VII. Fig.* 3.) placée dans la fonderie pour la diſtribution des tables, eſt plantée & aſſujettie dans un corps d'arbre R, profondément enterré, & ſolidement lié par des cercles de fer. La ciſaille qui n'y eſt retenue que par ſa branche droite, peut ſe démonter quand on le juge à propos; l'autre branche coudée P S, eſt engagée dans un levier de 18 à 20 pieds de longueur, dont l'extrémité T eſt retenue par un boulon autour duquel il peut ſe mouvoir. La piéce de bois qui porte la mortoiſe, eſt fixée fermement, & de maniere qu'elle ne peut être ébranlée.

L'autre extrémité V, eſt ſuſpendue à une chaîne qui tient ou à l'arbre du treuil, ou à un ſommier du bâtiment: on peut concevoir le mouvement de cette machine, en voyant la gravûre: l'Ouvrier X, tient la table, & à meſure qu'il l'engage dans les ferres de la ciſaille, d'autres hommes appliqués à l'extrémité V, pouſſent le levier, & par conſéquent obligent la ciſaille qui y eſt attachée de couper: il y a une pareille ciſaille dans les batteries.

Pour la diſtribution des tables, on a dans les fonderies des meſures relatives au poids que l'on demande: ce ſont des baguettes quarrées de 6 à 7 lignes de large, ſur leſquelles ſont les meſures ſuivantes, meſurées au pied de Roi, pour les tables de 3 lignes d'épaiſſeur.

CALAMINE. G

	pied	pouces	lignes
Pour 10 livres pesant, le côté du quarré, est de	0	11	1
Pour 13	1	0	3
Pour 18	1	2	9
Pour 20	1	4	3
Pour 25	1	5	8
Pour 30	1	6	6

Le pied quarré pese 12 livres, & quelquefois 12 & demie, quand les pierres ont quelques défauts, que l'enduit fléchit, ou que le Cuivre est de densité inégale.

Les intervalles des mesures sont subdivisés en petites parties, qui servent à régler par gradation les quarrés qui doivent composer une *fourure* : j'expliquerai ce que c'est que fourure en parlant des *batteries*.

Il faut se rappeller que j'ai dit que, de l'écume qui provenoit des creusets, de même que de ce qui se renversoit en transvasant, il se trouvoit beaucoup de Cuivre dans les cendres & poussieres que l'on jette dans les fosses en avant des fourneaux, & que l'on ne les vuidoit qu'à moitié. Lorsqu'elles se trouvent remplies, ce qui reste en-dehors sert à poser le creuset, qui s'y tient d'autant mieux, que cette matiere est molle & continuellement chaude, & qu'elle maintient par conséquent le creuset ferme sur sa base, sans qu'il puisse se refroidir.

Quand on a fait un amas d'une certaine quantité de ces cendres & des poussieres, & que l'on veut en retirer les parties de Cuivre qu'elles contiennent, comme elles sont fort féches, on mouille le tas avant d'y toucher ; on en remplit deux manes, que l'on jette dans une grande cuve à demi-remplie d'eau ; on remue le tout avec une pêle ou louchet ; on laisse un instant reposer l'eau & dissiper les tourbillons, ensuite on se sert d'une espéce de poële de fer Y, (*Planche II*) percée de plusieurs trous de 4 à 5 lignes de diametre, avec laquelle on retire toutes les grosses ordures qui surnagent, pendant que le Cuivre, par sa pésanteur, se précipite dans le fond. Ce premier travail fait, on ajoûte deux autres manes de cendres aux deux premieres, & on recommence à remuer de nouveau la même eau ; on retire pareillement les ordures avec la poële percée, bien entendu qu'elle sert aussi à retirer les gros morceaux d'écume de Cuivre, qui sont d'un plus grand volume que les trous. Après un intervalle où tout a le tems de se reposer, on incline doucement le cuvier au-dessus d'un réservoir fait exprès, & qui peut se vuider par un égout que l'on y pratique ; cette eau bourbeuse étant écoulée, on jette de nouvelle eau sur la matiere, & on la passe par un premier crible K : ce crible est de cuivre ; le treillis dont il est formé est de fil de laiton, soutenu par deux barres en croix ; les trous de ce treillis sont de 2 lignes ½ d'ouverture quarrée ; il ne

retient que les gros morceaux; les autres paſſent au travers, & retombent dans la cuve.

Pour ſe ſervir de ce crible, on le ſuppoſe plein de cette matiere priſe dans la cuve; l'Ouvrier qui le tient par les deux anſes, le trempe à pluſieurs repriſes en le tournant ſur lui-même : le plus gros Cuivre reſte dans le crible, le menu paſſe. Le crible étant entiérement plongé, les ordures ſe mêlent avec l'eau; l'Ouvrier le retire de tems-en-tems, & le poſant ſur le bord de la cuve, il ſe ſert d'une palette mince, & faite en couteau, avec laquelle il ôte les groſſes cendres & les matieres qui ſont à la ſuperficie de ce qui eſt contenu dans ce crible; il ne perd pas cette écume; mais il la ramaſſe, pour la paſſer au tamis fin, en pratiquant les mêmes moyens, c'eſt-à-dire, que les quatre grandes manes, après avoir paſſé dans cette premiere opération, paſſent enſuite dans une ſeconde leſſive, & dans un ſecond tamis X, dont les ouvertures n'ont qu'une ligne en quarré; & en procédant toujours de même, de tamis en tamis, plus reſſerrés les uns que les autres, on parvient à retirer l'*Arco*, c'eſt-à-dire, les parties de cuivre mêlées dans les cendres de la fonderie.

C'eſt dans ce travail que l'on trouve les dragées propres à aiguiſer les pierres des moules : le reſte ſe jette dans une fonte particuliere où on l'épure; ce que l'on en retire de net eſt réputé mitraille pour la fonte des tables.

QUATRIEME PARTIE.
Des Batteries de Cuivre, appellées Uſines.

UNE *Uſine* eſt compoſée de différentes machines qui ſervent à travailler le Cuivre, après qu'il a été coulé en tables.

Les Uſines ſe réduiſent à deux ſortes de travail : le premier conſiſte en un aſſemblage de marteaux, pour former toutes ſortes d'ouvrages en plat; comme tables de Cuivre de toutes épaiſſeurs; ouvrages concaves, comme chaudieres, chaudrons, &c. lames de Cuivre droites, pour faire le fil de laiton; lames contournées & arrondies en plat.

Le ſecond travail eſt la *Tréfilerie* ou *Tirrefilerie* : il eſt formé par l'aſſemblage des filieres, par leſquelles on tire le fil de laiton : cette opération ſera l'objet de la cinquiéme Partie de ce Traité, après que nous aurons détaillé les Uſines à battre le Cuivre.

Pour établir une uſine, il faut trouver un courant qui fourniſſe un pied cube d'eau, & dont la chûte ſoit de 12 à 13 pieds, l'ouverture d'un pied quarré ſur une pente de 7 pouces par toiſe. Cette quantité ſuffit pour faire tourner quatre roues, dont deux ſerviront à faire mouvoir les martinets, la troiſiéme à faire mouvoir une meule, & la quatriéme à faire agir la Tréfilerie.

Il faut de plus être près des bois, afin d'avoir à bon marché celui qui est nécessaire pour cuire & recuire le métal : la consommation pour cet objet est très-considérable.

Il faut encore être à portée d'avoir des fourages pour l'entretien des chevaux qui servent au charrois des bois, & au transport des Cuivres, de la Fonderie à la batterie. Comme il est très-important que les Fonderies soient continuellement sous les yeux du Maître, elles sont établies dans Namur même; & les Batteries sont à la Campagne, les unes à deux, & les autres à trois lieues de distance de la Ville.

Cette situation trouvée, il faut construire un grand bassin de retenue, semblable à ceux des moulins ordinaires, mais beaucoup plus étendu. Outre l'entrée des eaux dans ce réservoir, il faut une seconde écluse de décharge, & un réservoir qui puisse servir de dégorgement dans les crûes d'eau : ces sortes d'établissements sont si connus, que je n'ai pas cru devoir joindre ici un plan de cette espéce.

La muraille du réservoir EG ($Pl. VIII$), tient au bâtiment de l'Usine ; un second mur GIK, parallele à ce bâtiment, forme l'enclos où l'on place les roues : à l'endroit E du mur, qui soutient toute la hauteur de l'eau, est établie une écluse L, qui distribue l'eau dans la buse M, & fait tourner la roue N : à l'endroit O, est une buse P qui traverse le mur, & qui porte l'eau sur la roue Q. Cette buse est faite de madriers de chêne bien assemblés, & couverte jusqu'au point P, où est placée une seconde écluse semblable à la premiere L, & que le Maître Usinier (c'est le nom du Chef des Ouvriers) peut gouverner au moyen du levier RST, dont la suspension est au point S dans l'épaisseur de la muraille qu'il traverse ; le bout R fait en fourchette, tient à la tige de la vanne ; & l'extrémité T est tirée ou poussée de bas en haut par une gaule attachée à cet endroit par deux chainons : une troisiéme buse V, mais beaucoup plus petite que les premieres, fait tourner la roue X, qui est aussi d'un diamétre moindre que les deux premieres NP ; à l'arbre de cette roue X, est attachée la meule Y, qui sert à raccommoder les marteaux & enclumes : la buse V a son écluse près de la roue ; & comme il n'est pas nécessaire qu'elle tourne toujours, il n'y a pas de communication de sa vanne dans l'usine. On établit une quatriéme buse à côté des autres, pour faire tourner la roue de la Tréfilerie, lorsqu'elle est située au bout des batteries dans le même bâtiment.

$\&$, est une voûte par où l'eau qui a fait tourner les roues, s'écoule, & va rejoindre le ruisseau.

L'arbre bc, de la roue N, porte à sa circonférence trois rangées ddd de douze mentonets chacune : ces mentonets rencontrent les queues efg des trois marteaux eil, fnm, gop ; par leurs chocs, les élevent, & à l'échappée de la dent, ces marteaux retombent sur l'enclume, parce qu'ils ont leur centre de mouvement aux points ino.

L'enclume

L'enclume q est enchaffée dans des ouvertures faites aux billots rrr Pl. VIII. ces billots font des troncs d'arbres de chêne, enfoncés de 3 à 4 pieds dans la terre, cerclés de fer, & dont les têtes font au niveau du terrein: comme ils font placés fur une même ligne, il y a un enfoncement pratiqué en terre, pour mettre les jambes des Ouvriers affis fur les planches $s\,s\,s$ qui traverfent cet enfoncement.

Les manches des marteaux paffent dans un collet de figure ovale, dont les tourillons $o\,o$, $n\,n$, $i\,i$ entrent dans les montants $t\,t\,t\,t$; ou, pour mieux dire, font foutenus par les montants: car ils entrent dans des madriers de rapport, garnis de bandes de fer, lefquels madriers s'ajuftent aux montants, dont on peut les féparer : (c'est ce que l'on pourra voir dans les profils des planches fuivantes); ces montants font d'un pied quarré, folidement affemblés à la partie fupérieure par un chapeau; & au niveau du terrein, par une autre piéce de la même folidité, fur laquelle font clouées les piéces de fer plattes $u\,u\,u$, contre lefquelles donnent les queues des marteaux ; ce qui s'opere par la chaffe du mentonet ; & par ce choc, ces marteaux acquierent une réaction qui augmente la force du coup : cet effet fera expliqué d'une maniere plus claire dans les développements des Planches dont on parlera dans un moment, & où toutes ces parties font repréfentées fur une échelle d'un plus grand point.

L'arbre $x\,y\,y$ de la roue Q, eft femblable à celui que je viens de décrire ; c'eft pour cela que j'en ai marqué toutes les Parties par les mêmes lettres : l'arbre $x\,y$ ne differe de l'arbre $b\,c\,c$ qu'en ce qu'il y a treize mentonets à chaque rangée $d\,d\,d$, étant d'un plus grand diametre. Il faut obferver que les mentonets doivent être arrangés de maniere qu'ils n'élevent pas tous à la fois les trois marteaux, ce qui demanderoit un moteur beaucoup plus confidérable que celui que l'on y emploie pour l'ordinaire. Il faut donc, quand le marteau l échappe, que le marteau m commence à frapper ; & que dans le même inftant, le marteau p ait reçu fon impulfion. Pour former cet arrangement alternatif, voici comme l'on doit y procéder.

On divife la circonférence de cet arbre, en autant de parties égales qu'il doit y avoir de mentonets dans toutes les rangées ; par exemple, l'arbre $b\,c\,c$ qui contient trois rangs de douze mentonets chacun, fe divife en trente-fix parties égales ; & on fait paffer le long de la furface de cet arbre, autant de lignes parallelles à fon axe ; & l'arbre $x\,y\,y$, qui contient 13 mentonets à chaque rangée, eft pareillement divifé par 39 lignes parallelles : enfuite, pour placer les mentonets, on prend un point fur l'une des parallelles, & on y pofe le premier mentonet ; le fecond mentonet fe pofe à fon rang à la deuxieme divifion ; & on paffe de même à la divifion au-deffus pour pofer le troifieme : les premiers étant une fois pofés, il ne s'agit que de continuer de la même façon à placer les autres.

CALAMINE.

ART DE CONVERTIR LE CUIVRE

Le fourneau Z, eſt pour cuire & recuire le Cuivre à meſure qu'il a été battu.

La buſe 7, 8, qui traverſe la muraille du bâtiment, & qui porte par ſon extrémité 8, ſur la terraſſe des roues, eſt pratiquée pour le paſſage de la bande que l'on bat pour faire le fil de laiton ; les tourillons des arbres *bc xy* ſont portés par des couſſinets qui n'ont que 13 pouces d'élévation au-deſſus du niveau de l'Uſine : lequel niveau eſt de 6 à 7 pieds, & quelquefois plus au-deſſous du terrein naturel. On imagine bien qu'avec la chûte convenable pour faire tourner les roues, il eſt de néceſſité de s'enfoncer ; & pour cet effet, on y pratique l'eſcalier *W* pour y deſcendre. Toutes les différentes pentes ſont exprimées par les profils des *Planches IX & X* : dans la premiere eſt le profil ſur toute la longueur de l'Uſine, mais ſous différens aſpects ; 1°. le profil de la premiere batterie, ſuivant la ligne *A B* du plan ; 2°. le profil de la ſeconde batterie, eſt ſuivant la ligne *CD* ; on y voit auſſi en profil les traverſes 5, 5, 5, qui portent les buſes, dont une des extrémités eſt encaſtrée dans la muraille du bâtiment, & les autres extrémités pareillement enfermées dans le mur qui, avec le même bâtiment, forment l'enclos des roues.

J'ai obſervé (*Planche IX*) pour une plus parfaite intelligence, de marquer les parties de tous ces profils, des mêmes lettres capitales & italiques, qui les indiquent dans le plan. J'ai pareillement eu attention de rompre la muraille, & de profiler à cet endroit la buſe *P*, afin que l'on voie le jeu de la vanne, le coffre où elle eſt établie qui régle l'eau qui eſt néceſſaire pour faire tourner la roue *Q*, & la levée de la vanne qui ſe proportionne à la quantité de marteaux que l'on veut faire travailler : lorſqu'il ne s'agit que de deux marteaux d'un poids médiocre, l'ouverture de l'écluſe n'eſt que de 2 pouces 6 lignes ; mais ſi l'on veut faire travailler à la fois les trois plus gros marteaux, tels qu'ils ſont ſuppoſés dans ce deſſein, la levée de la vanne eſt de 4 pouces 6 lignes : cette diſtribution d'eau eſt commiſe, comme je l'ai déja dit, à la prudence du maître Uſinier.

Le chaudron *Z* percé de deux ou trois trous & rempli d'eau, eſt ſuſpendu directement au-deſſus du tourillon de l'arbre, ſur lequel il tombe continuellement des gouttes d'eau afin de le rafraîchir : comme les tourillons qui ſont du côté des roues, ſont toujours mouillés, cette précaution devient inutile à leur égard.

Je ne répéterai point ici les parties qui compoſent le profil ; l'explication du plan relatif doit donner, ce me ſemble, toute l'intelligence que l'on peut exiger, ſi l'on veut comparer ces deux deſſeins enſemble.

Je ne m'étendrai pas non plus ſur le profil (*Planche X*,) pris ſur la ligne *FI* du plan : comme tout ce compoſé eſt encore marqué par les mêmes lettres, il faut avoir les *Planches VIII, IX & X* ſous les yeux, afin de mieux concevoir

le total. Je paſſe à l'explication du mouvement, au détail des piéces qui compoſent la machine, & à ſes effets.

La principale partie de cette machine eſt le marteau ; on conçoit que les mentonets *ddd* (*Planche X. Fig.* 2,) de l'arbre, baiſſent ſucceſſivement la queue *e* du marteau mobile autour du point *i* : ce qui ne peut arriver, ſans que l'autre extrémité *l* ne s'éleve. Après ce choc, le marteau retombe, & frappe ſur l'enclume ; un ſecond mentonet le releve, & ainſi de ſuite. Mais ce qu'il faut obſerver ici, c'eſt que la force & la vîteſſe de l'arbre, font que le mentonet, par ſon choc, chaſſe devant lui la queue *e*, qui vient auſſi frapper la piéce de fer *u*, avec toute l'impulſion qu'il a reçûe ; & comme c'eſt un collier *F* (*Fig.* 3.) de même matiere que la plaque *E*, il s'enſuit une réaction de la part de ce choc égale à l'action, & qui par cette raiſon augmente conſidérablement le coup. Car il ne faut pas croire, que le mentonet pouſſe toujours la queue du marteau ſans la quitter, ce qui ne peut être, puiſque la force du moteur eſt incomparablement plus grande que la réſiſtance, qui ne conſiſte que dans la péſanteur du marteau, & les frottemens des tourillons qui en réſultent ; la preuve en eſt d'autant plus claire, que l'on entend très-diſtinctement le choc de ces deux piéces, & que lorſque l'Ouvrier veut arrêter ſon marteau, il a un bâton *K* (*Fig.* 2.) qu'il met deſſous le manche quand il s'éleve ; alors le collier *F*, porte ſur la plaque *E* ou ſur la plaque *u*, & le mentonet ne peut plus engrainer ; il eſt vrai qu'il ne s'en faut que de 3 lignes ; on peut donc juger de la préciſion qu'il faut apporter dans la conſtruction d'une pareille machine, pour lui faire produire l'effet que l'on ſe propoſe.

L'arbre *xyy* (*Fig.* 1.) a treize mentonets par rangées ; & il fait 130 tours en 7 minutes 30 ſecondes.

L'arbre *bcc* (*Planche VIII.*) a 12 montants par chaque rangée.

La queue du marteau eſt couverte d'une plaque *G* (*Planche X. Fig.* 3.) recourbée en arrondiſſement du côté du mentonet ; l'autre extrémité aſſujettie deſſous le collier *F*, eſt percée de deux trous, dans leſquels on met des clous qui entrent dans une eſpece de coin chaſſé avec force entre la queue de cette plaque & le manche du marteau ; on fait entrer ce manche dans le collier ovale *L*, dans lequel on le fixe avec pluſieurs coins & cales de bois, que l'on y fait tenir ſolidement : les tourillons *NN* de ce collier, entrent dans deux madriers tels que *M* (*Fig.* 4 ;) ils portent une bande de fer, percée d'un trou propre à recevoir les tourillons du collier : ce madrier qui a 4 pouces 6 lignes d'épaiſſeur, ſe place dans une entaille d'une profondeur égale à ſon épaiſſeur, & faite dans les montants *TT* ; comme ce madrier eſt plus court que l'entaille, on met par-deſſus deux morceaux de bois, reſſerrés fortement par des coins ; au moyen de quoi, on peut démonter les manches des marteaux quand on le juge néceſſaire.

Les montants TTT, font de 12 pouces d'équarriffage, liés par le haut d'un chapeau de même groffeur, une traverfe pareille à fleur de terre, & à laquelle on affemble une feconde piéce qui porte la plaque E ; & par le bas, une troifiéme traverfe enterrée de 5 à 6 pieds de profondeur ; il faut donc confidérer tout cet affemblage, comme un chaffis compofé de plufieurs montants qui laiffent des intervalles entr'eux, & que l'on enterre à peu-près à moitié de fa hauteur. Il eft inutile de dire qu'il faut pofer bien d'à-plomb cette efpéce de chaffis, fur un établiffement de maçonnerie parfaitement de niveau.

L'extrémité V du manche (*Fig.* 3.), eft taillée en tenon d'une grandeur convenable pour y affujettir les marteaux X, Y, Z, R, dont il n'y a que de deux fortes ; fçavoir, les marteaux XY qui s'appellent *marteaux à baffins* ; ceux-ci ne fervent qu'à battre les plattes ; le marteau Y, eft le plus petit de cette efpece ; il pefe 20 livres ; le marteau Z, eft le plus grand de tous, & pefe 30 livres ; il y en a d'autres entre ces deux grandeurs, qui pefent 23, 24, 26 & 28 livres ; tous font de la même figure ; celui-ci dont la pointe a 4 pouces de large, fert à battre les lames que l'on place dans la bufe 7, (*Fig.* 1. & 5.) & que l'on coupe par filets pour faire le fil de laiton ; les feconds marteaux Z, R, qui ont à peu-près la figure d'un bec de bécaffe, s'appellent *marteaux à cuvelette*, parce qu'ils fervent à former tous les ouvrages concaves, comme chaudieres, chaudrons, &c. le premier Z, eft le plus petit de ceux de cette figure, & pefe 21 livres ; le plus grand R, pefe 31 livres ; entre ces deux grandeurs, il y en a de poids différens : les marteaux à cuvelettes, dont les extrémités font arrondies comme le marteau P, fervent aux petits concaves.

Il n'y a auffi que deux fortes d'enclumes ; la premiere S, (*Planche* X. *Fig.* 4.) arrondie par le bout, eft pour battre les plattes ; la feconde O, en forme de quarré-long par-deffus & platte, fert à former les concaves.

L'ouverture H, pratiquée dans un tronc d'arbre, eft l'endroit où l'on place cette enclume ; on l'affujettit folidement dans cette ouverture que l'on remplit avec plufieurs morceaux de bois, qu'on refferre avec des coins enfoncés à force de marteau, ainfi qu'on le voit dans le profil M, où l'enclume S eft placée.

La Figure 5, repréfente la réunion des trois différens ouvrages, auxquels on travaille dans les batteries de Cuivre.

Le premier Ouvrier A, eft occupé à battre les plattes, telles qu'elles font diftribuées & envoyées de la fonderie ; il tient cette platte avec fes deux mains, & il la pouffe peu-à-peu & parallélement à un de fes côtés, de façon que le marteau touche dans tous les points ; il la change enfuite de côté ; & fur la même furface, il fait recroifer les premiers coups, de maniere que tous fe confondent fans qu'il paroiffe de trait croifé. Comme les plattes font coupées de maniere qu'en les mettant les unes fur les autres, elles forment
enfemble

ensemble une pyramide tronquée, & qu'elles se battent toutes autant les unes que les autres, on conserve toujours leur même proportion : & quelque figure qu'on leur donne, elles se surpassent de la même quantité.

Quand elles ont toutes été martelées chacune deux fois, & de la façon dont je viens de le dire, on les range sur la grille du fourneau Z, (*Planche VIII. & IX.*) Pour les recuire, on met du bois dessus & dessous ces plattes, pour faire un feu clair qui dure ordinairement une heure ou une heure & demie ; lorsque le Cuivre est devenu rouge par la chaleur du feu, & que l'on juge qu'il est recuit au degré nécessaire, on laisse éteindre le feu, & on ne touche point à ces plattes, qu'elles ne soient entiérement refroidies, à cause que cette matiere est très-cassante quand elle est fort chaude. Le bois dont on se sert pour recuire, doit être tendre, tel que le saule, le noisettier, & principalement pour la recuite du fil de laiton, qui n'a pas assez de force pour supporter l'action d'un feu vif & pénétrant.

Les plattes étant refroidies, on les rebat & on les recuit de nouveau : ce travail se répete jusqu'à ce qu'elles soient réduites à l'épaisseur, & selon l'étendue dont on les demande. On acheve de les arrondir, (car elles s'arrondissent dessous le marteau) avec des cisailles semblables à celles dont on se sert dans la fonderie, en y appliquant une force proportionnée à l'épaisseur du Cuivre que l'on veut couper : ce travail se fait pour former ce que l'on appelle *une fourure*, c'est-à-dire, une pyramide de chaudrons, telle que le représente la Figure 15. (*Planches VIII & X :*) elle contient communément 3 à 400 chaudrons, qui entrent tous les uns dans les autres. Pour les former, on prend quatre de ces plattes arrondies, dont une a 9 lignes de diametre plus que les trois autres ; on les place dans le milieu de la plus grande, dont on rabat les bords, comme en C (*Planche X*), ce qui contient fortement les 3 plattes intérieures, pour être ensuite martelées toutes les quatre à la fois. On se sert pour lors des marteaux à *cuvelette* & d'enclume platte, & on choisit ceux qui conviennent à la convexité que l'on veut donner : c'est-là l'ouvrage auquel est occupé le second Ouvrier D. Ces chaudrons se recuisent avec les mêmes attentions que les plattes. Ce travail est mené avec tant de justesse, que les pieces qui composent une fourure, conservent toutes leurs premieres proportions, depuis le moment où l'on distribue les tables à la fonderie ; & elles entrent toujours les unes dans les autres.

Les fonds de chaudiere se battent en calotte, & s'applatissent ensuite : on peut dire qu'un habile Ouvrier en cire ne manie pas mieux cette matiere, que le Batteur ne manie le Cuivre sous le marteau, au moins dans quantité d'ouvrages.

L'Ouvrier E (*Planche X*), est employé à battre le Cuivre dont on veut faire le fil de laiton : comme ce n'est qu'une lame de 4 pouces de largeur, on

ne la bat que d'un fens, fans recroifer les coups de marteau, parce qu'elle ne doit s'étendre que dans le fens de la longueur ; le même Ouvrier fait auſſi des cercles, & des bouches de cheminée en œil de bœuf à l'uſage du pays, & toutes autres fortes de plattes arrondies : chaque Batteur a un petit ſupport *I*, pour arrêter ſon marteau, de la maniere dont je l'ai déja expliqué. Voici ce que j'ai obſervé ſur la ductilité du laiton.

La piece de Cuivre qui forme un chaudron de 10 livres peſant, n'a que 122 pouces 9 lignes quarrées de ſuperficie, ſur 3 lignes d'épaiſſeur, & produit un chaudron *A* (*Planche XI. Fig.* 1.) de 20 pouces 8 lignes de diametre réduit, 10 pouces 8 lignes de hauteur, ſur un ſixieme de ligne d'épaiſſeur qui, avec la ſurface du fond, donne 949 pouces 1 ligne 9 points quarrés de ſurface. Il eſt vrai qu'à l'épaiſſeur d'un ſixieme de ligne, le métal eſt bien mince ; cependant il s'en fait quelquefois qui le font encore plus, & qui ne laiſſent pas d'être de ſervice, & de durer un certain tems. Je ne comprends pas dans ce calcul la ſuperficie des rognures ; elle ſe réduit à peu de choſe ; il ne peut y avoir que quelques coins d'une très-petite ſurface ; car le quarré devient preſque rond en le martelant.

On ne peut ſçavoir préciſément la dépenſe d'une batterie. La convention ordinaire, eſt que le maître Fondeur, propriétaire de la Manufacture, donne 6 liv. du cent peſant, à ſon maître Uſinier ; & c'eſt à celui-ci à payer les autres Ouvriers, dont le nombre eſt égal à celui des marteaux, c'eſt-à-dire, que dans une Uſine où il y a 6 marteaux établis, il y a 5 Batteurs, outre le maître Uſinier, qui leur donne à chacun 12 ſols de Brabant par jour, qui font 22 ſols de France.

Le maître Fondeur ne paſſe au maître Uſinier, que deux livres peſant par mille pour le déchet des Cuivres qu'il travaille, ou tout au plus 15 livres pour 6 milliers peſant. Comme tout ſe fait avec beaucoup d'ordre, le maître Uſinier compte à la fin de chaque année avec ſon maître Fondeur, rapporte le poids de tous les ouvrages qui ont été rendus, à quoi il ajoûte celui des rognures renvoyées à la fonderie, dont il rapporte le reçu des Prépoſés à la recette, & le déchet par mille : le Maître voit par ce moyen, ſi dans les à-compte qu'il a donnés dans le cours de l'année, il y a de l'excédent.

L'entretien des machines, & de tout ce qui dépend des Uſines, eſt à la charge du maître Fondeur, qui donne à un Serrurier-Maréchal cent écus de Brabant par an, qui font 550 liv. de France, pour l'entretien de cinq Uſines : dans ce marché eſt auſſi compris le ferrage des chevaux.

Quoique ces établiſſemens ſoient ordinairement à-portée des bois, la grande conſommation que l'on en fait pour recuire les ouvrages, en fait monter la dépenſe à 1500 liv. de France par an, pour une batterie compoſée de ſix martinets : il s'en dépenſe moins à l'Uſine de la Tréfilerie.

Quand les *fourures* de chaudrons ou autres ouvrages, ont reçû leurs principales façons aux batteries, on les rapporte à la fonderie, où il y a un lieu féparé dans lequel les Ouvriers les finiſſent, en les rebattant pour effacer entiérement les marques des gros marteaux, & poliſſant les ouvrages qui en font fufceptibles : mais avant d'entrer dans ce détail, il faut rapporter la maniere dont on remédie aux défauts qui fe rencontrent dans les fourures.

Dans prefque toutes ces pieces, il fe trouve des chaudrons dont les parties ont été plus comprimées que les autres, ou des pailles ; de forte que quand on les déboîte, il s'en trouve de percés, & même quelques-uns aſſez confidérablement offenſés : voici comme on remédie à ces fortes de défauts.

On commence par bien nettoyer l'ouverture, en ôtant tout le mauvais Cuivre, ou en arrachant les bords avec des pinces, lorfque le Cuivre eſt de peu d'épaiſſeur, ou en les coupant jufqu'au vif avec les ciſeaux B, (*Planche XI. Fig.* 1.) ; & après en avoir martelé les bords ſur l'enclume D, de maniere qu'ils foient bien applatis & bien unis, on prend une piece de Cuivre telle que C, de la même épaiſſeur que le chaudron ; on l'applique ſur le trou, où on la tient, pendant qu'avec une pointe de fer on fuit les bords du trou en traçant le contour de fa figure ſur cette plaque ; après l'avoir retirée, on fait un trait parallele à celui-ci, mais à une ou 2 lignes de diſtance : après quoi, on coupe le long de ce dernier trait ; on fend cet intervalle, de diſtance en diſtance, jufqu'au premier trait ; on replie enfuite alternativement cette dentelure, une dent en enhaut, & l'autre en bas ; on applique cette piece au trou ; on l'y fait entrer, on rabat les dentelures pour la contenir : enfin, on rebat le tout ſur l'enclume D. Cette préparation faite, on foude ſur toutes les parties jointives, & on met le chaudron au feu. La compoſition de la foudure, eſt une demi-livre d'étain fin d'Angleterre, 30 livres de vieux Cuivre, & 7 livres de zinc ; quand toutes ces matieres font en fufion, on verſe le tout dans l'eau que l'on remue fortement, à meſure que cette matiere tombe dans le vaſe, afin qu'elle ſe diviſe en petites parties : on acheve de la réduire en poudre, en la pilant pendant long-tems dans un mortier de fer. Toutes ces opérations faites, on paſſe cette poudre par différentes petites baſſines percées, pareilles à celle marquée E, qui regle la fineſſe de la foudure ; & comme on en emploie pour des Cuivres plus ou moins épais, on en prend de proportionnée aux différentes épaiſſeurs.

Pour faire tenir cette poudre ſur les joints en forme de traînée, on en fait une pâte, en la mêlant avec partie égale de borax, bien pulvériſée & paſſée au fin ; on la détrempe après y avoir joint la foudure, avec de l'eau commune ; lorfque cette foudure, qui eſt blanche, a été appliquée, on la laiſſe ſécher & on la paſſe au feu, jufqu'à ce que toutes fes parties foient rouges & pénétrées par le feu ; & comme la couleur de la foudure eſt très-différente de celle du

chaudron, pour la confondre & qu'elle ne paroisse pas, on se sert d'une eau rousse, épaisse, & composée de terre à potier & de soufre, l'un & l'autre détrempés avec de la bierre; on en applique sur les soudures, & on la met une seconde fois au feu, qui réunit & confond si bien le tout, qu'il faut être connoisseur très-expérimenté pour s'en appercevoir, & sur-tout après que l'ouvrage a été frotté avec des bouchons d'étoffe trempés dans de l'eau, & de la poussiere ramassée sur le plancher même où l'on travaille. Soit pour déguiser davantage ces sortes de défauts, soit par une propreté affectée & d'usage, après avoir battu ces chaudrons, pour en faire disparoître toutes les marques de la batterie, on les passe au tour F G H (*Planche XI. Fig.* 1) : les deux premieres poupées GF, contiennent l'arbre garni d'un rouët de poulie I, sur laquelle passe une corde sans fin, qui est aussi appliquée sur la circonférence de la roue K, semblable à la roue des Couteliers : on la fait tourner par le moyen d'une manivelle; l'extrémité de l'arbre de cette poulie est faite en pointe, pour entrer dans la poupée F; l'autre extrémité porte un plateau M, rond, & un peu concave, qui est par ce moyen d'une figure propre à recevoir le fond du chaudron N, que l'on fixe fermement avec la piece P, dont la grande base est aussi concave; & l'autre bout, est un bouton percé pour y recevoir la pointe Q R S recourbée, & qui traverse toute la poupée H ; sur la tête de cette poupée, sont plusieurs pointes dans lesquelles on engage l'extrémité T du support, pendant que l'autre extrémité V, tient avec une cheville à la piece V X ; le support T V est là pour soutenir l'outil Z, avec lequel on trace la ligne spirale Y, tant dans le fond que dans les côtés intérieurs des chaudrons, qui ne manquent jamais par les soudures; les pieces que l'on y applique ne seroient de tort qu'au cas que l'on voulût les marteler pour les étendre, car alors la piece s'en sépareroit. Voici la façon dont on donne le parfait poli aux autres ouvrages en Cuivre.

Après avoir passé les pieces à polir par les marteaux de bois, sur des enclumes de fer à l'ordinaire, & de façon qu'il n'y reste aucune trace, on les met tremper dans de la lie de vin ou de bierre, pour les dépouiller du noir que ce métal contracte en le travaillant ; & lorsqu'une piece est éclaircie par cette préparation, on la frotte avec du tripoli, & ensuite avec de la craie & du soufre, le tout bien réduit en poudre ; & pour achever le poli, on se sert de cendres d'os de mouton : l'outil avec lequel on emploie toutes ces matieres, est un lissoir de fer que l'on fait passer par toutes les moulures & les endroits du travail.

Quand on a martelé & allongé une platte de Cuivre, en lame de 10 à 12 pieds de longueur, de 4 pouces de largeur, & d'un tiers de ligne d'épaisseur; pour la couper en filets propres à faire du fil de laiton, on se sert d'une cisaille A B C (*Planche XI. Fig.* 2,) affermie d'une maniere inébranlable dans

l'arbre

l'arbre C, qui eſt enfoncé profondément en terre ; cette ciſaille ne diffère de celle que l'on emploie dans les fonderies, qu'en ce qu'elle porte à l'extrémité A de la branche fixe, une pointe recourbée D, qui dépaſſe les tranchans, & qui s'éleve de 3 à 4 pouces, au-deſſus de la tête de la ciſaille ; cette pointe a une tige qui traverſe toute l'épaiſſeur de la tête, & comme elle peut s'en approcher & s'en éloigner, il ſuit qu'elle détermine la largeur de la tranche que l'on coupe pour la paſſer à la filiere, ainſi qu'on le peut voir dans le plan H, qui repréſente la lame de Cuivre V, priſe entre les ſerres de la ciſaille, & qui touche de même la pointe D.

Pour couper une bande de Cuivre avec cette ciſaille, l'Ouvrier L jette la bande dans la buſe ſupérieure M ; & en la tirant à lui, il la ſoutient & la dirige de la main gauche, le long du tranchant du ciſeau en l'appuyant auſſi contre la pointe D ; il pouſſe pendant ce tems la branche mobile X avec ſon genou, ſur lequel il a attaché un couſſin N ; il ramaſſe à meſure le filet avec ſa main droite ; la bande en deſcendant eſt dirigée par la planche O, dans la buſe inférieure P : auſſi-tôt qu'il a coupé une longueur, il la releve pour la jetter de nouveau dans la buſe M, & met le filet coupé en rouleau à l'endroit R.

S'il s'agiſſoit de couper une bande fort épaiſſe, pour faire du gros fil de laiton, on mettroit un levier dont le centre de mouvement ſeroit au point S ; on engageroit la branche mobile, en procédant comme on le fait dans les fonderies, pour la diſtribution des tables.

CINQUIEME PARTIE.

De la Tréfilerie.

L'USINE où l'on tire le fil de laiton, doit être partagée en deux eſpaces l'un ſur l'autre (*Planche XIII. Fig. 1 & 2*) ; ſçavoir, le bas GHIK, & l'étage au-deſſus CLMNOP : de ce dernier, on deſcend dans l'autre par l'eſcalier Q ; l'étage inférieur, de niveau avec les batteries, contient l'arbre RRS, de la roue T ; cette roue ne differe en rien de celle dont j'ai parlé dans la deſcription des batteries ; l'eau y eſt auſſi portée par une buſe VV (*Fig. 2.*), avec ſon écluſe X, dont le levier Y, qui fait mouvoir la vanne, répond à une fenêtre de l'étage ſupérieur, où ſe tient le maître Uſinier qui régle, comme les autres, tout l'ouvrage de ſon Uſine ; cette Uſine étant ordinairement établie à la ſuite des batteries, il faut placer la buſe VV à côté de celle qui porte les eaux aux roues des martinets. L'étage inférieur contient un aſſemblage de charpente, compoſé de quatre montants ZZZZ (*Fig. 1*), ſolidement aſſemblés par le bas, dans une ſemelle de 11 pouces d'équarriſſage, & par le haut à un ſommier du plancher, qui en a 15 à 18 : chacun de ces montants a 12 pouces, &

est percé d'une mortoife dans laquelle paffent les leviers *ab*, *ab*, &c. ces leviers mobiles au point Z, autour d'un boulon qui les traverfe de même que le montant, tiennent auffi avec des boulons aux endroits *cccc*, à des barres de fer qui font repréfentées dans la Planche fuivante. L'autre partie *b* tombe fur des couffins de groffe toile de ferpiliere, ou autre étoffe molle, dont on garnit les petits montants qui joignent les grands ; ces petits montants arcboutés par les traverfes *dddd*, font placés pour recevoir le choc des leviers, lorfque l'extrémité *a* eft tirée en enhaut, ce qui arrive lorfqu'ils échappent fucceffivement aux mentonets *fghi* : un cinquieme mentonet pofé fous la foûpente de cuir *kl*, fait mouvoir de même le levier vertical *m*, pouffé par le mentonet, & retiré enfuite vers *n*, par la détente des perches *kop*, tenue au point *op*, & qui fait l'effet de la perche de Tourneur ; on en joint plufieurs enfemble, parce qu'on ne peut en trouver d'affez fortes & d'affez fouples, pour n'en employer qu'une : ce dernier mouvement différent des autres, eft appliqué à la machine que l'on emploie la premiere, pour arrondir le filet qui vient d'être coupé, ou pour le fil du plus grand diametre : cette premiere opération eft la même que celle de l'argue, où l'on fait paffer le fil d'or.

L'étage au-deffus (*Fig.* 2.) contient premiérement l'établi, où paroît l'extrémité *m* du levier marqué fur la premiere Figure ; car j'obferve dans la defcription de ces machines, le même ordre que j'ai gardé dans le détail des Batteries, c'eft-à-dire, que les piéces font marquées dans les profils, des mêmes lettres qui les indiquent dans le plan ; chaque établi eft fait d'un gros arbre de chêne de 20 à 22 pouces quarrés, cerclé de fer par fes extrémités : celui-ci porte fur terre, & eft percé dans toute fon épaiffeur, pour y laiffer paffer le levier *m*, qui eft boulonné, & où il peut fe mouvoir : les autres établis comme 1, 2, 3, 4 & 5, font portés par des pieds.

Les parties qui compofent le deffus de l'établi *rq*, font les mêmes qu'aux autres, c'eft-à-dire, qu'un tirant de fer *zy*, affemblé à charniere à un collier *z*, attaché à l'extrémité du levier *m*, tient auffi par fon autre bout *y*, à deux piéces plattes arrondies, & réunies au point *y* où elles font mobiles, pendant que leurs bouts oppofés qui font avec les branches de la tenaille la pincette en zig-zag, écartent & refferrent alternativement la tenaille *u*, fuivant le mouvement du levier ; ce qui ne peut arriver que cette tenaille ne s'ouvre & ne fe ferme, puifque fes branches fe meuvent librement autour du clou qui les affemble ; elle ne tient que par ce feul clou fur un coulant affemblé à queue d'aronde, & va chercher le fil de laiton dont le bout eft d'abord introduit par l'Ouvrier dans le trou de la filiere *x* ; cette tenaille ramenée par l'impulfion du mentonet, tire avec force le fil de laiton dont elle s'eft faifie, & le force de paffer en s'allongeant ; c'eft ce qui fera expliqué fur les grands profils de la Planche fuivante, quand j'aurai dit que les autres établis, 1, 2, 3,

4 & 5, font ouverts en fourchette à l'endroit 6, fur toute leur hauteur, pour y recevoir un levier coudé tel que 7, 8, 9, boulonné au travers de l'établi, vers fon angle 8, autour duquel il peut fe mouvoir. L'extrémité 9 tient au tirant de la tenaille ; l'autre extrémité 7, eft tirée par la barre de fer (*Fig.* 1.) au point *c* du levier *ab*, & enfuite ramené par la détente des perches 10, 10, 10, 10, c'eft-à-dire, que ce levier coudé eft un balancier toujours en mouvement autour de fon centre 8. Il eft inutile de dire, que la planche doit être percée au point 12 (*Fig.* 2.) pour y faire paffer les barres verticales qui font le tirage : je renvoie à la Planche fuivante, pour en avoir une plus parfaite explication.

Le gril *Z*, que l'on voit dans la cheminée *FE* (*Fig* 2,) eft pour recuire le fil de laiton, toutes les fois qu'il paffe aux filieres. La chaudiere *W* fert à graiffer à chaud au premier tirage feulement, le fil coupé fur la platte : la graiffe dont on fe fert, eft du *talc*, autrement dit fuif de Mofcovie.

On voit par la premiere Figure de la Planche XIV, que le levier *m* tient au tirant *zy* ; que les deux pieces en portion de cercle tiennent au point *y* ; & que dans leur autre extrémité font engagées les branches de la tenaille *u*, qui ont cependant un mouvement libre, dont le clou qui affujettit ces deux branches, eft fixé à un coulant en queue d'aronde, repréfenté dans le profil (*Fig.* 3 ;) que cette même tenaille étant pouffée vers la filiere *x*, doit s'ouvrir : cette filiere, un peu inclinée, placée dans une ouverture 14 & 15 (*Fig.* 2), en heurtant contre la partie fupérieure de la tête de la tenaille, ce premier choc l'oblige de s'ouvrir.

La filiere eft contenue dans ce moment par la piece 16, dont la tige eft engagée dans deux crochets enfoncés dans l'établi ; il y a pareillement un étrier de fer 17, cloué fur l'établi, contre lequel la filiere porte. On conçoit donc que comme le grand effort fe fait en tirant de *x* en *u*, que par la maniere dont la filiere eft affujettie, elle ne fçauroit échapper, & qu'elle réfifte à la dureté du métal. Pour mieux entendre ce mouvement, il faut confidérer le levier *lm*, mobile autour de fon boulon 18, & fuppofer que le point *z* foit au point 19 ; ou ce qui eft de même, que le point *u* foit en *x*, le point *l* fera au point 20, *k* en *n*, & la perche dans fon repos. Dès que le mentonet 21 viendra à rencontrer l'extrémité *m* du levier, il le pouffera avec toute l'impulfion dont il fera capable ; pour lors, le point 19 reviendra en *z*, & tirera le fil qui fera obligé de paffer, en s'allongeant au travers de la filiere, puifque la réfiftance eft beaucoup moindre que la force employée fur le levier, qui par lui-même a un avantage en raifon de l'éloignement de fes bras du centre de mouvement.

On conçoit de même, que par ce mouvement la perche *n* vient en contraction, puifqu'elle eft tirée par le cuir *lk*, qui rappelle le levier après l'échappée du mentonet.

La tenaille *u*, n'a que 7 pouces de mouvement. Le petit étau 22, eft pour limer & marteler le bout du fil, que l'Ouvrier préfente au trou de la filiere, où la tenaille le vient chercher ; il y a auffi une pelotte de fuif de Mofcovie qui tient à la filiere, du côté de l'introduction du fil : la planche 23 garnie de chevilles, fert à y accrocher les rouleaux de fil de laiton, après avoir été paffés dans les filieres ; le paquet cotté 24, eft le fuif.

Comme la partie de l'établi, fur laquelle coule la piece à queue d'aronde, eft percée dans toute fon épaiffeur, on pratique un creux 25 par où l'on retire le fuif, & les autres chofes qui peuvent paffer au travers.

La Figure 4 (*Pl. XV*), eft le plan d'un établi, pour le fil qui doit être réduit au fin : toutes les parties qui forment le treiage ou tirage, font abfolument les mêmes, & font indiquées par les mêmes lettres de renvoi : il n'y a de différence, que dans la maniere dont fe communique le mouvement.

Le balancier 7, 8, 9, (*Fig.* 5.) eft mobile fur fon axe 8 : à la partie inférieure 7, eft attachée la barre de fer verticale 7, *c*, qui tient par le point *c* au levier *ab*, mobile en *z* ; ce renvoi eft fait avec des boulons, autour defquels toutes les parties fe meuvent. Au même bras du balancier 7, tient un cuir 26 & 27, en forme de foûpente : l'autre extrémité 27, s'accroche à la perche 10, 10, 10.

L'autre bras de balancier 8, 9, s'affujettit comme dans les Figures 1 & 2 ; au tirant *zy*. On conçoit qu'en fuppofant le mentonet 28, échapper au levier *ab*, que ce levier fera tiré par la perche 10, en paffant de fa contraction à fon repos, & que par ce mouvement il repouffe la tenaille de *u* en *x*, pour rechercher de nouveau une partie de fil, qui paffera dès qu'un fecond mentonet fe préfentera au levier *ab* ; celle-ci fait faire 19 pouces de chemin au gros fil, & par conféquent beaucoup plus que la premiere tenaille. Il y a auffi à cet établi une planche 29, pour y accrocher le fil de laiton, de même qu'un étau 30, fur lequel on affute la pointe du fil que l'on doit préfenter à la tenaille au travers de la filiere. Ces machines ceffent de travailler, lorfque l'on dégage l'extrémité des cuirs 27, des perches 10 (*Fig.* 5.)

La Figure 6, eft un profil pris fur la ligne *ABF* du plan (*Fig.* 4), & du profil (*Fig.* 5) : ce profil fait voir la maniere dont le balancier eft faifi par la barre de fer & la courroie ; la Figure 7, eft un profil fur la ligne *CDF*, qui repréfente la piece de bois mobile, à queue d'aronde, fur laquelle eft placée la tenaille *u*.

La Figure 8, eft un profil fur la ligne *HIK* ; on y voit la filiere, le petit étau, & la planche à mettre les paquets de fil de laiton.

Les Figures 9 & 10 (*Planche XIII*), repréfentent la tenaille en plan & en profil : les mefures font très-exactes fur l'échelle des développemens.

La Figure 11, eft une des ferres de la tenaille, vûe de profil ; on voit le

clou

clou à vis 31, qui entre dans la tige quarrée 32, 33, qui porte l'écrou, & que l'on fixe dans la piece à coulisse 34; au moyen de quelques flottes & du razoir 35, qui passe dans l'œil 36, les deux serres mobiles autour du clou 31, on engage les deux branches dans les trous ronds, des deux pieces cottées 37, 38, 39, (*Planche XIV. Fig.* 12), lesquelles sont mobiles autour du point 38, où elles se réunissent. Chacune de ces pieces, est semblable, dans tous les points, à celles cottées 40 & 41; & il faut remarquer que la tenaille est posée sur le plan incliné 42 fixe, & auquel sont attachées deux portions d'arc 45, faites de gros fil de fer, contre lesquelles la partie intérieure 43, des pieces 37, 38, 39, vient heurter, ce qui régle l'ouverture de la tenaille: sans cette précaution, elle pourroit trop s'écarter & échapper le fil. On est cependant persuadé de la facilité, que ces tenailles ont à s'ouvrir & à se fermer; car comme les forces agissent en raison des résistances, il est clair que la moindre résistance est de mouvoir les serres, à cause de leur mobilité autour du clou qui les assemble: comme c'est la premiere impression qui se fait sentir, soit en poussant pour prendre le fil, soit en tirant pour le ramener, il en résulte un mouvement très-vîte, de la part des serres de la tenaille.

Pour rendre tous ces mouvements plus prompts, on a grand soin de bien graisser toutes les parties mobiles.

Les filieres n'ont rien de particulier: elles sont représentées en plan & en profil (*Planche XV. cotte* 46); leur longueur est de 2 pieds.

La Planche XII, contient les profils sur les lignes *AB*, *CD*, *EF*, du plan de la Planche XIII, où l'on a représenté l'écluse, & la roue qui fait mouvoir toutes les machines de l'Usine: on reconnoîtra facilement ces constructions, puisqu'elles sont marquées des mêmes lettres, que sur les planches qui suivent.

Les Batteries sont établies à Arbe; sçavoir, 5 Batteries en Cuivre, & une Tréfilerie de fil de laiton à l'un des Propriétaires, maître Fondeur, & 4 Batteries & une Tréfilerie à un autre: il y a encore 6 forges en fer, deux *macas* pour façonner le fer nécessaire à la serrurerie, un fourneau à fondre la mine, & un moulin à farine: toutes ces Manufactures n'occupent qu'une demi-lieue de terrein, sur un ruisseau qui prend son origine à la fontaine de Burno, près de S. Gerard, à une lieue au-dessus d'Arbe: ce qui donne à ce ruisseau une lieue & demie d'étendue; car il se dégorge à la rive gauche de la Meuse à deux lieues de Namur; outre cette fontaine de Burno, il y en a encore quatre autres qui s'y répandent dans son cours, & qui en augmentent le volume; le village sur le bord de la Meuse, où se fait le dégorgement, quoique éloigné de la source, porte le même nom de Burno.

Je souhaite avoir rempli dans ce Mémoire, l'objet que je m'étois proposé, de donner la connoissance d'une Fabrique aussi importante que celle du

Cuivre jaune; je crois n'avoir négligé aucun des détails pour la justesse des plans, profils & développemens qui concernent cet Art. J'ai cru devoir terminer ce Mémoire par l'Extrait des Réglements faits par l'Empereur Charles VI, concernant la Fabrique de Calamine.

EXTRAIT des Privileges accordés aux Fondeurs & Batteurs de Cuivre de la Ville & Province de Namur.

Octroi accordé par Charles VI. Empereur, pour les Manufactures des Cuivres, & la Traite des Calamines improprement appellées dans le Pays *Calmines*, pour la Province de Namur aux dénommés ci-après; sçavoir, à la veuve de Michel, & Jacques Raymond & Compagnie, Jean-François Tressoigne & Compagnie, & Henry Bivort, tous maîtres Batteurs & Fondeurs de Cuivre dans la ville de Namur, lequel Octroi pour 25 ans à commencer du premier Mai 1726, contenant ce qui suit:

Article Premier.

Lesdits Fondeurs seront obligés de prendre pendant ledit terme annuellement, pour chaque fourneau, quinze milliers pesant de Calamine de la Montagne du Limbourg, bien brûlée, calcinée & nettoyée, au prix de quarante-huit sols le cent, au lieu de soixante-deux sols le cent pesant que payent les Etrangers; l'entrée & le transit des cuivres en bassins, chaudrons & plattes, à 3 florins: & le fil de laiton à 5 florins le cent.

II. Ils prendront lesdites Calamines, dans les Magasins qui sont sur la Montagne; & les payemens se feront à Bruxelles ou à Anvers.

III. Lesdits Fondeurs répondront chacun pour eux, & non les uns pour les autres.

IV. A eux permis d'augmenter le nombre de leurs fourneaux, sans avoir besoin d'autre octroi, moyennant qu'ils prendront une quantité de Calamine proportionnée au nombre de fourneaux qu'ils établiront, & en avertissant un mois d'avance.

V. La Calamine leur sera livrée exempte de tous droits & impositions, mises & à mettre, & ils seront dispensés ou déchargés de prendre de ladite Calamine, si le Prince de Liege, ou autre Puissance étrangere, venoit à charger de droits lesdites Calamines, en traversant leurs Etats.

VI. Sera cependant permis auxdits Fondeurs pendant la durée dudit octroi, de continuer de faire la recherche & traite des Calamines du Pays, en payant au Receveur de Namur dix-huit sols du cent pesant de celle du Village de Velaine, brûlée & calcinée à leurs frais, avec l'augmentation de dix sur cent pesant; & quinze sols de celles des autres lieux, qui sont de moindre

valeur : il leur fera permis de prendre dans les forêts les bois néceſſaires pour lier & étançonner leurs foſſes.

VII. Si pendant le terme de leur octroi, on venoit à en accorder d'autres pour la traite des Calamines, Fonderies & Batteries de Cuivre, il n'en fera accordé qu'aux mêmes conditions; & s'il arrivoit qu'en faiſant la recherche des Calamines ils vinſſent à découvrir d'autres minéraux, les Ceſſionnaires pourront en jouir, en payant à notre profit le taux réglé dans notre Province de Namur, ſans que perſonne de quelque qualité ou condition qu'elle puiſſe être, puiſſe les empêcher ou les troubler à cet égard, ſous prétexte d'octroi primitif ou antérieur.

VIII. Ils feront exempts de tous droits d'entrée, toulieux & autres, mis ou à mettre ſur les Cuivres rouges, rognures de vieux Cuivre dites *mitraille*, & ſur tous autres matériaux dont ils auront beſoin pour leur Fabrique, comme pierre de Bretagne à couler le Cuivre, & talc ou ſuif de Moſcovie pour tirer le fil de laiton.

IX. Ils feront auſſi exempts de tous droits de ſortie, toulieux & autres, mis ou à mettre ſur leurs ouvrages, tant fondus, battus, que tirés en fil de laiton, fabriqués de nos Calamines, qu'ils feront paſſer dans les Pays étrangers, ou dans les lieux de notre obéiſſance; comme auſſi du droit de Pont-geld ou Pont-penninck, qui ſe perçoit dans la Ville de Gand; du droit d'acciſe à Louvain, & de tous autres qui ſe levent à notre profit, ou pour celui de nos Villes, Communautés & Sujets.

X. La ſortie de tout vieux Cuivre & métal, tant rouge que jaune, bronze, métal de cloches, potin, & autres ſemblables, demeurera défendue, conformément aux Placards & Ordonnances.

XI. Leſdits maîtres Fondeurs & Batteurs de Cuivre, jouiront de l'affranchiſſement de Guet & Garde, logement de Soldats, maltotes, contributions, tailles, ſubſides, pour leurs maiſons, fonderies, batteries & uſines; & toutes les charges dont ceux qui ſervent ou ſerviront dans les Offices de magiſtrature, feront libres & exempts; & l'obſervance de ce que deſſus ſera compriſe dans le ſerment que leſdits Magiſtrats devront prêter à chaque renouvellement.

XII. Tous Ouvriers des Fonderies & Batteries, ainſi que ceux qui travaillent à la recherche & traite des Calamines, jouiront des mêmes Privileges & prérogatives; mais ils ne feront aucun commerce, de laquelle clauſe nous exceptons néanmoins les Maîtres & Maîtreſſes deſdites Fonderies & Batteries, auxquels il ſera permis de faire & d'exercer, avec la fabrique des Cuivres, tel autre négoce & trafic qu'ils jugeront à propos de faire.

XIII. Aucun Ouvrier ne pourra quitter le ſervice d'un Maître, pour travailler chez un autre, ſans un conſentement par écrit; & les Maîtres ne pour-

ront débaucher ou attirer les Ouvriers les uns des autres, à peine de cent écus d'amende pour chaque Ouvrier, & d'être contraints de les rendre : Notre Conseiller, Procureur Général, sera tenu d'intenter action par devant notre Conseil de la Province, pour faire condamner les contrevenants à l'observation de ce que dessus, & contraindra au payement des amendes encourues.

XIV. A l'égard des difficultés qui pourront survenir entre les Maîtres & les Ouvriers, sur les faits de fabrique & de négoce des Cuivres, Nous autorisons nos Conseillers, Procureurs & Receveurs Généraux de Namur, de les décider sommairement sans les formes ordinaires de procès, afin de maintenir la tranquillité dans lesdites Fabriques, & empêcher tout trouble à cet égard.

AVERTISSEMENT

AVERTISSEMENT de M. Duhamel, chargé de suivre l'impression du Mémoire de M. Gallon.

L'intention de l'Académie étant que le travail qu'elle fait sur les Arts contribue le plus qu'il est possible à leur perfection, elle a jugé qu'il convenoit de mettre à la suite du Mémoire que M. Gallon a bien voulu lui fournir, une traduction de ce que Swedenborg a rassemblé sur la Calamine & la conversion de la Rosette en Laiton, afin de réunir dans un même Ouvrage ce qui a paru de meilleur sur cette matiere intéressante. M. Baron, de l'Académie des Sciences, s'est chargé de faire cette traduction telle que nous la donnons ici.

EXTRAIT de ce que Swedenborg a rapporté sur la Calamine, & la conversion de la Rosette en Laiton, dans un ouvrage latin, intitulé : le Régne souterrein ou Minéral.

De la Pierre Calaminaire.

On ne peut prendre une connoissance exacte du Laiton & de sa préparation, qu'après avoir recherché d'abord la nature & la qualité de la Calamine, qui fait partie de ce composé métallique ; c'est pourquoi, il est nécessaire de donner une notion abrégée de la Pierre Calaminaire, pour servir de préliminaire à ce que nous avons à dire du Cuivre jaune.

De la Pierre Calaminaire d'Aix-la-Chapelle.

On exploite aux environs d'*Aix-la-Chapelle*, de *Limbourg* & de *Stollberg*, plusieurs mines de Pierre Calaminaire. Les Ouvriers descendent à l'aide d'échelles dans ces mines, dont la profondeur n'est que de sept ou huit toises. Cette Pierre forme dans la miniere des pelotons ou globules arrangés par couches, dans une espece de terre jaune dispersée de côté & d'autre, à laquelle sert d'enveloppe une autre espece de terre douce & molle ou un limon d'un brun-jaunâtre, que ceux qui travaillent à la fouille de la Calamine cherchent avec grand soin, parce que l'une ne se trouve jamais sans l'autre : de sorte qu'à moins de bien connoître cette qualité de terre, il est impossible de découvrir la Calamine. Les mines de cette Pierre se rencontrent souvent en plein champ, presqu'à fleur de terre : souvent aussi il s'en trouve dans le voisinage des montagnes de pierre feuilletée. Celles qui sont sous terre, s'étendent par lits ou par couches ; quelquefois ces couches s'élevent obliquement jusqu'à l'horison où elles percent à l'extérieur. La Pierre Calaminaire se sépare très-aisément d'avec la terre, dont elle est comme enveloppée ; il est rare, dans ces mines, que les Ouvriers soient incommodés par l'abondance des eaux ; lorsque cela arrive, on les détourne dans des creux ou conduits souterreins où elles se perdent. La Calamine ou *Calmesen*, comme on l'appelle dans le pays, est accompagnée de différentes Pierres colorées, tant rouges que bleues, mais dont on ne fait aucun cas ; l'expérience a appris aux Ouvriers à distinguer par la fracture des morceaux de cette Pierre tirée hors de terre, ceux qui peuvent être d'usage, d'avec ceux qui ne sont bons à rien ; cependant on regarde comme une regle générale, que la Calamine véritable est d'autant meilleure qu'elle est plus pesante ; on l'écrase grossiérement à coups de marteaux, pour la séparer d'avec la terre & les pierres de moindre qualité qui lui sont mêlées ; on a observé que l'espece de cette terre qui vient d'Angleterre est la plus pesante, ce qui dépend de ce qu'elle est plus chargée de plomb que les autres Calamines.

L'argille qui recouvre cette Pierre, est tantôt d'un rouge-brun, tantôt d'une couleur blanchâtre, & les trous que l'on voit à la

CALAMINE.

surface de ces fragments, sont remplis d'une espece de bol ou d'argille jaune, blanche ou noire. La couche de terre argilleuse qui touche immédiatement le lit ou banc de cette Pierre dans sa mine, est de couleur blanche, mais non pas dans tout son entier : j'ai même vû dans quelques endroits une autre couche entiere de cette espece de terre blanche, placée au-dessus de celle dont je parle. Quant aux morceaux de Pierre Calaminaire contenus dans l'argille qu'on vient de décrire, les plus petits sont gros comme le poing; d'autres sont deux, trois & jusqu'à six fois plus gros ; leur figure est fort irréguliere, & l'on voit à leur surface quantité de petits trous qui leur donnent l'apparence de scories ; les uns sont pesants, d'autres légers ; les uns sont mous & cédent au toucher, d'autres sont durs & compacts ; il y en a de couleur blanchâtre, d'autres noirs, d'autres aussi d'un brun tirant sur le rouge. Ces derniers, de même que les blancs, sont estimés les meilleurs, sur-tout lorsqu'ils sont pesants & criblés à leur surface de beaucoup de trous. La Calamine grattée avec un couteau, devient plus brillante que l'argille ordinaire traitée de même : sa poudre fait effervescence avec l'acide nitreux. Il est à propos d'observer, qu'on ne trouve aucune espece de mine métallique dans le voisinage des mines de Pierre Calaminaire de ce pays, comme il s'en trouve dans celles d'Angleterre, & dans celles de Goslar où le plomb accompagne constamment ce minéral ; cependant le Propriétaire d'une de ces mines, ayant, il n'y a pas longtems, fait creuser un puits, on le trouva plein de pyrites dont on a même essayé de tirer du vitriol par la lixiviation ; mais en fouillant plus avant, on ouvrit un creux d'où sortirent des flammes qui obligerent les Ouvriers de se retirer, & d'abandonner leur travail, après avoir bouché cette ouverture ; on raconte que le Propriétaire ayant fait r'ouvrir depuis la même caverne, il n'y a pas bien des années, le feu en sortit comme la premiere fois, & fit encore prendre la fuite aux Mineurs.

Il y a dans ce canton trois Montagnes voisines, dont l'une fournit du charbon de terre, une autre contient une carriere de Pierre Calcaire de couleur rouge, violette & grise : la troisieme est celle où l'on fouille la Pierre Calaminaire. Il y a dans la vallée inférieure une espece de Marais, dont tout le terrein, même jusqu'à sa surface, n'est qu'un composé d'une poudre de couleur jaune, tirant sur le rouge, & mêlée avec un sable grossier, & de la Calamine en grains ou en poussiere : on trouve aussi dans les environs des morceaux d'un quartz blanc, qui font corps avec la pierre grise ordinaire du pays.

Quand on a fait un amas suffisant de Pierres de Calamine bien choisies & reconnues pour telles, on les brise avec de petits marteaux à main en plus petits morceaux, pour en faire la calcination, en les arrangeant alternativement par couches, avec d'autres couches de bois & de charbon en forme de pyramides coniques, auxquelles on donne six pieds d'élévation sur une base de douze pieds de diametre ; on couvre les combles de ces pyramides avec du branchage de bois : & ayant allumé le feu, on continue la calcination pendant vingt-quatre heures. La calcination finie, on met à part les morceaux de Calamine qui sont de couleur jaune, parce qu'on les croit être de la meilleure qualité ; on les réduit en poudre, & on envoie cette poudre aux fonderies de Cuivre jaune. Comme il y a des Calamines de différentes couleurs, il faut observer que celle qui est noire, devient bleue par la calcination ; celle qui est d'un brun-bleuâtre, devient d'un rouge couleur d'opale; celle qui est blanche, ne change point de couleur ; mais toutes prennent, étant réduites en poudre après la calcination, une couleur rougeâtre semblable à celle du sable répandu à l'entour des mines de Pierre Calaminaire. On fait le lavage de cette Pierre, pour en enlever l'argille qui lui est mêlée : & l'on passe au crible la poudre de bonne qualité qui reste de ce lavage. Lorsque la Calamine a été calcinée, elle peut se couper au couteau, & elle a une faveur terreuse : cette même Pierre ou *tutie* fossile devient rouge, quand elle n'a été calcinée qu'à demi : mais elle est grise ou blanche, quand elle a été calcinée entiérement.

De la Pierre Calaminaire d'Angleterre.

On tire une grande quantité de cette Pierre en Angleterre, sur-tout dans les mines de Plomb. La Calamine n'y est point par couches ; mais elle accompagne constamment une mine de Plomb à laquelle elle est adhérente, & se distingue aisément par sa couleur d'un rouge pâle, d'avec le reste de la terre qui lui est jointe, & qui est beaucoup plus pesante qu'elle ; quelquefois aussi, elle renferme dans son intérieur de la galène ou mine de Plomb cubique à facettes brillantes, & ne paroît à l'extérieur que comme une terre douce & grasse au toucher ; les Mineurs s'y connoissent au mieux, & sçavent très-bien distinguer cette terre d'avec la véritable mine de Plomb, soit dans la mine, soit même hors de la mine. La quantité que chaque mine en contient varie beaucoup, & ne peut pas se déterminer. Comme on tire d'Aix-la-Chapelle la plus grande partie de la Calamine dont on fait usage en Angle-

terre, de-là vient que celle du pays est d'un prix fort inférieur à celui de la premiere. Les fouilles de Pierre Calaminaire s'appellent en Angleterre *Calamine Pits* ; & leur profondeur s'étend & varie depuis deux ou trois jusqu'à dix ou onze toises : rarement cette Pierre se divise ou se fend par couches ; lorsque cela arrive, on doit l'attribuer au filon de mine de Plomb qu'elle accompagne. On en brise les plus gros morceaux, pour en séparer le Plomb ; autrement, elle entre difficilement en fusion, ne forme qu'un Laiton mal mélangé, & occasionne même du déchet dans la fonte. La Calamine dont les fragments laissent appercevoir certaines veines blanches, est regardée comme la meilleure. Après que cette Pierre a été ainsi purifiée par le triage, on la porte au moulin pour l'écraser par le moyen d'une meule disposée verticalement, & pour la réduire en une poudre dont on fait ensuite la calcination.

Le fourneau dans lequel on calcine la Calamine, est semblable à un fourneau de réverbere ordinaire : on fait un feu de flamme avec du petit bois & des branches d'arbres ; cette flamme entre dans le fourneau par une ouverture pratiquée à cet effet, & elle se rabbat sur la poudre de Calamine, que l'on y a étendue de l'épaisseur de trois ou quatre doigts ; le courant de la flamme est entretenu & déterminé par une petite cheminée, qui s'éleve d'un des côtés du fourneau. La quantité de poudre de Calamine que l'on calcine à la fois, est d'une *tonn* ou 7 ½ poids de marine (ce qui équivaut à 3900 livres pesant). La calcination se continue pendant six heures de suite à un feu médiocre & toujours égal : & afin que la matiere soit aussi également calcinée dans toutes ses parties, on a soin de la retourner de tems à autre. La calcination finie, la Calamine a perdu sa forme de poudre, & paroît comme grumelée par petits pelotons ; c'est pourquoi, on la reporte au moulin pour la remettre en poudre. On voit ici deux especes différentes de Calamine, l'une blanche, l'autre rouge ; on les mêle ensemble, & on les employe toutes deux indifféremment : une autre espece de Calamine plus pesante que toutes les autres, à cause du Plomb qu'elle contient, est la Calamine de Goslar.

De la Calamine, dont on se sert à Goslar.

On ne trouve point à Goslar de minieres de Calamine fossile ou naturelle ; & l'on n'y fait point non plus venir cette Pierre d'autres pays pour la fabrique du Cuivre jaune. La Calamine s'y retire des parois du fourneau, dans lequel on fond la mine de Plomb ; c'est sur-tout à la paroi antérieure qui est faite d'une Pierre feuilletée, que cette concrétion métallique se rassemble, où elle forme, après huit ou dix fusions, une croute de quatre pouces d'épaisseur ; on l'en détache pour l'exposer au soleil pendant un, deux & même trois ans : on dit qu'elle est d'autant meilleure qu'elle a demeuré plus long-temps ainsi exposée ; après quoi on la broye & on la calcine dans un fourneau fait exprès ; on la porte ensuite au moulin pour la réduire en poudre, comme la Calamine ordinaire ; on passe cette poudre par un crible de laiton ; elle est grise, friable & pesante ; on s'en sert en cet état comme d'une Calamine de la meilleure qualité, pour faire le laiton, en y ajoûtant dans son mélange avec le cuivre, de la poudre de charbon : on prétend même qu'elle est de beaucoup supérieure à la Calamine fossile pour cet usage ; car on assure qu'elle peut augmenter jusqu'à trente-huit livres le poids d'un quintal de cuivre de rosette ; aussi ne s'en fait-il aucune exportation, parce que toute la quantité que l'on en tire se consomme en entier sur les lieux mêmes. Le prix de cette Calamine differe beaucoup, suivant qu'elle est vieille ou nouvelle ; comme la premiere est beaucoup plus estimée, son prix est, à celui de l'autre, comme vingt-huit à vingt ou à seize.

De la Calamine de Saxe & autres endroits.

On trouve encore de la Calamine dans beaucoup d'autres endroits ; comme à *Villac*, à *Penthen* en Silésie, dans la Pologne. Voici ce qu'en dit M. Henckel dans sa Pyritologie.
« Les fleurs de Zinc & de pierre Calaminai-
» re contiennent aussi quelques vestiges d'ar-
» senic, soit en poudre, soit en gros pelo-
» tons criblés de trous, & qui s'écrasent fa-
» cilement, & se réduisent en poussiere ; les
» morceaux que forme cette poussiere ont
» l'apparence d'une terre dont la couleur est
» d'un blanc-sale dans le bas, grise dans le
» milieu, & d'un jaune-pâle dans le haut ;
» elle est composée de petits feuillets brillans
» comme ceux du *Mica* ; elle est extrême-
» ment légere, & comme percée dans les
» points de réunion de ses parties ; au tou-
» cher, on la prendroit pour du sable ; à son
» aspect, qui est celui d'une efflorescence
» jaunâtre, on croiroit que c'est une subli-
» mation arsénicale : cependant elle ne peut
» contenir que très-peu d'arsenic, puisqu'elle
» demeure attachée à la paroi antérieure du
» fourneau, & le plus souvent dans le milieu
» même de cette paroi, où elle éprouve une
» très-forte chaleur ; aussi remarque-t-on
» que cette concrétion fuligineuse n'a pas
» la propriété de tuer les rats & les mouches
» comme le fait l'arsenic ordinaire. Cette es-
» pece de Zinc & de Calamine s'apperçoit

» contre les parois intérieures des fourneaux
» élevés, dans lesquels on fait la fonte sans
» addition; elle occupe la partie la plus basse
» de ces parois où elle recouvre une autre
» matiere ou composition pierreuse. Lors-
» que cette Calamine a demeuré pendant
» long-tems exposée à l'air & au soleil, elle
» devient plus tendre, plus friable, plus po-
» reuse, & par-là plus propre à la fabrique
» du Cuivre jaune; on la nomme *Ofenbrach*,
» c'est-à-dire, *reste* ou *recrement* de la fonte;
» & dans plusieurs endroits on la rejette com-
» me inutile, quoique ce soit une espece de
» pierre Calaminaire. On voit dans les four-
» neaux, au-dessous de cette croute une au-
» tre matiere pierreuse, dure, pesante &
» noire, semblable à des scories, qui n'est
» cependant vitrifiée & cassante qu'à sa su-
» perficie. ».

M. Henckel conclut de tous ces faits, que l'incrustation dont sont revêtues les parois intérieures des fourneaux de Saxe, est une espèce de Calamine. Pour la rendre d'un meilleur usage, on la calcine avant de la réduire en poudre, après quoi on la calcine de nouveau jusqu'à ce qu'elle ne répande plus d'odeur arsénicale; il est encore mieux de la laisser effleurir d'elle-même à l'air: lorsqu'elle est en poudre, on en fait le mélange avec le cuivre & de la poudre de charbon; & le tout étant mis à la fonte, donne un laiton tant soit-peu aigre & cassant. On voit au-dessus de cette Calamine, dans les fourneaux contre les parois desquels il est appliquée, une espèce de poussiere blanche que les Fondeurs, appellent *Nihil*, & qui n'est elle-même que l'espece de Calamine dont on a parlé ci-devant.

Le même Auteur ajoûte que la pierre Calaminaire est une espece de terre de couleur, tantôt jaune, tantôt brune, tantôt rougeâtre; qu'on en fouille en divers endroits de la Hongrie, de l'Espagne, des Indes, de la Bohême, de la Franconie, & de la Westphalie; qu'on ne la tire pas bien profondément de terre; que souvent on la ramasse à la surface même de la terre, comme à *Tscheren* dans la Bohême proche *Commotau*; que la Calamine de Bohême fournit d'abord une espece de vitriol martial, parce qu'elle est mélangée d'une forte de mine de fer; qu'ensuite on en retire de l'Alun par l'analyse, parce qu'il se trouve une Aluniere dans son voisinage; que les expériences font voir que Calamine contient du Zinc: M. Henckel fait ensuite un examen détaillé des différens noms que l'on a donnés à cette substance, sur quoi il faut consulter sa Pyritologie.

Mélange d'Observations sur la Pierre Calaminaire.

On dit que l'or cémenté avec la pierre Calaminaire devient plus haut en couleur; mais que cémenté avec le cuivre jaune, il perd sa malléabilité, à cause de l'alliage de cette même pierre. La pierre Calaminaire poussée au feu, donne des fleurs blanches.

On dit que la pierre Calaminaire mise en distillation avec deux parties de nître, fournit un esprit pénétrant de couleur jaune; que le *caput mortuum* de cette distillation, est d'une couleur verte-obscure & d'une saveur piquante; que sa solution dans l'eau, prend une couleur verd de pré, qui disparoît par la précipitation qui s'y fait d'une poudre rouge; que l'esprit de vin mis en digestion sur ce *caput mortuum* verdâtre, en tire une teinture rouge comme du sang.

Le vinaigre distillé versé sur la pierre Calaminaire, devient brun; & évaporé ensuite jusqu'à siccité, laisse paroître de petites écailles brillantes. L'Huile de tartre versée sur cette solution n'y excite aucune effervescence; mais il se précipite du mélange une chaux vive. La Tutie ou la Calamine de Goslar dissoute dans le vinaigre distillé, lui donne une couleur jaune; le résidu de cette dissolution évaporée jusqu'à siccité, est formé de petites étoiles si regulieres que tous les rayons en sont aussi parfaitement distants les uns des autres, que si on les avoit réglés au compas: l'huile de tartre ne fait point d'effervescence avec cette dissolution; mais il se fait un coagulum & une précipitation d'une espece de chaux blanche. Une livre de Calamine poussée au feu dans une retorte, ne laisse passer dans le récipient aucune liqueur. Si l'on fait l'essai d'un quintal de Calamine avec le fondant du fer, on n'en retire pas un seul grain de fer, & l'on n'obtient qu'une espece de scories noires, ce qui semble indiquer que cette substance ne contient point du tout de fer; mais si l'on fond un demi-quintal de limaille de fer avec son fondant ordinaire, l'on obtient un culot de fer qui pese quarante livres $\frac{1}{2}$; donc il s'est perdu pendant la fonte neuf livres $\frac{1}{2}$ de métal; cependant si l'on fond à la fois un quintal de Calamine & un demi-quintal de limaille de fer, le culot de métal qui en résulte pese cinquante-six livres $\frac{1}{2}$; ce qui fait 16 parties d'augmentation de poids qui paroît venir du fer contenu dans la Calamine: mais comme dans cette expérience même on a éprouvé une perte réelle, il paroît qu'on peut en quelque façon conclure de-là que la Calamine contient de caché 16 centiemes parties de fer; mais cela demande à être mieux démontré. Ces observations ont été faites dans le laboratoire de Chymie de Stockholm: je pourrois en rapporter beaucoup d'autres, si cela étoit nécessaire; j'ai dessein de donner à part celles qui regardent la pierre Calaminaire; je n'en ai rapporté quant à présent

préfent, que celles qui font relatives à la fabrique du Cuivre jaune. D'ailleurs la pefanteur fpécifique de la Calamine, eft à celle de l'eau, comme 469 eft à 100.

Maniere dont on fait le Laiton en Angleterre.

L'endroit d'Angleterre où l'on fait le plus de laiton eft proche *Baptift-Mills*, aux environs de *Briftol* : il y a plus de vingt ans que l'on y a établi fix manufactures & trente-fix fourneaux ; mais on n'y travaille pas pendant toute l'année. Les creufets dont on fe fert font formés avec une argile qu'on tire de *Starbridg* ; on place dans chaque fourneau huit creufets qui fervent à deux fontes que l'on fait toutes les vingt-quatre heures, & lorfque ces creufets ne peuvent plus fervir, on a coutume de les caffer & de les réduire en poudre pour en féparer les petites parties de laiton qui y font reftées. On met dans chaque creufet quarante livres de cuivre, & depuis 56 jufqu'à 60 livres de Calamine, ce qui produit une augmentation de 16 livres ; car le laiton qu'on obtient après la fonte du mélange, pefe 56 livres. Dans la fuite du travail on prend 28 livres de cuivre de rofette, 28 livres de laiton, 14 livres de vieux laiton, qu'on nomme *mitrailles*, en Anglois *Schraf*, & 30 à 35 livres de Calamine. Il y a un laboratoire d'établi tout exprès pour éprouver les différentes méthodes de convertir le cuivre en laiton ; il s'y trouve plufieurs fonderies, des fourneaux d'effais & une machine mue par un courant d'eau ; on s'y fert d'un marteau pour éprouver la réfiftance qu'oppofe le laiton aux coups dont on le frappe avant de pouvoir le caffer ; il y a auffi un poinçon pour marquer le laiton : on y trouve encore une fenderie & une tréfilerie. On a trouvé une méthode de granuler le cuivre avant d'en faire le mélange avec la Calamine ; car on a obfervé qu'en projettant le cuivre dans les creufets, il y a des morceaux qui entrent plutôt en fonte que d'autres, & que la Calamine ne produit pas fon effet, lorfqu'elle n'eft pas bien mélangée ; c'eft pourquoi on a inventé un moyen de granuler le cuivre, afin d'en faire un mélange plus exact avec la Calamine ; ce qui produit, dit-on, une augmentation plus confidérable qu'ailleurs. On granuloit ci-devant le cuivre en le jettant une feule fois dans l'eau, ce qui ne fe faifoit pas fans danger pour les affiftans ; auffi a-t-on abandonné cette pratique, & l'on a en dernier lieu mis en ufage un réfervoir conftruit de planches, qui a quatre à cinq pieds de profondeur, & dont le fond mobile, qui eft de cuivre ou de laiton, s'éleve & s'abbaiffe à volonté avec une chaîne ; on emplir ce réfervoir d'eau froide, & on le couvre avec un couvercle de cuivre percé dans

CALAMINE.

fon milieu d'une ouverture d'un demi-pied de diametre ; cette ouverture eft pratiquée pour recevoir une cuillere de même diametre : cette cuillere eft criblée de trous ; & on l'enduit avec de l'argille de *Starbridg*. On verfe avec d'autres cueilleres la fonte de Cuivre dans cette cuilliere percée, d'où le cuivre fe répand & fe difperfe dans l'eau, où fe trouvant faifi par le froid, il fe partage en gros grains avant de tomber au fond du vaiffeau : dans les premiers effais que l'on fit de cette méthode, on dit que le cuivre ne fe congeloit point, & qu'avant de tomber au fond, la chaleur de l'eau lui faifoit prendre la forme de petites lames plates ; on a remédié à cet inconvénient en verfant de l'eau froide dans le vaiffeau à mefure que l'eau chaude s'écoule par un autre côté ; la granulation faite, on retire le cuivre granulé en foulevant le fond de métal dont il a été parlé plus haut. On peut par cette méthode granuler à chaque fois 7 poids ¼ de marine, ou une *tonn* de cuivre : on tient que par cette pratique on a une augmentation de 20 livres fur quarante, au lieu de 16 que l'on obtenoit autrefois.

On a auffi trouvé une maniere d'exalter la couleur du laiton par une chauffe qu'on lui donne avant de le foumettre à l'action des martinets. On fe fert pour cela d'un fourneau long & large de 5 pieds en quarré, dont la hauteur eft de 4 pieds, & voûté intérieurement ; les parois de ce fourneau ont un pied ½ d'épaiffeur ; fur les côtés du fourneau & à la naiffance de la voûte il y a deux trous par lefquels darde la flamme du charbon de terre, avec lequel on chauffe le fourneau ; ces trous peuvent s'ouvrir ou fe fermer, felon que l'on a plus ou moins befoin de vent pour entretenir l'action du feu. La chappe de ce fourneau qui a trois ou quatre pieds de long fur deux de large, eft conftruite de barres de fer de fonte de fix à fept doigts d'épaiffeur, & pofe fur des roulettes ; il y a encore d'autres barres de fer placées dans la longueur du fourneau & recouvertes d'argile, fur lefquelles on arrange l'un fur l'autre & deux à deux, les creufets qui contiennent le laiton ; ces creufets font bouchés de deux couvercles bien luttés, & on les porte dans le fourneau par le moyen d'un levier : il y a au devant du fourneau une porte quarrée de fer qui s'éleve & s'abaiffe avec une chaîne ; on tient ainfi les creufets pendant deux & trois heures à une chaleur égale & toujours la même. On fond chaque année dans cette manufacture trois cents *tonn* de laiton.

On a dit ci-devant que la Calamine d'Angleterre fe tire d'une mine de plomb, qu'elle eft en grande partie chargée de ce métal, & que l'on en tire beaucoup de l'étranger pour l'ufage.

Maniere dont on fait le Laiton à Goſlar.

La Calamine ſe détache ici de la paroi antérieure du fourneau où ſe fait la fonte du plomb & de l'argent; elle eſt d'une couleur griſe: on regarde aujourd'hui l'ancienne comme la meilleure, quoiqu'on la rejettât autrefois comme de peu de valeur: elle coûte ſept écus; au lieu que la nouvelle n'en coûte que quatre. On commence par la calciner pour la rendre plus friable avant de la réduire en poudre ſous la meule; on la mêle enſuite avec 2 parties de poudre de charbon, & l'on humecte le tout avec ſuffiſante quantité d'urine, pour en former une pâte que l'on garde pour l'uſage. Les uns diſent que l'on verſe de l'eau ſur la poudre de Calamine, & qu'on l'en imbibe pendant une heure pour la mêler enſuite avec du charbon réduit en poudre fine, & que l'on arroſe en même temps ce mélange avec de l'eau, dans laquelle on l'agite: d'autres diſent, qu'au lieu d'eau, on ſe ſert d'urine, à laquelle on mêle un peu d'alun, ce qui donne au laiton une très-belle couleur, & que l'on ajoûte un peu de ſel dans le mélange des deux poudres que l'on met enſuite de nouveau. Les creuſets dans leſquels on fait la fonte, ſont formés avec une argille de très-bonne qualité, qui ſe trouve dans le voiſinage. On prend pour les faire, une partie d'argille qui n'ait pas encore été calcinée, & deux parties de poudre, faite avec de vieux creuſets caſſés; on met ce mélange dans un moule qui a trois pouces de diametre dans ſon fond, quinze pouces d'ouverture, vingt & un pouces de profondeur, & deux pouces d'épaiſſeur; on agite fortement ce mélange pendant quatre ou cinq heures, juſqu'à ce qu'il ait acquis une conſiſtance convenable. Lorſque les creuſets ſont moulés, on les enduit intérieurement avec une eſpece de ſable rouge réduit en poudre.

L'intérieur du fourneau eſt conſtruit avec de la même argille, & on lui donne auſſi un pareil enduit. Il y a ſept creuſets du calibre qu'on vient de dire, qui contiennent en tout 90 livres de matiere; ils durent trois ou quatre mois; on met à chaque fonte ſept creuſets dans le fourneau, & on les emplit chacun également d'un mélange fait de trente livres de cuivre de roſette, de 40 à 45 livres de Calamine, & du double de poudre de charbon: il y a un huitiéme creuſet qui reſte vuide. On commence par chauffer pendant quelque tems les creuſets avant de les emplir du mélange dont on vient de parler; on met dans chacun d'eux, d'abord huit livres & demie de poudre de Calamine, enſuite huit livres de cuivre de roſette; & l'on ajoûte par-deſſus la poudre de charbon; on replace enſuite les creuſets dans le fourneau à quelque

diſtance les uns des autres, & on les y poſe ſur des briques élevées d'un pied & demi au-deſſus du plancher du fourneau. Après que la fonte a duré neuf à douze heures, on retire d'abord le creuſet qui eſt vuide, & on le tient quelque temps dans un lieu chaud avant d'y verſer toute la fonte des ſept autres creuſets; mais avant cela on examine à différentes fois ſi le métal eſt bien exactement fondu. On ſe ſert d'un inſtrument de fer pour remuer le métal en fonte, afin d'en détacher & réduire en écume toutes les impuretés que l'on raméne ſur les côtés, & que l'on enléve avec une ſpatule; cela fait, on coule le métal entre deux pierres de grais, pour lui faire prendre la forme d'une table quarrée de l'épaiſſeur à peu-près d'un pouce, & qui peſe 93 livres; d'où il ſuit qu'il y a trente-deux livres $\frac{2}{5}$ d'augmentation au quintal. On coule auſſi quelquefois le laiton en plateaux ronds fort épais, que l'on agite avec une eſpece de ſpatule de bois, pendant qu'ils ſont encore en fonte; ce qui rend le laiton d'un plus beau jaune, tant à l'extérieur que dans ſa fracture. On fait quatorze fontes toutes les ſemaines, ce qui donne chaque ſemaine 374 livres de cuivre jaune. C'eſt de Lauterbourg, de la Heſſe & du Comté de Mansfeld que l'on tire aujourd'hui le cuivre, dont on fait le laiton; on en tiroit auſſi autrefois de très-bon de Suede. Mais le cuivre dont on a ſéparé l'argent, n'eſt pas bon à cet uſage, à cauſe du plomb qui s'y trouve mêlé. Il y a ici trois fourneaux dans cette manufacture; chaque fourneau a ſix pieds de profondeur, & ſon fond ſix pieds de diametre, ſon ouverture ſupérieure eſt d'un pied & demi: les fourneaux de Goſlar ne ſont pas ſi profonds ni ſi larges dans le bas, que ceux de Suede; ces derniers approchent plus par leur forme de celui de cônes tronqués; ceux de Goſlar ſont plus évaſés par le haut: on a obſervé en Suede que la fonte ſe fait mieux dans ces fourneaux qui ſont plus profonds, parce que l'action du feu y eſt plus forte que dans les autres; d'ailleurs on a obſervé encore que le laiton de Goſlar n'a pas dans ſa fracture la couleur dorée des autres laitons, à moins qu'il n'ait été fondu avec un feu de bois.

La Calamine de ce pays ne ſe mêle plus aujourd'hui qu'avec les ſcories du laiton, afin d'éviter à frais; parce que l'on a reconnu qu'elle ne donnoit pas autant d'augmentation de poids, & ne ſe mêloit pas ſi bien, lorſqu'on ajoûtoit de la mitraille dans le mélange.

M. Lohneis décrit auſſi de la maniere ſuivante le procédé de Goſlar, qu'on pratique à Bundtheimb à un mille de Goſlar, & à Iſembourg dans la Forêt noire. La Calamine que l'on y emploie ſe tire des fourneaux dans leſquels ſe fait la liquation de la mine de plomb contre les parois deſquels elle s'attache de

l'épaisseur d'un pouce; dans d'autres lieux, on se sert de la Calamine d'Aix-la-Chapelle, qui est jaune & grise, & qui colore le cuivre en jaune. On doit d'abord faire choix de la Calamine de Goslar, avant de la calciner & de la réduire en poudre sous la meule : on mêle une partie de cette poudre avec deux parties de poussiere de charbon, & l'on verse sur le mélange un seau d'eau ; on tient le tout en repos pendant une heure, pour que l'eau pénetre bien la poudre que l'on agite en tournant ; on prépare à chaque fois ce qu'il faut de Calamine pour deux fourneaux, qui sont construits de terre & de forme ronde, & dans lesquels on insinue le vent avec des soufflets : on met huit creusets dans chaque fourneau, & on les en retire lorsqu'ils sont chauds, pour mettre dans chacun huit livres $\frac{1}{4}$ de Calamine & huit livres de cuivre ; on replace ensuite les creusets dans le fourneau où on les tient exposés pendant neuf heures à un feu très-violent, on souleve le couvercle d'un des creusets pour reconnoître quand la matiere est en une fusion parfaite, que l'on continue encore pendant une heure, on enléve ensuite le creuset, & si l'on veut avoir le laiton en lingot, on le coule tout entier dans une espece de puisart, & lorsqu'il est encore chaud, on le casse par morceaux, de maniere cependant que tous ces morceaux demeurent bien unis les uns contre les autres, par-là, le laiton a dans sa fracture une couleur très-jaune ; si l'on en veut faire des ustensiles & des vases, on coule la fonte dans un moule formé de deux pierres, & l'on a par-là une plaque de cuivre jaune qui peut s'étendre & s'amincir au moyen des martinets, pour la tirer à la filiere. Quelquefois on bat le laiton au martinet une seconde fois lorsqu'on veut en exalter la couleur, ce qui est cependant assez inutile. Il faut sçavoir que le cuivre augmente de poids dans la fonte : car si l'on a mis dans les creusets 55 livres de cuivre, après douze heures de temps, il est ordinairement augmenté jusqu'à 90 livres, en sorte que les 14 fontes qui se font dans une semaine produisent trois cents trente-quatre livres de laiton. Quelques-uns prétendent que la Calamine de Goslar donne plus d'augmentation que la Calamine que l'on fouille dans les mines ; mais qu'elle rend le laiton d'une couleur grise dans sa cassure, à moins que l'on n'ait fait la fonte avec du feu de bois.

Il faut encore observer que l'on ne tire point d'ailleurs rien de ce qui est nécessaire pour la fabrique du laiton, mais que l'on trouve dans le pays même tout ce qu'il faut pour ce travail, comme de l'argille pour construire les fourneaux à mille de distance, de très bonne argille blanche & très-grasse & que l'on y sçait la maniere de la corroyer ; on y trouve aussi de la Calamine, comme il a été dit plus haut, des pierres de grais pour former les moules, mais qui ne durent à la vérité pas long-tems ; il y a aussi du cuivre, mais il est besoin de le mêler avec d'autre cuivre pour en faire une quantité suffisante, ou bien d'en faire venir d'autre du voisinage.

Maniere dont on fait en Suéde le changement du Cuivre en Laiton.

La Calamine dont on se sert en Suéde, vient en partie de la Pologne, en partie de la Hongrie ; on faisoit autrefois grand usage de la Calamine d'Aix-la-Chapelle ; on s'est aussi servi de celle d'Angleterre ; mais on a reconnu qu'elle n'étoit pas d'un meilleur usage & ne faisoit pas plus de profit, ce que l'on attribue au plomb dont elle est chargée. La Calamine d'Hongrie est plus blanche & plus pesante que celle de Pologne, qui est aussi plus brune, ce qui paroît encore mieux, lorsqu'elle est réduite en poudre. La Calamine d'Hongrie augmente davantage le poids du cuivre que celle de Pologne ; mais celle-ci fait un laiton de meilleure qualité, en ce qu'il est plus tenace & plus malléable : cependant la Calamine d'Hongrie fait aussi de très-bon laiton. Après l'avoir calcinée & mise en poudre, on la transporte en Suéde ; elle est d'une couleur blanche qu'elle n'avoit pas avant la calcination ; mais on la calcine de nouveau, pour la remettre en poudre ; cette nouvelle calcination se fait sous la voûte d'un fourneau qui est quarré en dedans, & dont chaque côté a huit pieds de largeur sur cinq de hauteur ; l'entrée du fourneau est sur un des côtés, & se ferme avec une porte de fer, le foyer est en-dessous, & répand sa chaleur sous la voûte par deux ouvertures. Le plancher du fourneau est fait de briques, & sert à recevoir la Calamine pour la calciner de nouveau : on la transporte de-là au moulin, pour la réduire en poudre, ce qui est très-difficile, quand elle n'a pas été bien torréfiée auparavant ; si la poudre est trop grossiere, on ne la croit pas propre à être mêlée avec le cuivre. Les meules du moulin sont pareilles à celles des moulins où l'on moud l'orge & le froment.

Le fourneau dans lequel on fond le mélange du cuivre & de la Calamine a la forme d'un cône tronqué, c'est-à-dire, qu'il est rond dans toute sa longueur ; mais plus large dans le bas : il a trois pieds ou trois pieds & demi de haut & un pied trois pouces de diametre ; il est construit en entier de briques faites de pure argille, pareille à celle de France. Il est garni dans son fond d'une grille de fer enduite d'argille par-dessus & dans tout son contour ; les barreaux de fer dont cette grille est formée, laissent dans leurs intervalles sept à huit ouvertures desti-

nées à donner passage à l'air extérieur qui doit exciter l'action du feu, l'ouverture supérieure du fourneau est bordée d'une bande circulaire de fer, dans laquelle s'enchâsse un couvercle de terre argille, percé dans son milieu d'un trou que l'on ferme à volonté, tantôt entier, tantôt à moitié, tantôt en partie seulement, suivant le degré de feu dont on a besoin, comme il sera dit dans la suite. Le foyer ou fourneau inférieur a deux pieds de haut, sur six ou huit de longueur, & quatre pieds de largeur, son ouverture antérieure est d'un pied & demi de haut, & se ferme à moitié avec des pierres ou des briques: il y a en dehors une voûte très-longue, avec une ouverture dans son milieu. Il y a trois pareils fourneaux dans chaque manufacture, & ces fourneaux ainsi construits peuvent servir pendant vingt & même trente ans.

Le couvercle de l'ouverture supérieure du fourneau sert à régler & à gouverner la chaleur. Car plus on tient cette ouverture fermée, plus la fonte se fait lentement, parce que la chaleur est moins forte; moins au contraire cette ouverture est bouchée, plus est grande l'action du feu, & par conséquent plus la fonte se fait promptement; enforte que la chaleur est dans sa plus grande force, lorsque l'ouverture est entièrement débouchée. Si l'on ferme en entier l'ouverture, on voit aussi-tôt le charbon se noircir, & la chaleur se rallentit peu à peu, elle se conserve cependant assez pour durer plusieurs jours & même une semaine entiere sans consumer beaucoup de charbon. Il est indifférent que l'ouverture inférieure du fourneau soit plus ou moins fermée; on prétend cependant que cela n'augmente pas l'intensité de la chaleur. Les trous dont est percé le fond ou plancher du fourneau, peuvent aussi servir à régler les degrés du feu, car s'ils sont en trop petit nombre, ou trop petits, ou s'ils viennent à être bouchés par du charbon ou par des cendres, le fourneau se refroidit, & la chaleur ne parvient pas au point nécessaire pour produire la fonte. Autrefois le fond des fourneaux n'étoit percé que de neuf trous & l'on mettoit sept creusets dans chaque fourneau; aujourd'hui il y a onze trous dans le fond du fourneau, & l'on emploie neuf creusets à la fois pour chaque fonte. On juge du degré de chaleur par la couleur plus ou moins noire des charbons qui brulent dans le fourneau, car plus ils noircissent & moins ils donnent de chaleur.

Lorsque la fonte est bien établie dans toute sa force, & que le couvercle du fourneau est fermé en entier, on observe que la flamme qui s'échappe par le petit trou d'enhaut, est très-blanche; si cette flamme vient à s'éteindre, on voit paroître à sa place une fumée blanchâtre & transparente, qui sort par ondes & qui prend feu de nouveau, & produit une flamme blanche sitôt que l'on en approche une paille allumée, ou un peu de cendre embrasée de Calamine; la flamme dure jusqu'à ce que la matiere en feu que l'on a plongée dans la fumée, soit éteinte & consumée, mais elle ne prend point feu à l'aide du charbon dont on lui fait éprouver le contact.

Les creusets se font avec une argille grise, pareille à celle qui se trouve en France & qui résiste parfaitement au feu le plus violent; celle qui est blanche n'est pas de si bonne qualité, parce qu'elle est molle & gluante, comme l'argille ordinaire: en retirant les creusets ou les briques de leur moule, on les expose au soleil pour les faire sécher; mais il faut prendre garde qu'il ne tombe de l'eau dessus ou qu'ils ne refroidissent trop promptement avant d'être parfaitement secs, ce qui les feroit fendre sur le champ. Ces sortes de creusets durent ordinairement huit ou dix semaines, & soutiennent pendant tout ce temps l'action d'un feu très-violent. Lorsqu'on les retire du fourneau ils sont un peu ramollis; c'est pourquoi il est nécessaire de les laisser reposer pendant quelques minutes, pour qu'ils reprennent leur dureté, & puissent être élevés avec les tenailles sans danger. Ces creusets qui n'auroient pris qu'une couleur blanche dans le feu, sont, après avoir servi à la fonte du laiton, d'une couleur bleue, qu'ils ont tirée tant de la Calamine que du Cuivre de rosette. Tous les creusets ne sont pas formés d'argille pure, on fait entrer quelquefois avec l'argille dans la pâte dont on les compose, de la poudre faite de vieux creusets usés & cassés. Quand un creuset vient à se fendre pendant l'opération de la fonte, on voit sortir par les fentes, des fleurs blanches que l'on vend aux Apoticaires, sous le nom de *Nihil*; elles sont semblables aux fleurs de zinc, quoiqu'on les appelle des fleurs de Calamine. On retient encore & l'on ramasse ces fleurs par le moyen de creusets de fer percés dans leur fond & que l'on tient renversés au-dessus de la flamme, pour recevoir les fleurs qui s'en subliment & s'attachent à leurs parois. Le creuset fendu devient noir & paroît comme pénétré jusqu'à la moitié de l'épaisseur de ses parois par le laiton qui s'est insinué dans l'argille.

Pour commencer le travail de la fonte, on met d'abord dans les creusets quelques mitrailles ou rognures de laiton: lorsqu'elles sont fondues, on retire les creusets pour y ajoûter une plus grande quantité de laiton, & par dessus, un mélange de Calamine & de charbon en poudre. On place sur cette couche le cuivre de rosette coupé par morceaux,

ceaux, on met par deſſus une nouvelle couche du mélange des poudres de Calamine & de charbon; l'on ajoûte enſuite alternativement du cuivre & de la Calamine, juſqu'à ce que les creuſets en ſoient tout-à-fait remplis; l'on a grand ſoin de bien fouler la poudre, & de la faire entrer à force, pour qu'il ne reſte aucun vuide: on arrange le cuivre par couches horizontales dans le bas des creuſets; mais dans la partie ſupérieure on l'enfonce perpendiculairement dans la Calamine mêlée de charbon, ce qui fait qu'il entre près du double peſant de cuivre dans le haut que dans le bas des creuſets: les proportions du mélange pour chaque creuſet, ſont de quarante-ſix livres de Calamine, ſur trente livres de cuivre de roſette, & vingt ou trente livres de cuivre jaune; d'autres diſent que ces proportions (apparemment dans quelqu'autre fabrique) ſont de 60 livres de Calamine, trente livres de laiton, & quarante livres de roſette. Pour avoir un laiton qui ſoit de la couleur jaune tirant un peu ſur le blanc qui lui eſt propre, il faut de toute néceſſité ajoûter de la mitraille ou vieux cuivre jaune dans la fonte, ſans quoi le laiton conſerve trop de rougeur, c'eſt pourquoi lorſqu'on manque de mitraille, on emploie à ſa place du laiton neuf. Quand les creuſets ſont pleins du mélange ſuſdit, on en place d'abord un qui eſt demeuré vuide au centre & ſur le fond du fourneau, & on arrange enſuite les autres circulairement autour de ce premier; de maniere que les ouvertures du fond du fourneau n'en ſoient point bouchées; on met alors & l'on allume ce qu'il faut de charbon, pour entretenir un feu modéré pendant neuf heures de ſuite, après leſquelles on remet du charbon une ſeconde fois pour achever la fonte qui doit durer encore cinq heures, ce qui fait quatorze heures en tout pour qu'elle ſoit dans toute ſa perfection; autrefois la fonte ne duroit que douze heures; mais l'expérience a appris que le laiton devenoit meilleur en le tenant en fonte pendant deux heures de plus. Pendant les huit premieres heures, on tient l'ouverture ſupérieure du fourneau preſqu'entiérement fermée, afin d'empêcher que les creuſets ne ſe rompent & ne ſe refendent, ce qui ne manqueroit pas d'arriver ſi la chaleur étoit trop forte d'abord, & n'étoit pas conduite & augmentée par degrés: on connoît qu'elle eſt trop forte, lorſqu'il ne paroît pas de flamme autour des creuſets; & l'on connoît qu'elle eſt foible, lorſque la flamme, tant celle qui leche les creuſets, que celle qui ſort du fourneau, eſt claire & verdâtre. La fonte étant finie, on laiſſe le tout en repos pendant une heure, on retire enſuite du fourneau les creuſets l'un après l'autre, & l'on remue fortement en tournant la matiere fondue qu'ils contiennent, afin que le mélange en ſoit bien égal dans toutes ſes parties; on verſe après cela la fonte de chaque creuſet dans le creuſet vuide que l'on avoit réſervé pour cet uſage, & placé dans le milieu du fourneau; & lorſqu'elle eſt ainſi toute raſſemblée dans ce ſeul creuſet, on la coule en une table épaiſſe dans un moule formé de deux pierres, dont il ſera parlé dans un moment. Pendant tout le temps qu'on verſe le laiton en fonte, on en voit s'élever continuellement une flamme blanche toute ſemblable à celle du zinc, la même choſe arrive lorſqu'on agite & remue la fonte dans les creuſets, en ſorte que le moindre mouvement ſuffit pour enflammer cette matiere. Mais j'ai remarqué que la couleur de la flamme differe ſuivant l'eſpece différente de la Calamine qu'on emploie pour faire le laiton: à Goſlar la couleur de cette flamme eſt blanche; mais mêlée, tantôt de bleu, tantôt de verd. Les pierres dont eſt formé le moule dans lequel on coule le laiton qui eſt en fonte, ont cinq pieds de long, ſur une largeur de deux pieds & demi ou trois pieds, & elles ont 10 à 11 pouces d'épaiſſeur; elles ſont aſſujetties & retenues en place par des barres de fer très-groſſes, de maniere cependant que le moule qui réſulte de leur aſſemblage, peut, à l'aide de poulies, être ſoulevé en roulant ſur les gonds auxquels il eſt fermement attaché. On a ſoin de tenir ce moule couvert d'une étoffe de laîne groſſiere, pendant tout le temps qu'il ne ſert pas. Les pierres qui le forment doivent être enduites intérieurement d'argille détrempée; mais lorſqu'elles ſont trop dures, il eſt impoſſible de leur appliquer cet enduit: c'eſt pourquoi on choiſit pour cet uſage des pierres qui ne ſoient ni trop dures ni trop molles, dont le grain paroît être un ſable ſemblable à celui dont eſt compoſée la pierre de grès ordinaire. Comme on n'eſt pas encore parvenu juſqu'ici à tailler en Suéde de cette eſpéce de pierre, on les fait venir de France; le prix des deux pour faire un moule, revient à 7 à 800 florins d'Allemagne. On a eſſayé auſſi de jetter le laiton en fonte dans des moules de fer; mais cela n'a pas réuſſi, parce que le fer n'eſt pas propre à recevoir l'enduit argilleux, & que faute de cet enduit, la fonte s'arrête & ſe fige avant d'avoir pu pénétrer juſqu'au fond du moule. Joint à cela, que la ſurface du laiton qu'on retire de ces moules eſt inégale, raboteuſe, & remplie de ſoufflures. Les moules de pierre, lorſqu'ils ſont de la meilleure qualité, peuvent durer quatre ou cinq ans, celles qui ſont d'une qualité inférieure, ne durent que trois ou tout au plus cinq mois; mais lorſqu'elles ſont d'un grain trop fin ou trop peu lié, la violence du feu les fait bientôt caſſer ou les

calcine & les met hors d'état de servir.

Le produit du travail que l'on vient de décrire, est de 120 à 140 parties de laiton pour cent parties de cuivre de rosette qu'on a employé, augmentation dont la différence dépend de la qualité de la Calamine dont on s'est servi. Six fourneaux peuvent fournir tous les ans quatre cents poids de marine en laiton, pour la fabrique desquels on aura consommé douze ou treize cents quintaux de Calamine, dont le quintal coûte douze florins de cuivre : d'ordinaire 60 ou 64 parties de cuivre de rosette, rendent ou fournissent quatre-vingt-dix parties de laiton.

Ce qui reste de Calamine en poudre embrâsée paroît coulant comme de l'eau, & est d'une couleur rouge dans le feu ; si on le jette dans un puits & qu'on l'y agite, il se meut avec tant de rapidité, s'éleve & s'élance si impétueusement, que ses parties les plus grossieres imitent par leur courant, la fluidité d'un liquide très-subtil.

On prétend que la Calamine de Goslar augmente davantage le poids du cuivre, que celle qui vient d'autres endroits. Il y a des espéces de cuivre qu'il est très-difficile de convertir en laiton, parce qu'ils ne sont pas propres à recevoir l'alliage de la Calamine, tel est le cuivre qui contient beaucoup de fer, tel est aussi celui qui contient beaucoup de plomb, & qui reste après qu'on a coupellé l'argent, pour en séparer le cuivre qui lui étoit allié. Tout cuivre qui n'est pas bien pur & dépouillé de toutes matieres hétérogênes, s'unit difficilement avec la Calamine ou avec la Tutie.

Après que le laiton a été jetté en moule & coulé en grandes tables, on le coupe & on le divise en lames de quatre pieds ½ de longueur & de deux pouces de largeur. On porte ensuite ces lames ou verges de laiton dans un autre endroit pour les amincir en les faisant passer entre deux cylindres d'acier qui ont chacun un demi-pied de diametre, & qui tournent sur eux-mêmes par l'impulsion qu'ils reçoivent de deux roues que fait mouvoir un courant d'eau. Mais avant que le laiton soit parfaitement laminé, on le fait chauffer jusqu'à neuf reprises différentes, cinq fois à sa premiere sortie du laminoir, & si l'on manquoit à cette pratique, à chaque fois il se romproit aisément & se fendroit, sur-tout dans les angles. On l'amincit ainsi jusqu'à ce qu'il ait acquis sept aunes de longueur, alors on le frappe à coups de marteaux, pour rendre sa surface unie, & effacer toutes les inégalités qui s'y trouvent. Les cylindres dont on vient de parler sont faits de fer forgé, & arrondis au tour ; mais ils ne durent pas plus de deux, trois ou quatre jours, sans avoir besoin d'être reforgés & arrondis au tour de nouveau. Si le laiton n'est pas assez chaud lorsqu'on l'amincit avec les martinets, ou en le faisant passer au laminoir, il devient cassant sur le champ, & il reste cassant si l'on ne le fait pas chauffer de nouveau ; il n'y a que le feu qui puisse lui faire reprendre sa malléabilité & sa ténacité ; il arrive la même chose au cuivre rouge, à l'or & à l'argent, lorsqu'on lamine ces métaux.

On forge aussi le laiton en grandes plaques avec le marteau, pour en fabriquer des ustensiles de cuisine & autres ; le laiton peut se traiter à cet égard comme le cuivre & le fer, on en rassemble & l'on étend ainsi tout à la fois sous le marteau, dix, vingt & même jusqu'à trente feuilles réunies & pliées les unes dans les autres. On divise encore les lames ou feuilles de laiton en de plus petites, avec de grandes cisailles, pour en faire du fil de laiton, par le moyen d'une Machine qu'on appelle *Tréfiliere* ; (elle est décrite dans le Mémoire de M. Gallon) ; mais il est bon d'observer qu'avant de tirer le laiton en fil, on le fait chauffer dans un fourneau fait exprès, au sortir duquel on l'éteint dans du suif fondu pour le passer à la filiere, dont les trous sont aussi enduits de suif : à chaque fois qu'on retire le fil, on le chauffe de nouveau avant de le repasser par la filiere, & cette manœuvre se réitere jusqu'à sept fois ; elle est absolument nécessaire, parce que si l'on n'avoit pas soin de chauffer le fil de laiton, il se casseroit avec la plus grande facilité.

Pour revenir aux pierres de grès dont est formé le moule dans lequel on coule la fonte de laiton, & que l'on fait venir de France ; c'est proche une petite ville de ce Royaume, appellée *Bazouge*, distante de neuf mille de *S. Malo*, qu'on travaille cette pierre, dans un grand terrein marécageux desséché depuis long-tems, & environné de montagnes, desquelles on tire la pierre en question : après avoir fouillé à une certaine profondeur, on reconnoît aussi-tôt à l'inspection seule des grains de sable qui composent la pierre, si elle est bonne ou non à exploiter ; ce genre de pierre est quelquefois de couleur grise & blanche, quelquefois de couleur brune, & est parsemée de particules de *Mica* : on regarde comme la meilleure, celle qui est la plus tendre ou la moins dure. Pour détacher cette pierre après l'avoir taillée & coupée dans la carriere même, on se sert de coins & de leviers de bois que l'on place à l'entour de la pierre ; on emploie pour ce travail, depuis dix jusqu'à seize coins, qu'il faut chasser bien également & à petits coups, afin que la pierre quitte comme d'elle-même, & se sépare de la carriere tout d'une piéce, autrement elle s'éclate & se brise par morceaux : on finit par lui donner le poli. La meilleure espece se connoît à la couleur brune de son grain. On la nomme dans le pays *pierre de*

Moule; ces pierres ont ordinairement cinq pieds de long, fur deux pieds & demi à trois pieds de largeur, & elles font épaiſſes de dix à onze pouces; on en coupe cependant de moins grandes. On trouve encore de cette même eſpéce de pierre aux environs de la ville de *Vire* en Normandie, & elles font beaucoup plus recherchées, parce que leur ſurface eſt mieux polie, & ne laiſſe paroître aucuns traits qui occaſionnent ſouvent la diviſion du laiton en petites lames ou écailles.

Maniere dont on fait le Laiton à Grætslits.

On fond dans ce pays douze cents quintaux de cuivre par année, que l'on y convertit en laiton; cette manufacture de cuivre jaune eſt dans le voiſinage de la ville: il y a quatre fourneaux, une uſine dans laquelle on bat les tables de laiton avec des martinets, pour les étendre & en former des plaques, & une tréfilerie pour tirer les plaques en fil de laiton, après les avoir coupées; le travail ſe fait ſuivant la méthode ordinaire. On y emploie de la Calamine qu'on tire de Nuremberg, de Pologne & d'Angleterre: on ne coupe point ici le laiton comme ailleurs avec des ciſailles; mais on ſe ſert pour cela d'une eſpece de ſcie: trois de ces ſcies jointes enſemble peuvent s'employer, ſi l'on veut, de maniere que par ce moyen on coupe en même temps tout à la fois 2 ou 3 plaques de laiton, ce qui épargne, dit-on, bien des frais: les marteaux ſont garnis de cercles de fer, ce qui fait qu'ils durent très-long-temps: les pierres de grais dans leſquelles on moule la fonte de laiton, ſont apportées du *Voigtland*, où on les fouille dans des carrieres proche le bourg de *Ribberſgrün*. Elles ſont épaiſſes d'un pied $\frac{1}{2}$, larges de 2 pieds 9 lignes, & longues de 4 pieds un pouce $\frac{1}{2}$; elles durent ordinairement trois & quatre ans, & même quelquefois ſix ans; elles ſont d'un grain moins compact & moins gros que celles qui viennent de France: les creuſets ſont faits d'une argille jaune qui ſe fouille en Bohême, près de *Wildſtein;* mais ils ne durent pas plus de ſix ou ſept ſemaines, & quelquefois moins.

Fourneaux pour la fabrique du Laiton établis à Ochran dans le Tirol.

Il y a à Ochran dans le Tirol une fabrique de laiton; la fonte s'y fait avec du bois, & non pas avec du charbon. On place douze creuſets à la fois dans le fourneau, au lieu de ſept, & l'on répete la fonte de douze heures en douze heures. Le fourneau a une forme ovale; ſa longueur eſt de neuf pieds, ſa largeur de ſept pieds $\frac{1}{2}$ en dehors & ſa hauteur de ſix pieds $\frac{1}{2}$ dans le bas; au-deſſous de ce fourneau eſt un cendrier pour recevoir les cendres, & de plus une ouverture pour introduire le bois que l'on y allume, & qui eſt placé ſur des traverſes de fer; la flamme s'éleve & pénetre par un trou d'un pied en quarré dans le foyer où elle ſe réfléchit & circule à l'entour des creuſets qui y ſont arrangés; le foyer eſt élevé de terre de trois pieds $\frac{1}{2}$; il eſt long de 5 pieds & large de 3 pieds $\frac{1}{2}$; il eſt recouvert d'un dôme ou d'une voûte qui a trois pieds d'élévation à l'intérieur, & qui eſt percé ſur les côtés de cinq trous ou regiſtres pour faciliter le cours de l'air qui anime la flamme; les douze creuſets dont on a parlé & qui ſont placés ſous cette voûte, réſiſtent à l'action du feu continué ſans interruption pendant cinq, ſix, & même ſept ſemaines, & un pareil fourneau dure ordinairement ſoixante ans, ſans avoir beſoin d'aucune réparation; il eſt revêtu intérieurement d'une argille qui tient bien au feu, & les briques dont il eſt conſtruit ſont formées de la même argille.

Il y a dans la même manufacture deux de ces fourneaux, l'un plus grand, qui contient douze creuſets, dans leſquels on fait la premiere fonte ou la fonte groſſiere du laiton, & un ſecond qui ne contient que dix creuſets, dans leſquels on met le laiton en fonte une ſeconde fois, pour le rendre plus pur & le couler tout de ſuite en tables: en dehors du fourneau eſt ſuſpendu un levier de fer auquel eſt attachée une chaine de fer qui porte à ſon extrémité un crochet triangulaire auſſi de fer, dans lequel eſt engagée d'une façon mobile & retenue en équilibre, une grande tenaille de fer, qui ſert à retirer les creuſets du fourneau. Chacun de ces creuſets contient quatorze livres $\frac{1}{2}$ de cuivre de roſette & huit livres de Calamine; mais il faut obſerver que le quintal de ce pays eſt de 140 livres. On fond tous les ans dans cette manufacture 1750 quintaux de laiton de très-bonne qualité. On ne jette point ici le laiton en moule entre deux pierres, comme cela ſe pratique ailleurs; mais on le coule ſur un plateau de fer, auquel on a donné un enduit avec de l'argille détrempée dans l'eau; chaque coulée forme trente & une lames minces ou baguettes de métal qui péſent chacune quatre livres $\frac{1}{2}$; on amincit encore après ces lames avec le marteau; on les coupe enſuite, & on les tire à la filiere.

Maniere dont on convertit le Cuivre en Laiton, dans d'autres endroits.

Il y a auſſi proche de Hambourg une manufacture de laiton; la Calamine que l'on y emploie, ſe tire d'Aix-la-Chapelle au-deſſus de *Brême*, & de Pologne au-deſſus de *Lubec*. On y jette en moule toutes les douze heures, une table épaiſſe de laiton, du poids

de 75 livres, qui porte dix-huit pouces de large, fur une très-grande longueur : c'est de Brême que l'on fait venir les pierres dont est formé le moule. On a essayé de substituer le fer aux pierres, pour la construction du moule ; mais le laiton qu'on en a retiré, avoit la surface toute raboteuse & inégale. Le charbon dont on se sert dans cette fabrique, est fait avec du bois de chêne ou de hêtre, & l'on n'y fond que dans un seul fourneau.

Aux environs de Lubec on fondoit dans quatre fourneaux, du cuivre de Suéde en laiton, par la méthode ordinaire ; & l'on ajoûtoit comme ailleurs, du vieux laiton dans la fonte. J'ignore si cette Manufacture subsiste encore.

A Stollberg près d'Aix-la-Chapelle, on a établi plusieurs fourneaux pour la fabrique du cuivre jaune, parce que la pierre Calaminaire se trouve dans ce canton presque sous la main, aussi-bien que les pierres de grès pour les moules. L'argille s'y apporte de Namur, & on la mêle avec celle que l'on fouille sur le lieu même, & dont la couleur tire sur le jaune ; le travail se fait selon la méthode ordinaire.

Il seroit inutile de faire l'énumération d'un grand nombre d'autres endroits où l'on change le cuivre en laiton : il suffit d'ajoûter ici ce que Barchusen dit de la fabrique du cuivre jaune. Voici ses propres paroles : « Le cuivre jaune dont on se sert aujourd'hui, est un composé artificiel qui se prépare en mêlant ensemble une partie de cadmie fossile, ou de celle des fourneaux qu'on appelle ordinairement *Pierre Calaminaire* réduite en poudre, deux parties de cendres de bois passées au crible, & le quart d'une partie de sel commun ; on humecte ce mélange avec suffisante quantité d'eau ou d'urine, pour en former une pâte que l'on desseche ensuite ; les Fondeurs emploient ordinairement pour ce travail, huit creusets assez grands pour contenir chacun huit livres de cuivre de rosette, & cinq livres trois quarts de Calamine ; ils disposent par couches alternatives dans ces creusets, les lames de cuivre & le mélange qu'on vient de décrire réduit en poudre ; & après avoir recouvert ces creusets, ils les tiennent au feu pendant neuf heures de suite, ils augmentent le feu sur la fin & le donnent très-vif jusqu'à ce qu'ils apperçoivent une fumée jaune sortir par les jointures des couvercles, alors ils coulent le métal qui se trouve du poids de 90 livres ; ainsi les 64 livres de cuivre de rosette qu'ils ont employé, ont reçu 26 livres d'augmentation de poids, par l'addition de la Calamine. Pour que la surface du laiton soit polie & égale par-tout, on en coule la fonte dans un moule formé par la réunion de deux grandes pierres creusées à cet effet ; ils appellent ces moules *des Bretonnes*. Comme il y a différentes espéces de Calamine ; que celle de Goslar, par exemple, n'est pas la même que celle du pays de Liége, & ainsi des autres ; cela occasionne des différences dans le cuivre jaune, suivant qu'il est préparé avec les unes ou avec les autres ; le cuivre jaune differe aussi à raison des proportions qu'on a observées dans le mélange. Car moins on y a fait entrer de Calamine, & plus sa couleur participe encore du rouge naturel au cuivre ; la couleur du laiton au contraire, est d'autant plus jaune, que l'on a ajoûté plus de Calamine dans sa composition. »

DE LA FONTE
ET DE L'AFFINAGE
DU CUIVRE
ET DU POTIN,
A VILLE-DIEU-LES-POËLES

EN NORMANDIE.

Par M. *DUHAMEL du* MONCEAU.

DE LA FONTE ET DE L'AFFINAGE DU CUIVRE ET DU POTIN,

A VILLE-DIEU-LES-POELËS EN NORMANDIE:

Par M. DUHAMEL du MONCEAU.

ON envoye ou on apporte des différentes Provinces du Royaume, & particuliérement de Flandre, de Bretagne & d'Anjou de vieilles mitrailles de cuivre qui ne peuvent plus fervir aux Chaudronniers. On les fond & on les travaille à Ville-Dieu de différentes façons, fuivant leurs qualités; & on les met en état de rentrer dans le commerce, ou d'être vendues aux Chaudronniers qui les employent comme les cuivres neufs.

Comme plufieurs des pratiques qui font en ufage à Ville-Dieu, different peu de celles de Namur que M. GALLON a fi bien décrites, j'abrégerai les détails; mais j'ai cru qu'on ne feroit pas fâché de trouver dans cette collection des Arts de l'Académie, la defcription d'une fabrique affez confidérable du Royaume, qui eft établie depuis long-tems à Ville-Dieu en Normandie.

On ne convertit point comme à Namur le cuivre de rofette en laiton; on n'y fait même aucun alliage de métaux: mais comme parmi les vieux cuivres qu'on envoye à Ville-Dieu, il s'en trouve de jaune, de rouge, & du potin, & que chacune de ces trois matieres doivent être traitées différemment; on commence par les féparer par lots, fuivant leur efpece.

Le prix de la mitraille, comme celui de toutes les marchandifes, varie fuivant différentes circonftances; la bonne mitraille eft toujours plus chere que la mauvaife; mais on peut fixer le prix moyen à 22 fols la livre.

Du Cuivre jaune.

IL FAUT réduire le cuivre jaune en petits morceaux de la grandeur au plus d'un écu de trois livres: on pourroit le couper avec des Cifailles; mais il eft plus expéditif & moins pénible de profiter de la propriété qu'a le cuivre jaune de fe rompre fous le marteau quand il eft rougi au feu; d'ailleurs, par cette opé-

Nª. Je n'ai trouvé dans le dépôt de l'Académie qu'une planche gravée avec l'explication des figures; encore ai-je été obligé d'y faire des changements confidérables: mais comme il y a long-tems que je n'ai été à Ville-Dieu, j'ai prié M. *Perronnet* premier Ingénieur des Ponts & Chauffées, de faire paffer mon manufcrit à M. *Bequié*, Sous-Ingénieur employé dans cette Province, de qui j'ai reçu tous les éclairciffements que je défirois.

ration, on enleve toute la craſſe & la rouille qui ne manquent jamais de couvrir ces vieilles mitrailles.

On fait donc dans une grande cheminée (*Pl. XVI. fig.* 2.); *f* un grand feu de fagots & de charbon, dans lequel on jette les vieux cuivres; & quand ils ſont bien rouges on les tire du feu, & à coups de marteau, on les briſe ſur une enclume; ce qu'on ne pourroit pas faire ſi on les laiſſoit ſe refroidir : car le cuivre jaune eſt très-ductile lorſqu'il eſt recuit & froid. On le réduit donc ainſi en morceaux aſſez petits pour pouvoir être mis dans les creuſets.

Le cuivre jaune fond difficilement; c'eſt pourquoi le fourneau de fuſion eſt comme à Namur entiérement en terre : il contient quatre grands creuſets que l'on entoure & que l'on recouvre de charbon; car on en remplit entiérement le fourneau; ce fourneau n'a qu'une ſeule ouverture *A, fig.* 1. à ſa partie ſupérieure, par laquelle on met les creuſets en place; on les en retire & on met auſſi le charbon par cette même ouverture qu'on ferme avec un couvercle de terre cuite, capable de réſiſter à un grand feu; ce couvercle a quatre ouvertures par leſquelles la flamme ſort; & au milieu, un anneau de fer pour l'ôter ou le mettre en place.

On tire les creuſets de *Fontevrault* en Anjou; ils coutent 30 ſols piéce. On met dans chaque creuſet environ vingt-cinq ou trente livres de mitraille briſée, comme nous l'avons dit; on remplit le fourneau de charbon, on l'allume, & on l'anime par le vent d'un très-grand ſoufflet C à deux ames, *fig.* 1, qui a cinq pieds de longueur; la tuyere *B* qui a ordinairement quatre pieds de longueur, eſt fermement ſcellée dans la maçonnerie du fourneau, & la table du milieu eſt inclinée vers la bouche du fourneau, d'environ 15 dégrés.

La mitraille en fondant s'affaiſſe dans les creuſets; alors on enleve les creuſets avec une tenaille recourbée *A, fig.* 11. on les recharge de mitraille, de ſorte que chaque creuſet en contient environ 50 ou 60 livres; ſur le champ on remet les creuſets en place, on remplit le fourneau de charbon, on met ſon couvercle, & on fait agir le ſoufflet. Quand on juge qu'il faut remettre du charbon dans le fourneau, on ôte le couvercle & on ajoûte la quantité de charbon qu'on croit néceſſaire.

La couleur de la flamme fait juger ſi la matiere eſt en fuſion; car d'abord elle eſt rouge comme celle des forges ordinaires; mais elle devient bleue quand la mitraille entre en fuſion, & peu de tems après elle devient claire : c'eſt alors que la matiere eſt en état d'être coulée. On s'aſſure encore de ſon état de fuſion en plongeant dans le métal le fourgon *D, fig.* 11 : lorſque le métal file au bout de ce barreau de fer, la matiere eſt en état d'être coulée. Il faut tirer les creuſets du fourneau; car ſi cette matiere reſtoit plus long-temps en fonte, elle deviendroit aigre, & il en réſulteroit un déchet conſidérable. On tire les creuſets deux à deux; on écume la matiere fondue avec le crochet *C, fig.* 11;

on

on la verſe d'un creuſet dans l'autre pour couler une table d'un ſeul jet, & elle eſt en état d'être jettée dans le moule, comme nous l'expliquerons, après que nous aurons donné quelques détails ſur la conſtruction du fourneau.

Le fourneau *Pl. XVI. fig.* 1, eſt, comme nous l'avons dit, entiérement ſous terre : *A* eſt la ſeule ouverture par laquelle on met & on retire les creuſets, & par laquelle on met le charbon; *C* eſt le ſoufflet; *B*, la tuyere; *D*, la bringueballe. Le tuyau *B* eſt fermement aſſujetti au-deſſus du fourneau, & la table du milieu du ſoufflet eſt, comme nous l'avons dit, inclinée vers la bouche du fourneau.

L'Ouvrier qui fait agir le ſoufflet fatigue beaucoup; auſſi eſt-il relayé par un autre; & ils ſont payés à raiſon de deux ſols ſix deniers par heure de travail.

On voit en *I*, (*Fig.* 6.) un creuſet qui eſt ſur le bord du fourneau dont *E* eſt l'ouverture, & $E^2 E^2$ la partie de la maçonnerie qui eſt en terre.

La *Figure* 7. eſt le couvercle de ce fourneau : *FFFF* ſont les évents dont nous avons parlé; & *g*, la boucle de fer par laquelle on le ſaiſit quand on le met ou quand on l'ôte de place.

Pour mieux voir l'intérieur du fourneau, la *Fig.* 8. en repréſente la coupe, ſuivant la ligne ponctuée *ff* de la *Fig.* 6. On voit un creuſet *I* en place.

La *Figure* 9. eſt le plan de ce même fourneau; *HH*, l'épaiſſeur des murs; *K*, eſt le tuyau par lequel arrive le vent du ſoufflet; c'eſt une eſpéce de ſommier qui rend l'air dans l'intérieur du fourneau, par les trois tuyaux *M, L, M*, afin que le feu ſoit également animé dans toute l'étendue du fourneau : *I, I, I, I*, ſont les quatre creuſets.

La *Figure* 10. eſt une coupe du même fourneau ſuivant la ligne *C D*, de la *Fig.* 6. on y voit les 4. creuſets *I, I, I, I*, & la bouche *E* du fourneau.

(*Fig.* 11.) *A*, Tenailles pour mettre les creuſets dans le fourneau ou les en tirer : on ſaiſit le creuſet par le bord, de ſorte qu'une des branches entre dans le creuſet, pendant que l'autre le ſerre par dehors.

On employe auſſi des tenailles dont les ſerres, au lieu d'être pliées en angle, ſont arrondies pour embraſſer les creuſets par dehors; on s'en ſert pour verſer le métal dans le moule. *B*, eſt une fourche de fer qui ſert à attiſer le charbon & les fagots qu'on met dans la cheminée pour faire rougir la mitraille; on s'en ſert auſſi pour faire entrer le charbon dans le fourneau.

C, eſt un crochet avec lequel on remue & on attiſe le charbon, & avec lequel on ôte les craſſes de la ſuperficie du métal fondu.

D, eſt un barreau de fer rond qu'on nomme *fourgon*, pour comprimer la mitraille dans le creuſet, & voir ſi elle eſt en belle fuſion.

Maintenant qu'on a une idée juſte de la conſtruction du fourneau, je reviens à la façon de conduire la fonte, & je rapporterai quelques détails qu'il eſt bon de ne pas ignorer.

CALAMINE. Q

1°. Quand on a coulé le métal des deux creusets qu'on a tirés du fourneau en premier lieu, on tire les deux autres, & on les écume avant de couler le métal qu'ils contiennent, ainsi que nous l'avons expliqué.

2°. La fonte dure ordinairement environ trois heures, plus ou moins suivant la bonté du charbon.

3°. Nous avons dit que le cuivre jaune étoit dur à fondre; néanmoins il faut que le feu du fourneau soit réglé, & qu'il ne soit pas poussé avec trop de violence; car il feroit fondre les creusets, altéreroit le cuivre, & il en résulteroit un déchet considérable. Les Fondeurs ont appris par un long usage à conduire convenablement le feu du fourneau, & à connoître quand la matiere est en belle fusion & en état d'être coulée.

4°. On dit que les Ouvriers Fondeurs sont sujets à de fréquentes coliques, & qu'à la fin ils tombent en paralysie, de sorte qu'ordinairement ils vivent peu: rien n'est plus faux, quoiqu'ils fatiguent beaucoup & qu'ils soient souvent obligés de travailler nuit & jour, & quoiqu'ils souffrent beaucoup de la chaleur quand le fourneau est en feu. M. *Bequié* m'assure qu'ils ne sont exposés à aucune incommodité particuliere, & qu'il est très-commun de les voir parvenir à un âge très-avancé. M. de Binanville Conseiller au Parlement, se trouvant à Ville-Dieu, a fait à ce sujet des recherches très-exactes: non-seulement le Curé & le Médecin du lieu l'ont assuré que ces Ouvriers n'étoient point attaqués de maladie particuliere, & que même on n'y connoissoit point de maladie épidémique; mais après avoir consulté avec soin le registres mortuaires, il y a trouvé beaucoup de gens qui n'étoient morts qu'à un âge fort avancé, & plus même qu'on n'en trouve ordinairement dans plusieurs autres endroits fort habités. Il est vrai que les cheveux de ceux qui sont blonds, prennent une couleur verdâtre; mais ils n'en souffrent aucune incommodité. Les Ouvriers qui parviennent à un grand âge, deviennent sourds, à cause qu'ils sont continuellement exposés à un bruit fort incommode. Plusieurs, quand ils sont parvenus à l'âge de 70 à 80 ans, sont perclus de leurs bras à cause qu'ils en ont fait un trop grand usage; mais point de coliques, point d'ulceres, point de maux de cœur; & l'on attribue la bonne santé dont ils jouissent, à ce qu'ils vivent presque uniquement de bouillie de sarasin. Je ne sçais ce qui a fait encore imaginer que le poisson ne peut vivre dans une petite riviere où s'égoutent les eaux de la ville: M. de Binanville en a mangé du poisson qui étoit excellent. Ainsi on peut regarder comme des imaginations fausses, tout ce qu'on a dit sur le mauvais air qui regne dans cette Ville & aux environs.

Des Moules, & de la façon de couler le métal en tables.

Quand la matiere est en belle fusion, on retire deux creusets du fourneau, on l'écume avec le crochet C, & on verse le métal d'un creuset dans

l'autre pour couler la table d'un seul jet. L'Ouvrier (*fig.* 4.) jette dans le creuset *g*, au moment que l'Ouvrier (*fig.* 3.) eſt prêt à verſer la matiere dans le moule, un tampon de filaſſe (*fig.* 20.) qui ſert à empêcher que ce qui reſte de craſſe ſur le métal, ne coule dans le moule ; car ces craſſes s'attachent à la filaſſe.

Après que le cuivre qui eſt dans les creuſets, a été écumé de cette façon, on coule le métal (*fig.* 3. & 4.) entre deux grandes pierres de 4 pieds de longueur & de 2 pieds & demi de largeur, qui ſont bien jointes avec des liens de fer, & entre leſquelles il y a des barres de fer qui fixent l'épaiſſeur & l'étendue des planches de cuivre qui ſont ordinairement de 30 pouces de longueur, ſur 20 pouces de largeur, & 2 lignes & demie à 3 lignes d'épaiſſeur.

Comme le cuivre jaune eſt très-caſſant quand il eſt fort chaud, on laiſſe les tables perdre leur grande chaleur dans les moules ; & avec de grandes ciſailles, on les coupe par morceaux, ſuivant la grandeur des ouvrages qu'on ſe propoſe d'en faire.

La *Fig.* 3. repréſente un Ouvrier qui verſe dans le moule *h*, la matiere d'un creuſet *g*, qu'il vient de tirer du fourneau, & qu'il a écumée, comme nous l'avons dit. On voit à la *Fig.* 17, le moule *h h*, *o o*, formé, comme nous l'avons dit, de deux fortes pierres de taille très-maſſives : ces pierres ſont dures & griſes ; on les tire d'un lieu nommé *les Champs-du-Boule*, à trois lieues de Ville-Dieu : on les pique proprement ; puis, à chaque fonte, on en remplit les trous & les flâches qui peuvent s'y trouver, avec une compoſition d'argille & de fiente de vache qu'on appelle *Braiſine* ; on couvre encore cette Braiſine avec de la fiente de vache qu'on étend avec un balai : cette opération s'appelle *Cure*. On repique & on répare ces pierres tous les huit jours ; elles durent ordinairement trois ans. Ces pierres ſont retenues l'une contre l'autre par un fort aſſemblage de charpente. Comme il faut incliner le moule pour que le métal, par ſa peſanteur, coule entre les deux pierres ; & que ce moule eſt très-peſant, on voit (*Fig.* 4.) un Ouvrier dans une foſſe, qui l'incline plus ou moins : ce travail s'exécute aſſez aiſément malgré la peſanteur du moule, parce qu'il eſt ſoutenu au-deſſous par une piéce de bois arrondie, qui forme une eſpece d'eſſieu ſur lequel il eſt à peu-près en équilibre. L'Ouvrier (*Fig.* 4.) eſt aidé dans ce travail par la piece de bois *k l*, qui fait partie de l'aſſemblage de charpente qui embraſſe & retient ſolidement les pierres qui forment le moule ; le haut de cette longue piece *k l*, étant par ſon extrémité *l*, reçue entre la poutre *o p*, & une bande de fer *m n*, qui forme une couliſſe, elle permet à l'ouvrier d'incliner plus ou moins le moule ; mais elle l'empêche auſſi de ſe porter ſur la droite ou ſur la gauche, ou plutôt elle maintient toujours dans le même plan, le moule, qui, comme nous l'avons dit, roule ſur un axe.

h h, eſt la pierre qui forme le deſſous du moule ; elle repoſe ſur la piece de bois *q*, (*Fig.* 16. & 17.) qui eſt arrondie en deſſous.

o o est la pierre qui forme le dessus du moule ; on la voit bridée par de fortes bandes de fer ; & en *o o*, sont deux crochets de fer auxquels sont attachées les deux cordes *p*, (*Fig.* 4.) qui se réunissent en une au point *p q*, & cette corde va se rouler sur le treuil *q*, qui sert à lever la pierre de dessus, de la maniere que nous l'expliquerons dans la suite.

On forme à la pierre de dessous une espèce de musle avec de la terre, vis-à-vis une entaille *y*, (*Fig.* 13. & 18.) qui est à la pierre de dessus ; l'un & l'autre servent à faciliter l'entrée du métal entre les deux pierres.

Quand la table de cuivre est coulée & presque refroidie, il faut la tirer du moule ; pour cela on ôte la clef horisontale *t k*, & des Ouvriers (*Fig.* 5.) appliqués aux leviers ou à la roue *ff* du treuil, soulevent le côté *o o* de la pierre, & la redressent contre le montant *k* : la table de cuivre reste sur la pierre qui fait le dessous du moule ; & avant qu'elle soit entiérement refroidie, on l'ôte avec des tenailles. Ce que nous venons de dire du moule, deviendra plus clair par les détails où nous allons entrer : on remarquera auparavant, que si on soulevoit la pierre avant que la table fût suffisamment figée, elle noirciroit, ce qui diminueroit de sa beauté, sans cependant faire beaucoup de tort à sa bonté.

La *Figure* 12 représente la pierre qui forme le dessous du moule : *P Q* (*Fig.* 12. & 18.) sont les barres de fer qu'on met entre les deux pierres pour faire le creux du moule, & régler l'épaisseur ainsi que l'étendue des Tables de Cuivre.

Fig. 13. est la pierre qui forme le dessus du moule ; elle est représentée par dessus : *o o* indiquent les bandes de fer qui l'entourent, avec les crampons, soudés à la barre de fer, & scellés dans la pierre. Ces crampons servent d'attaches aux cordes qui sont destinées à ouvrir le moule : *y* est une gouttiere pour le jet du métal fondu, ou l'entaille qu'on fait à cette pierre pour en faciliter l'entrée.

Figure 14. est l'assemblage de charpente qu'on établit au fond de la fosse pour supporter les pierres qui forment le moule, comme on le voit dans la vignette (*Fig.* 4) *r r*, sont des entailles circulaires qui doivent recevoir la piece arrondie en dessous, & qui soutient le moule en équilibre ; ainsi cette piece *q*, arrondie qui forme une espece d'essieu doit rouler dans les entailles *r r*, qu'on peut regarder comme des especes d'échantignolles ; ce qui fait qu'on peut assez aisément incliner plus ou moins le moule : *i*, est une traverse qui lie l'une à l'autre les deux pieces *r r* ; & pardessus cette traverse est un coussinet d'épaisseur convenable pour que quand le moule s'appuye dessus, il soit à-peu-près de niveau.

La *Fig.* 15. représente les pieces de charpente qui servent à lier & à assujettir l'une sur l'autre les deux pierres qui forment le moule : *q* indique une

forte

forte piece arrondie en deſſous; cette partie arrondie ſe met dans les échancrures *r r* de la *Fig.* 14. Le deſſus de cette piece *q*, eſt plat; & c'eſt ſur cette face qu'on poſe les pierres (*Fig.* 12. & 13.) qui font le moule : *S* eſt un montant court qui ſe termine par une vis *V*, qui entre dans un écrou pour ſerrer la clef *t*, qui doit appuyer ſur les deux pierres : *K*, eſt un autre montant, qui eſt coupé ici, pour ne point trop charger la planche, & qu'on voit en entier dans la vignette *k*, *l*, (*Fig.* 4.) : il ſert, comme nous l'avons dit, à entretenir le moule dans un même plan quand on l'incline : la clef *t*, qui a un mouvement de charniere dans la mortoiſe du grand montant en *K*, & qui eſt traverſée par la vis *V*, du petit montant appuie fortement ſur la pierre qui forme le deſſus du moule, & empêche qu'elle ne ſe ſépare de la pierre qui en fait le deſſous.

La *Fig.* 16. repréſente les pieces des *Fig.* 14. & 15, réunies comme elles doivent l'être, & on les a cottées des mêmes lettres pour qu'on puiſſe les reconnoître plus aiſément.

La *Fig.* 17. repréſente les *Figures* 12, 13, 14, & 15, réunies; ou, ce qui eſt la même choſe, le moule *hh, oo*, dans ſon chaſſis de charpente; de ſorte que s'il étoit poſé dans la foſſe, il ne s'agiroit que de l'incliner pour couler le métal.

La *Fig.* 18, fait voir comment on ouvre le moule pour retirer la table de cuivre en relevant la pierre *oo* de deſſus. *hh* eſt la pierre de deſſous : *P Q*, ſont les barres qui forment le vuide du moule.

Fig. 19. Table de cuivre retirée du moule.

Fig. 20. Tampon de filaſſe qu'on met ſur le métal fondu, qui eſt dans les creuſets, pour l'écumer avant de couler, & après qu'on a ôté les groſſes craſſes avec le crochet *C*, *Fig.* 11.

Ce que nous venons de dire ſur la façon de fondre les tables de cuivre jaune à Ville-Dieu, doit être ſuffiſamment clair, ſur-tout pour ceux qui auront lû le Mémoire de M. GALLON; ainſi je ne m'étendrai pas davantage ſur cet objet.

Le Maître-Ouvrier eſt payé à raiſon de 20 ſols par chaque fonte; ce qui fait environ 40 ſols pour chaque cent peſant de cuivre fondu en table. Les Ouvriers qui font mouvoir les ſoufflets, ceux qui arrangent les moules, qui coulent le métal, &c. gagnent deux ſols ſix deniers par heure de travail.

Maniere de battre le Cuivre jaune.

LORSQU'UNE table de Laiton eſt retirée du moule, & qu'elle eſt refroidie, on la partage en pluſieurs tablettes quarrées ou oblongues, ſuivant l'uſage

auquel on les deftine. Les Ouvriers ont différens calibres qui en déterminent les dimenfions : on les recuit par une chauffe un peu vive ; puis quand elles font refroidies, on les bat fur une enclume pofée, comme l'indique la Figure 21, fur un madrier affez mince, foutenu par les deux pieces de bois *c d*. L'élafticité du madrier fait que les bras de ceux qui manient le marteau (*Fig.* 23) en font moins fatigués. La tête *e* de ce marteau eft large, peu épaiffe & un peu bombée; un autre Ouvrier tient la tablette, & la conduit fous les coups du marteau : ainfi deux Ouvriers font employés à cette opération. Après qu'une tablette a été martelée fur toute fa furface, on la fait recuire ; mais on la chauffe un peu moins que la premiere fois. On la laiffe refroidir, on la bat de nouveau fur l'enclume, & on continue ainfi à battre & à recuire alternativement jufqu'à ce que la tablette ait pris l'étendue & la forme qu'elle doit avoir. Le marteau (*Fig.* 22) fert à dégauchir la piece : pour cela un Ouvrier la bat avec la pointe *h*, puis il la préfente fur l'enclume à celui qui mene le marteau de la *Figure* 23.

Comme il fe rencontre des Laitons qui font aigres & peu ductiles, on les rend plus traitables en y mêlant de la mitraille de Flandre, qui adoucit les fontes des vieux Cuivres. L'habileté des Fondeurs confifte à bien faire ce mélange, & fur-tout à connoître le degré de chaleur qu'il faut donner à la fonte. Pour s'en rendre plus certains, ils prennent avec une cuillier une petite portion de métal en fufion, qu'ils verfent fur une pierre ; & quand cette couche mince eft refroidie, ils la battent à froid. Si elle rompt, ils continuent la fufion, ou ils y ajoutent un peu de mitraille de Flandre : car fi l'on donnoit trop de chaleur, la partie métallique de la Calamine, qui eft du zinc, fe diffiperoit, & il ne refteroit plus qu'un métal aigre, qui fe romproit plutôt que de s'étendre.

De la maniere de fondre le Cuivre rouge.

On pourroit fondre le Cuivre rouge dans les fourneaux que nous avons décrits pour la fonte du Cuivre jaune ; mais comme le rouge eft beaucoup plus aifé à fondre que celui-ci, on employe d'autres moyens dont nous allons parler.

Le Cuivre rouge fe peut battre, & à chaud, & à froid. Il ne devient pas aigre & caffant comme le Cuivre jaune ; ainfi il feroit très-difficile de le rompre en petits morceaux, comme nous avons dit qu'on faifoit le Cuivre jaune : on fe contente donc de le rompre par grandes pieces, que l'on plie en différens fens fur une enclume ; ou bien, quand les pieces font minces, on les plie & replie pour qu'elles foient d'un volume propre à entrer dans les creufets. On peut encore les couper avec des cifailles.

Il y a en général deux manieres de fondre le Cuivre rouge.

Les uns (*Pl. XVII fig.* 1) le fondent dans des creusets, & avec des fourneaux à vent élevés au-dessus du terrein, comme les forges ordinaires, au-dessous desquelles il y a une cavité ou évent qui anime le feu sans le secours des soufflets. On y met des creusets moins grands que ceux qu'on employe pour le Cuivre jaune. On ne coule point le Cuivre rouge en table : comme il est très-ductile, sur-tout quand il est chaud, on l'étend sous le marteau pour le mettre en table ; ainsi quand le métal est fondu, on le verse dans de petits moules ou pots de terre de forme hémisphérique, & de grandeur proportionnée aux ouvrages qu'on veut faire ; ils sont ordinairement de la grosseur du poing.

L'autre maniere de fondre le cuivre rouge est plus commode : on ne se sert point de creusets, parce qu'il y a au milieu du foyer, qui ressemble à une forge ordinaire *A*, *figures* 2 *&* 3, un enfoncement qui forme comme un grand creuset, dans lequel on met à la fois la mitraille & le charbon ; on borde cette cavité avec des briques *B*, arrangées tout autour de la fosse, & on anime le feu par des soufflets *C*, qui quelquefois sont mis en mouvement par un courant d'eau. A mesure que le métal se fond, il tombe au fond du creuset sous le charbon, où on le puise avec des cuilliers, *fig.* 4, pour le verser, soit dans les moules de terre dont nous venons de parler, soit dans d'autres moules, lorsqu'il est question de faire des ouvrages qui exigent des formes particulieres. Quand on veut faire des tables de Cuivre rouge, on porte les culots qui ont été fondus dans les moules, & pendant qu'ils sont encore fort chauds, avec des tenailles, *fig.* 5, 6 *&* 7, sur des enclumes, pour les travailler, *fig.* 8.

De la façon de battre & d'étendre la Rosette ou Cuivre rouge.

On a coutume de battre le Laiton à bras, comme je l'ai déja dit. Je ne sçais pas quelle est la raison qui empêche qu'on ne le travaille sous les gros marteaux ou martinets, comme on le fait à Namur. On prétend que cette mitraille refondue est trop aigre. A l'égard du Cuivre rouge, on fait chauffer les culots moulés dans de petits pots ; &, avant qu'ils soient refroidis, on les porte sur l'enclume avec des pinces : car, comme je l'ai déja dit, le Cuivre rouge se peut battre à chaud & à froid. Seulement il s'écrouit ; mais, pour lui rendre sa ductilité, il ne s'agit que de le recuire de tems en tems, comme on fait le Cuivre jaune : on le bat sous de gros marteaux que l'eau fait mouvoir. En conséquence, un Ouvrier, *fig.* 8, conduit la piece sur l'enclume & sous le marteau ; un autre Ouvrier, *fig.* 5, fait chauffer & recuire à la forge *A*, *fig.* 1, le Cuivre forgé, & il le porte sur l'enclume. On chauffe ainsi & on bat à plusieurs reprises jusqu'à ce que les pieces ayent reçu l'étendue & la forme qui est

convenable pour l'ufage auquel elles font deftinées. C'eft le même arbre mû par l'eau qui fait agir les foufflets C, *fig.* 1.

Comme M. Gallon a très-exactement décrit le travail du Cuivre fous les martinets, je ne m'étendrai pas davantage fur cette manœuvre.

Il y a à Ville-Dieu beaucoup de Chaudronniers qui font toutes fortes d'ouvrages de Chaudronnerie, tant en Cuivre rouge qu'en Cuivre jaune. Le Cuivre rouge, au fortir du gros marteau, fe vend à peu près 32 fols la livre; le Cuivre jaune, environ 3 f. de moins; & les ouvrages de Cuivre jaune travaillés, 40 fols la livre. Les machines font établies fur la petite riviere de Sienne à une lieue de Ville-Dieu.

Du Potin.

Parmi les mitrailles qu'on porte à Ville-Dieu, il fe trouve ce qu'on nomme *du Potin* : on appelle ainfi un mélange de Cuivre jaune, de Cuivre rouge & d'autres métaux, qui les alterent & les aigriffent. Comme ce métal ne peut pas être étendu fous le marteau, ni à chaud, ni à froid, on le fépare foigneufement de la bonne mitraille; on le fond à part, & on le coule dans des moules pour en faire des chandeliers, des mouchettes, & d'autres ouvrages de peu de conféquence, qu'on répare groffiérement à la lime. Comme la façon de faire les moules avec de la terre & du fable appartient à l'Art du Fondeur, je ne m'étendrai point ici fur cet article, non plus que fur les beaux ouvrages de fonte très-artiftement réparés, qui fe font dans ce même endroit, où il fe trouve d'habiles Ouvriers pour les exécuter.

On convertit de la Rofette en Laiton aux environs de Limoges. La Rofette fe tire de Baigori & de Saint-Bel; & l'on y employe de la Calamine qu'on trouve dans le Limoufin, au terroir d'Ayen. Comme on y fuit les mêmes procédés qu'à Namur, où l'établiffement eft bien plus confidérable, je n'entrerai dans aucun détail fur cet objet.

On voit fur la *Planche XVII, fig.* 9, la machine qui fait jouer les marteaux; *fig.* 10, la partie de cette machine qui fait jouer les foufflets; *fig.* 11, un billot de bois fur lequel on bat de tems en tems les tablettes, pour les dreffer; *fig.* 12, les briques qu'on met en B *fig.* 2 & 3, pour augmenter la grandeur du fourneau; *fig.* 13, le grand creufet A *fig.* 2 & 3; *fig.* 14, des pots de terre de différentes grandeurs, pour mouler le cuivre rouge.

F I N.

EXPLICATION

EXPLICATION

De plusieurs Termes d'Art qui sont en usage, ou à Namur, ou à Ville-Dieu.

A

ARCO. Grenailles de cuivre qu'on tire des écumes & des crasses du cuivre fondu.

ARÉNE. Canal pratiqué dans les Mines pour faciliter les épuisements.

ARGUE : forte machine dont les Tireurs d'or se servent pour dégrossir un lingot de métal, pour le faire ensuite passer par de grosses filieres.

ATTRAPE : Pince coudée.

B

BANNE : c'est une voiture jaugée, qui contient 18 queues de charbon.

BOURRIQUET : espece de banc qui sert à soutenir les branches des tenailles.

BRAISINE : on appelle ainsi à Ville-Dieu un mélange d'argille & de fiente de vache, dont on enduit les pierres des moules.

BURES : puits pratiqués dans les Mines, pour l'extraction de la calamine, & pour les épuisements, & encore pour donner de l'air aux travailleurs. On nomme ceux-ci : *Bures d'airage.*

C

CAILLOU. Voyez *Tioul.*

CAVE : les Mineurs nomment ainsi une Mine submergée.

CHASSES : galleries souterreines, que l'on pratique pour l'extraction de la calamine.

CISAILLES : grands ciseaux à deux branches qui servent pour couper les métaux.

CURE. On appelle ainsi à Ville-Dieu une opération qui consiste à couvrir l'intérieur des moules avec de la fiente de vache, qu'on étend avec un balai.

E

EGOUGEOIRES : crevasses par lesquelles l'eau des Mines se perd dans les terres.

ETAU : on nomme ainsi dans les Tréfileries une piéce de bois sur laquelle on lime ou l'on martelle le bout du fil, pour le faire entrer dans la filiere. C'est l'*Etibau* des Epingliers.

ETNET ou ETNETTE : sorte de pince. Il y en a de droites & de coudées.

F

FOURRURE : on appelle ainsi une pyramide de chaudrons qui entrent les uns dans les autres. Il y a de ces pyramides qui contiennent trois ou quatre cents chaudrons.

H

HAVET : outil de fer terminé en forme de crochet.

J

JOINTÉE. Une *jointée* est ce qu'on peut tenir dans les deux mains rapprochées l'une de l'autre, de façon que les deux petits doigts se touchent.

L

LAITON : synonyme de *Cuivre jaune.*

LISSOIR : outil de fer qui sert à polir les ouvrages de Chaudronnerie, aux endroits où il y a des moulures.

P

PLATTES. On appelle ainsi les planches de cuivre bien dressées, & mises d'une égale épaisseur dans toute leur étendue.

POLICHINEL : espece de palette recourbée.

POUPPE : peloton de mitraille rassemblée en forme de boule, pour la mettre dans les creusets. A Namur, une pouppe pese environ quatre livres.

R

ROSETTE : synonyme de *Cuivre rouge.*

S

SPIURE DE HOUILLE : on appelle ainsi le poussier du charbon de terre.

T

TALC. On nomme ainsi à Namur du suif de Moscovie, qui sert à graisser le fil avant de le faire passer par la filiere.

TENAILLES : les tenailles doubles servent à transporter les creusets.

TILLA. Les Fondeurs nomment ainsi une

espece de brique faite de terre à creuset.

TIOUL : piéce de fer applati, & emmanché de buis comme un ciseau de Menuisier. Cet outil sert à écumer le métal fondu.

TRÉFILERIE, ou TIREFILERIE, ou TRIFILERIE, Machine pour tirer le laiton à la filiere.

TUTIE. C'est la sublimation qui se fait du cuivre jaune quand on le fond, & qui s'attache à l'intérieur des fourneaux. C'est en grande partie des fleurs de zinc.

U

USINE : on appelle ainsi, dans l'exploitation des Mines, une machine qui fait jouer un certain nombre de marteaux pour battre le cuivre.

ADDITION.

Nous avons dit que la conversion du Cuivre rouge en Cuivre jaune au moyen de la Calamine, étoit produite, au moins en grande partie, par le Zinc qui se trouve dans la Calamine ; aussi c'est avec le Zinc que l'on parvient à donner au Cuivre rouge une couleur très-approchante de celle de l'Or : ce métal composé est connu sous le nom de *Tombac*. Nous ne nous étendrons point sur cet alliage ; il nous suffira de renvoyer à un Mémoire de M. *Geoffroy*, qui est imprimé dans le Volume de l'Académie Royale des Sciences de l'Année 1725.

FIN DE LA CALAMINE.

ADDITION au Travail du Cuivre; ou Description de la Manufacture du Cuivre de M. RAFFANEAU, *établie près d'Essone.*

Par M. DUHAMEL DU MONCEAU.

LE Traité que nous venons de donner étant presque achevé d'imprimer, j'ai appris qu'il y avoit près d'Essone une Manufacture où l'on travailloit le Cuivre pour le disposer à faire tous les ouvrages dont les Chaudronniers ont besoin pour leur commerce. J'ai cru qu'avant de faire paroître l'Art que nous présentons au Public, il convenoit de voir par moi-même les travaux de cette Manufacture, située dans un endroit qu'on nomme le *Moulin-Galand*. M. RAFFANEAU, Propriétaire de cette Manufacture, m'ayant fait voir avec toute la politesse possible ce bel établissement, j'y ai remarqué plusieurs industries qui ne s'emploient ni à Namur ni à Ville-Dieu. Comme on a vû précédemment la description de ces belles Manufactures, je m'étendrai peu sur celle-ci, je ne parlerai seulement que des pratiques qui lui sont particulieres.

Cette Manufacture est divisée en trois pieces; dans celle du milieu sont les roues à aubes; & aux deux côtés deux usines, dans chacune desquelles sont trois marteaux, deux fourneaux, dont l'un est pour fondre, & l'autre pour recuire; des cisailles, &c.

On ne travaille au Moulin-Galand que des Rosettes du Lyonnois, qui viennent des mines de Saint-Bel & de Chessi. Ce métal est d'une excellente qualité. On le fait fondre, comme à Ville-Dieu, dans un fourneau (*Planche* XVIII. *fig.* 1) pêle-mêle avec du charbon de bois. On en tire le métal fondu avec une cuillier, & après avoir écumé les crasses, on le coule dans des moules de Cuivre (*fig.* 2) qu'on a enduits en dedans d'un peu de terre grasse paitrie avec de la bouze de Vache; & pour que la fonte soit plus régulière, on met dans le moule deux onces de plomb sur 120 à 130 livres de Cuivre: les Fondeurs prétendent que cette petite quantité de plomb rend le bain plus uni & le métal plus doux. Le plomb mêlé avec le Cuivre, à raison de 8 ou 10 par cent, fait un métal fort aigre; apparemment qu'il n'en est pas de même quand l'alliage est de un sur 1000: car je sçai que le Cuivre qu'ils travaillent est fort doux.

Il est rare qu'on ait à battre une assez grande & une assez épaisse table de Cuivre pour y employer un gâteau entier; c'est pourquoi on le coupe par tranches, comme on le voit *Figure* 4, qu'on recoupe encore par morceaux, ainsi qu'il est représenté par la *Figure* 5.

Pour couper les gâteaux, on les fait rougir dans un grand feu de charbon de bois, animé par de grands soufflets: ce fourneau est tout-à-fait semblable

à celui de la *Figure* 1, excepté qu'il n'y a point de creufet pour recevoir le métal fondu. On met donc rougir un gâteau ; on le retourne plufieurs fois ; & quand il eft bien rouge & bien chauffé jufqu'au centre, on le porte avec les tenailles (*Figure* 6) fur l'enclume (*Figure* 7) ; on fait jouer le gros marteau, qui, en quelques coups, applanit l'endroit qu'on veut couper, & un Ouvrier pofe deffus une tranche femblable à celle de la *Figure* 8 : ce gros marteau, en frappant fur cette tranche, entame le gâteau qui eft bientôt coupé : on coupe en premier lieu la tranche 1 (*Figure* 4) ; puis la tranche 2 ; enfuite la tranche 3, &c. A mefure que ces tranches font coupées, un Ouvrier les reporte au feu ; & comme elles font encore très-chaudes, elles font bientôt en état d'être recoupées par morceaux, 1, 2, 3, 4, (*fig.* 5). On reporte ces morceaux au feu ; un Ouvrier en prend un qu'il porte fur l'enclume (*fig.* 7) ; il commence par rabattre les angles fous le gros marteau, puis faififfant le morceau avec deux petites pinces *Fig.* 9, il l'applatit, en le tournant continuellement fur l'enclume & fous le gros marteau, dont le côté qui frappe eft arrondi. Si l'on fe propofoit de faire une table quarrée, on n'abattroit pas les angles ; mais après l'avoir réduite à peu près à fon épaiffeur, on la porteroit fur l'enclume (*fig.* 10), dont la table eft bien dreffée, ainfi que le marteau qui eft plat : on n'a point repréfenté ce marteau dans la Figure, parce qu'il auroit caché les cifailles qu'on veut faire remarquer. La table fe trouve planée affez régulièrement fous ce marteau ; mais pendant qu'elle eft encore chaude, on la met fur une forte plaque de fonte fixée fur le plancher, & avec des marteaux à main on renfonce les boffes qui pourroient y être.

Soit que les tables foient rondes ou quarrées, il les faut rogner : cette opération fe fait à bras, parce qu'on ne rogne à la fois qu'une piece qui n'a pas ordinairement beaucoup d'épaiffeur.

La cifaille eft précifément comme celle qui eft repréfentée dans la *Fig.* 11. La branche *AB*, de cette cifaille, eft folidement affujettie dans un gros billot de bois fcellé en terre ; la branche *CD*, eft mobile : un ou deux Ouvriers, fuivant la groffeur des pieces, préfentent chaque piece aux taillants de la cifaille : un, deux ou trois hommes, fuivant l'épaiffeur du métal, appuyent fur la branche *D*, & font agir le taillant mobile. Quand les pieces font rognées, fuivant les traits qu'on y a précédemment tracés, on les porte au Magafin, fi elles doivent refter plattes ; mais fi elles doivent être *embouties* ou creufées, comme celles pour les Cafferoles, les Chaudrons, &c. on prend la plus grande de toutes, fur laquelle on en met 6, 7, 8, ou un plus grand nombre d'autres : la plus grande plaque fe nomme *la Mere*, les autres *les Filles*. On les fait rougir ; après quoi deux Ouvriers les portent fur l'enclume, *Fig.* 7 : un de ces Ouvriers commence à relever les bords de la *Mere* avec un petit marteau à main, *Fig.* 12 ; le gros marteau acheve d'applatir les bords qui ont

été relevés, & qui fervent à affujettir toutes *les Filles*. On met rougir le paquet entier de ces pieces ; & on le porte fur l'enclume à *emboutir* (*Fig.* 13 ou *Fig.* 14), dont la table eft inclinée à l'horifon. L'Ouvrier étant affis, & tenant le paquet avec deux pinces, fait frapper le marteau à emboutir, d'abord au milieu du paquet, enfuite vers les bords ; & en tournant continuellement ce paquet, il le creufe foit en rond, foit en ovale, felon qu'il le juge à propos. Mais comme il faut incliner plus ou moins ce paquet, & qu'il ne pourroit pas le gouverner avec ces deux pinces, il s'aide d'un chaffis de fer *A*, qui eft à charniere dans le boulon *B*, & qui vers le bout *C*, eft attaché par une corde qui paffe dans une poulie *D*, & au bout de laquelle eft un étrier *E*, que l'Ouvrier paffe dans un de fes pieds, comme on le voit dans la *Figure* 13. Il eft évident que quand cet Ouvrier appuye fur l'étrier, il éleve le chaffis *A* ; & comme la pile d'Ouvrage eft couchée fur le chaffis, il peut l'incliner plus ou moins fur l'enclume. Comme il y a des pieces plus ou moins grandes à emboutir, l'Ouvrier fubftitue les chaffis *G* ou *F* au chaffis *A*, lorfque les pieces font plus petites. On eft étonné de voir avec quelle promptitude 7 ou 8 pieces font embouties à la fois par ce gros marteau, qui leur donne la forme d'une calotte. Pour dégager ces pieces des plis faits à *la Mere* pour les retenir, on coupe les bords de ce paquet ; mais comme il faut trancher une grande épaiffeur de Cuivre, il ne feroit pas poffible de faire agir la cifaille à bras, telle que celle que nous avons décrite en parlant de la façon de rogner les tables fimples du Mémoire de M. Gallon. Pour faire mouvoir cette cifaille, on employe à Namur un grand levier, auquel font appliqués 5 ou 6 hommes : ici il n'en faut aucun pour faire agir la cifaille ; c'eft l'eau qui opere cette force. On ajufte au même arbre qui fait jouer les marteaux trois *cames* ou *levées E*, *Figure* 11, qui en appuyant fur la branche mobile de la cifaille *D*, fuppléent à la force de plufieurs hommes pour la faire baiffer, & fermer les lames qui coupent le Cuivre. Ces *cames* font auffi baiffer la piece de bois *F*, qui roule fur le tourillon *G*, & élever le bout *H* ; quand la *came* a échappé la branche *D* de la cifaille, le poids de la partie *H* de la piece *FH*, releve la branche *D*, & ouvre la cifaille ; de forte qu'un feul homme peut rogner une pile de cafferoles ou de chaudrons, comme on le voit dans la vignette.

Quand une pile eft rognée, on tire & on fépare toutes les pieces qui la formoient ; & afin que le fond des chaudrons ou cafferolles foit moins arrondi, & prennent la figure qu'on veut leur donner, on les bat les uns après les autres avec le marteau de la figure 15, fur une enclume platte, ou fur une creufée en goutiere (*Fig.* 16).

Pour tous les Ouvrages qu'on fait fous les gros marteaux, il faut que ces marteaux frappent plus ou moins fort & plus ou moins vîte ; pour y parvenir

un Ouvrier éleve ou abaisse le lévier (Fig. 17), qui répond à la vanne, & qui donne plus ou moins d'eau sur la roue, ce qui précipite ou ralentit le mouvement des marteaux.

On a soin de ramasser dans l'Attelier tous les fragmens de Cuivre ; mais comme il n'est pas possible qu'il n'en reste dans les ordures, & surtout dans les crasses de la Fonderie, pour ne rien perdre de ce métal, on pulvérise & on lave les crasses. Pour cette opération, on ménage un petit courant d'eau *A*, (*Fig.* 18), dans lequel on jette peu à peu les crasses, qui sont pilées dans leur passage par un marteau *B*, qui agit lentement. Comme ce courant d'eau ne coule pas rapidement, les crasses légeres sont emportées par l'eau, & le métal reste dans un enfoncement destiné à les recevoir : la manivelle *D*, que l'arbre C fait tourner, fait mouvoir des soufflets par des renvois que nous ne décrirons point ici, parce qu'ils different peu de ceux que l'on voit dans les autres Usines.

Outre deux Atteliers pareils à celui que nous venons de décrire, & dans lesquels on travaille jour & nuit, il y a encore dans la Manufacture de M. Raffaneau une Forge, & un Taillandier entretenu pour faire les étriers, les brides, les cames, &c. & pour réparer les outils. On y voit aussi des Magasins où l'on dépose les matieres, & les Ouvrages qui ont été travaillés.

<p style="text-align:center">FIN.</p>

EXPLICATION

EXPLICATION des Figures des Planches I à XV, relatives au Mémoire de M. GALLON, sur la conversion du Cuivre rouge ou Rosette, *en Cuivre jaune ou* Laiton.

COMME toutes ces Figures ont été déja exactement expliquées dans le Mémoire de M. GALLON, je n'en donnerai ici qu'une Explication très-abrégée.

Nota. On a réuni deux Planches sur une même feuille, mais on a eu soin de conserver exactement les cottes de l'Auteur.

*P*LANCHE I. Carte du territoire où est établi la Manufacture décrite par M. Gallon.

PLANCHE II. *Figure* 1. Pile de bois & de Calamine où ce minéral doit être rôti. *A B C*, élévation : *F G*, plan de cette pile.

Figures 2, 3 & 4. Maniere de pulvériser la Calamine avec des meules tournantes *I L*, mues par un cheval : *P*, endroit où l'on met le minéral : *O*, Ouvrier qui pousse le minéral sous les meules.

Figures 5, 6 & 7. Espece de Bluteau pour tamiser la Calamine après qu'elle a été pulvérisée.

PLANCHES III & IV. Attelier où l'on fond la Rosette avec la Calamine, & dans lequel on jette en moule le Laiton pour en faire des tables.

La *Figure* 1 *de la Planche IV* fait voir le plan du tout : *A B C*, le Fourneau enfoncé en terre & qui contient huit creusets : *G H*, endroits où l'on écume les creusets : *I K L*, moules de pierre dans lesquels on coule la Calamine : *N*, roue dont l'axe est un treuil qui sert à lever la pierre supérieure du moule.

Toutes ces choses sont représentées en élévation & en perspective sur la *Planche* III ; on y voit aussi les Ouvriers en action : les mêmes lettres indiquent les mêmes objets.

La *Figure* 2 de la *Planche IV*, est la coupe verticale du même Attelier ; on y voit la coupe du fourneau *C*, du trou *G*, d'un des moules *L*, du moulinet *O*, de la roue & du treuil *N*, & de la cisaille *P*, &c.

PLANCHES V & VI. On a représenté sur ces deux Planches ce qui concerne le fourneau de fusion, dessiné plus en grand & avec des détails. *A*, les creusets : *B, C, D, E, F, G, H, O, M, &c.* tenailles, fourgons, crochets, dont il est parlé dans le Mémoire : *P, Q, R*, espece de tour pour faire les creusets : *V, X, Y*, vaisseaux pour transporter les matieres : *Z*, brouette.

Les Figures de la *Planche* VI, font voir dans le plus grand détail la disposition & la construction des fourneaux où l'on fond le Cuivre & la Calamine.

PLANCHES VII & VIII. Sur la *Planche* VII on voit, *fig.* 1, des profils présentés sous différents points de vûe, du moule où l'on coule le Laiton.

La *Figure* 4 contient le développement des pièces dont la réunion forme le moule.

On voit *Figure* 2, des Ouvriers en action, qui dressent & qui décrassent les pierres qui forment la partie principale du moule.

On a représenté dans la *Figure* 3, comment on fait agir la cisaille qui sert à couper les tables de Laiton.

La *Planche* VIII, représente le plan de l'Attelier où l'on bat le Laiton sous les gros marteaux ou martinets.

CALAMINE. V

ART DE CONVERTIR LE CUIVRE,

PLANCHES IX & X. On voit fur la *Planche IX* une coupe de l'Attelier où l'on bat le Cuivre.

Sur la *Planche X, Figure* 1, une coupe de la même Ufine, prife fur un autre fens.

Les *Figures* 2, 3 & 4, repréfentent des parties détachées de cette même Ufine, qui font repréfentées en perfpective; & les Ouvriers en travail, fur la *Figure* 5 de la même Planche.

PLANCHES XI & XII. La *Planche XI, fig.* 1, fait voir comment on tourne les chaudrons après qu'ils ont été emboutis.

L'Ouvrier, *fig.* 2, coupe le Cuivre par lames étroites pour le difpofer à être paffé à la filiere.

Sur la *Planche XII*, on voit une coupe & un profil de la tréfilerie : cet Attelier eft formé de deux étages. Tout ce qui eft compris dans cette Planche eft repréfenté d'une façon plus fenfible fur les planches fuivantes.

PLANCHE XIII. La *fig.* 1 repréfente la partie de cette Ufine qui occupe le rez-de-chauffée; & la *fig.* 2, ce qui eft établi dans le premier étage.

PLANCHES XIV & XV. Ces Planches repréfentent des parties détachées de la tréfilerie, deffinées plus en grand, & qui font abfolument néceffaires pour l'intelligence des figures qui font fur les Planches précédentes. La *fig.* 2, *Planche XIV, & la fig.* 5 *Planche XV*, font fur-tout très-propres à faire comprendre la relation qu'il y a entre les parties de la tréfilerie qui font établies au rez-de-chauffée, & celles du premier étage.

EXPLICATION des Figures des Planches XVI & XVII, qui ont rapport au travail de la Fabrique de Cuivre à VILLE-DIEU, en Normandie.

PLANCHE XVI, Figure 1. Cheminée où l'on fait rougir la mitraille; l'on voit à côté la difpofition du foufflet qui répond au fourneau de fufion, dont *A* eft la bouche.

Figure 2. Ouvrier qui rompt fur une enclume de la mitraille de Cuivre rouge, qui a été rougie au feu afin de la rendre plus facile à rompre.

Figure 3. Ouvrier qui verfe le métal fondu dans un moule.

Figure 4. Ouvrier qui entretient le moule incliné convenablement pour recevoir le métal.

La *Figure* 5 fait voir comment l'Ouvrier agit fur le treuil pour foulever la pierre qui recouvre le deffus du moule.

Figure 6. Conftruction du fourneau bâti & enfoncé en terre.

Figure 7. Couvercle du même fourneau.

Figures 8, 9 & 10. Coupes du même fourneau.

On voit dans la *Figure* 11 les différens outils dont fe fervent les Fondeurs.

Figure 12. Pierre qui forme le deffous du moule.

Figure 13. Pierre qui en forme le deffus.

Figures 14 & 15. Pieces de Charpente qui fervent à affujettir les pierres qui forment le moule : ces pieces fe voyent réunies dans la *Figure* 16; & l'on voit, *Fig.* 17, les pierres du moule dans cet affemblage de charpente.

Figure 18. Pierre du deffus du moule, relevée fur le chan pour pouvoir retirer la table de Cuivre *Fig.* 19 qui vient d'être fondue, & après qu'elle eft refroidie.

Figure 20. Tampon de filasse dont on se sert pour enlever les crasses de la superficie du métal fondu dans le creuset.

Figure 21. Enclume sur laquelle on bat à force de bras le Cuivre jaune. Cette enclume est posée sur le milieu d'un fort madrier, dont les bouts portent sur deux chantiers, le ressort que donne ce madrier soulage, dit-on, les Ouvriers.

Figures 22 & 23. Différents marteaux qui servent pour emboutir le Cuivre jaune, qu'on bat à bras dans les Manufactures de Ville-Dieu.

PLANCHE XVII. Les Figures de cette Planche représentent le travail de la Rosette ou Cuivre rouge tel qu'il se fait à *Ville-Dieu*.

Figure 1. Fourneau de fusion avec le soufflet qui anime le feu : on fond quelquefois le métal dans plusieurs creusets, d'autres fois on met le métal pêle-mêle avec du charbon de bois dans un seul grand creuset (*fig*. 2 & 3); quand il est fondu on le puise avec une cuillier (*fig*. 4) pour le verser dans de petits moules de terre.

Figure 3. Coupe du fourneau.

Figure 5. Ouvrier qui porte un culot de Cuivre fondu, & encore tout rouge, sur l'enclume du gros marteau.

Figure 6. Les tenailles & le culot représentés en grand.

Figure 7. Tenailles.

Figure 8. Ouvrier qui conduit une piece de Cuivre qui doit être applatie sur l'enclume & sous le gros marteau.

La *Figure* 9 représente la roue à Aubes, son arbre garni de cames, le gros marteau & l'enclume.

Figure 10. Manivelles attachées à l'arbre & qui font jouer les soufflets, comme on le voit dans la vignette.

Figure 11. Enclume & son billot.

Figure 12. Briques qui servent à augmenter la capacité du creuset des Figures 2 & 3.

Figure 13. Grand creuset dépouillé de la maçonnerie dans lequel il est contenu.

Figure 14. Moules de différentes grandeurs dans lesquels on versera le métal fondu.

EXPLICATION des Figures de la Planche XVIII, *qui a rapport à la Manufacture de* Dinanderie *, *ou* Chaudronnerie *de M.* RAFFANEAU, *près Essone*.

*F*IGURE 1. Fourneau pour fondre le Cuivre tel qu'il arrive des mines. A, creuset ou cavité dans laquelle se rassemble le métal fondu : B, les soufflets : C, tas de charbon : D, baquet rempli d'eau pour arroser le charbon.

Nota. Le Fourneau dans lequel on fait recuire les pieces est tout-à-fait semblable, excepté qu'il n'y a point de creuset comme au premier.

Figure 2. Moule de Cuivre dans lequel on verse le métal fondu.

Figure 3. Gâteaux qui ont été tirés du moule.

* Le terme de *Dinanderie*, qui a passé dans le Commerce, vient, à ce qu'on prétend, de ce qu'autrefois on faisoit beaucoup d'ouvrages de Chaudronnerie aux environs de *Dinan*. Je ne sache pas qu'il y ait aujourd'hui de grandes Fabriques de cette espece ni à Dinan en Bretagne, ni à Dinant dans le pays de Liége.

Figure 4. Un de ces gâteaux, qui doit être divisé par tranches, 1, 2, 3, 4 & 5.

Figure 5. Une de ces tranches, qui doit être recoupée en quatre parties.

Figure 6. Fortes tenailles ; les unes font droites, les autres courbes ; elles fervent à manier les groffes pieces de Cuivre qui ont été chauffées.

Figure 7. Enclume & fon gros marteau : un Ouvrier coupe fur cette enclume un gâteau de Cuivre avec une tranche.

Figure 8. Tranche deffinée en grand : *A*, eft la poignée ; *B*, eft la partie tranchante.

Figure 9. Pinces dont on fe fert pour manier les pieces légeres : les Ouvriers en tiennent prefque toujours une de chaque main.

Figure 10. Enclume pour planer. On n'a repréfenté qu'une partie du manche du marteau pour laiffer appercevoir la fig. 11. Ce marteau eft plat par deffous ; au lieu que celui de la figure 7 eft arrondi.

Figure 11. *A la Vignette & au bas de la Planche*. Elle repréfente une forte cifaille que l'eau fait agir. *AB*, branche fixe de la cifaille : *CD*, branche mobile : les *cames E*, en appuyant fur cette branche font fermer la cifaille, & en même-temps elles font baiffer la partie *F* de la piece de bois *FH*, qui roule fur le tourillon *G*, de forte que la partie *H* s'éleve quand la partie *F* baiffe ; mais quand la *came* a échappé la branche *D* de la cifaille, la partie *H* retombe par fon poids, éleve la branche *D*, & ouvre la cifaille. On voit (*Fig.* 11) dans la vignette, un Ouvrier occupé à rogner une planche de Cuivre.

Figure 12. Petit marteau qui fert à plufieurs ufages.

Figure 13. Enclume & marteau fervant à *emboutir* ; avec un Ouvrier qui emboutit : cet Ouvrier, affis fur une chaife, tient avec deux pinces un paquet de cafferoles fur l'enclume ; il a le pied paffé dans un étrier pour foulever plus ou moins le chaffis *A*, dont il s'aide pour tenir l'Ouvrage dans une fituation convenable à fon opération.

Figure 14. Les pieces de la figure précédente repréfentées plus en grand : *A*, grand chaffis ; *G* chaffis plus petit : *F*, autre encore plus petit : *B*, boulon qui les affujettit : *C*, point où la corde eft attachée au chaffis : *D*, poulie dans laquelle paffe cette corde : *E*, étrier dans lequel l'Ouvrier paffe le pied : *H*, l'enclume à emboutir & dont la table eft inclinée.

Figure 15. Marteaux & maillets qu'on mene à la main, pour perfectionner le fond des chaudrons & des cafferoles qu'on travaille affez fouvent fur une enclume en goutiere (*Fig.* 16).

Figure 17. (*Dans la Vignette*) : levier qui répond aux vannes, pour faire frapper les marteaux fort ou précipitamment, felon le befoin.

Figure 18. Petite machine fervant à laver les craffes : *A*, auget où l'on dépofe peu à peu les craffes, & dans lequel paffe un petit courant d'eau : *B*, marteau qui frappe fur les craffes pour les divifer : *C*, arbre qui porte à fa circonférence trois *cames E*, qui font agir le marteau *B* : *D*, manivelle attachée à l'axe de l'arbre, & qui fait agir des renvois qui répondent aux foufflets.

Figure 19. (*Dans la Vignette.*) Balances dont les plateaux font de fer, faits en goutiere, & foutenus par des chaînes. Il y en a plufieurs dans chaque Attelier pour pefer à différentes reprifes le Cuivre qu'on travaille. La précifion avec laquelle ces Ouvriers parviennent à faire les pieces du poids qu'on leur demande, eft admirable.

<center>F I N.</center>

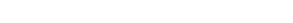

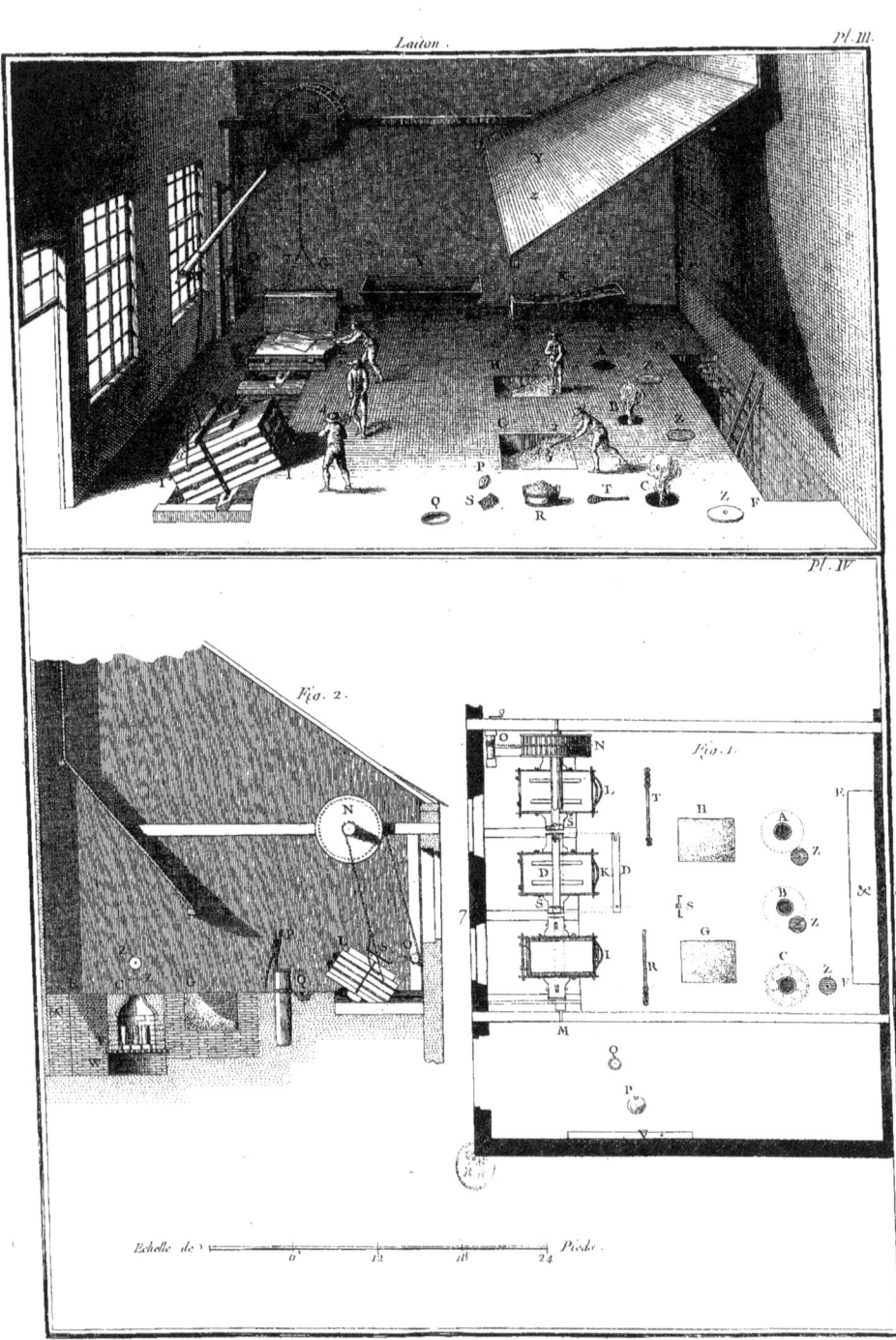

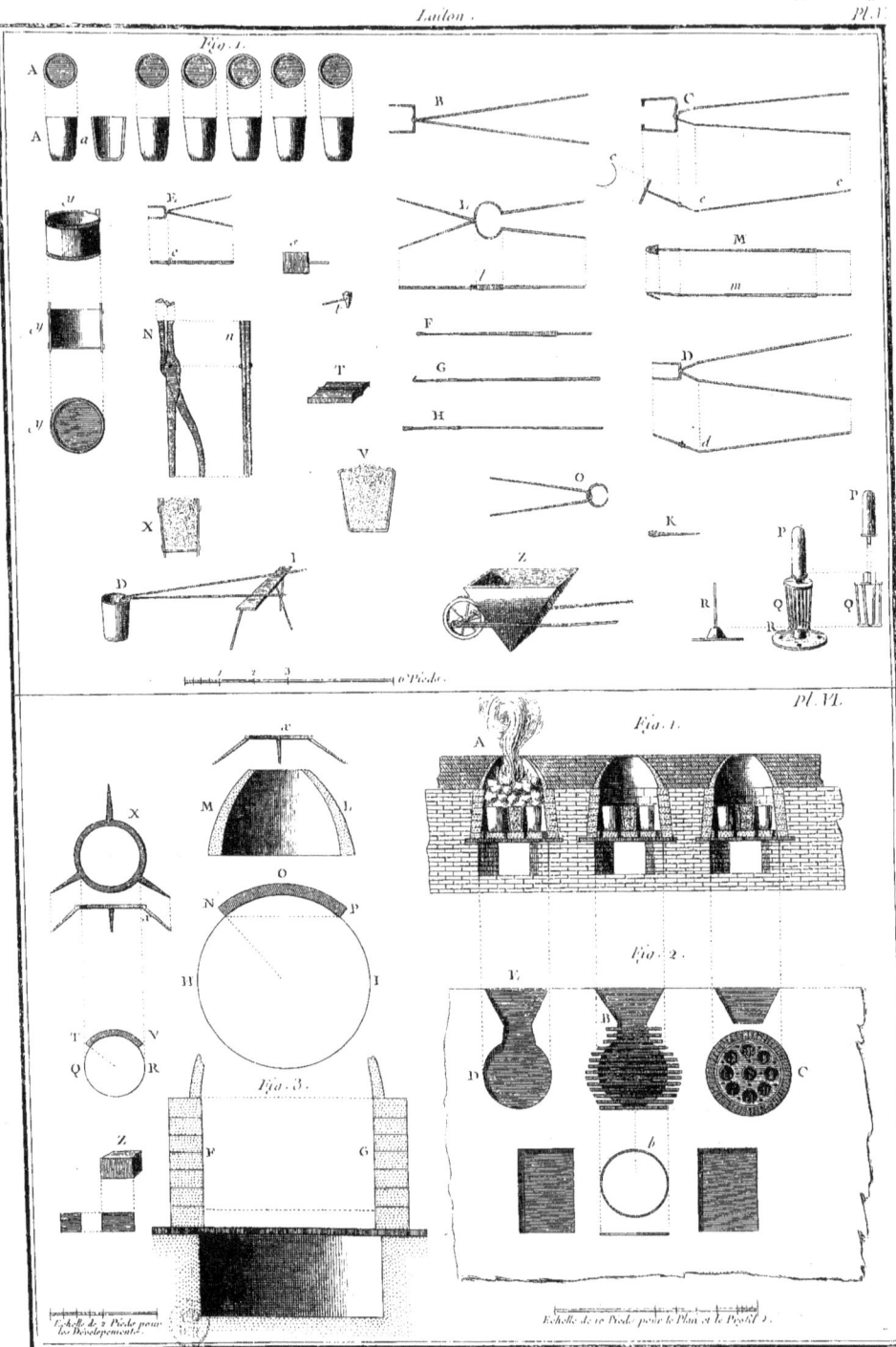

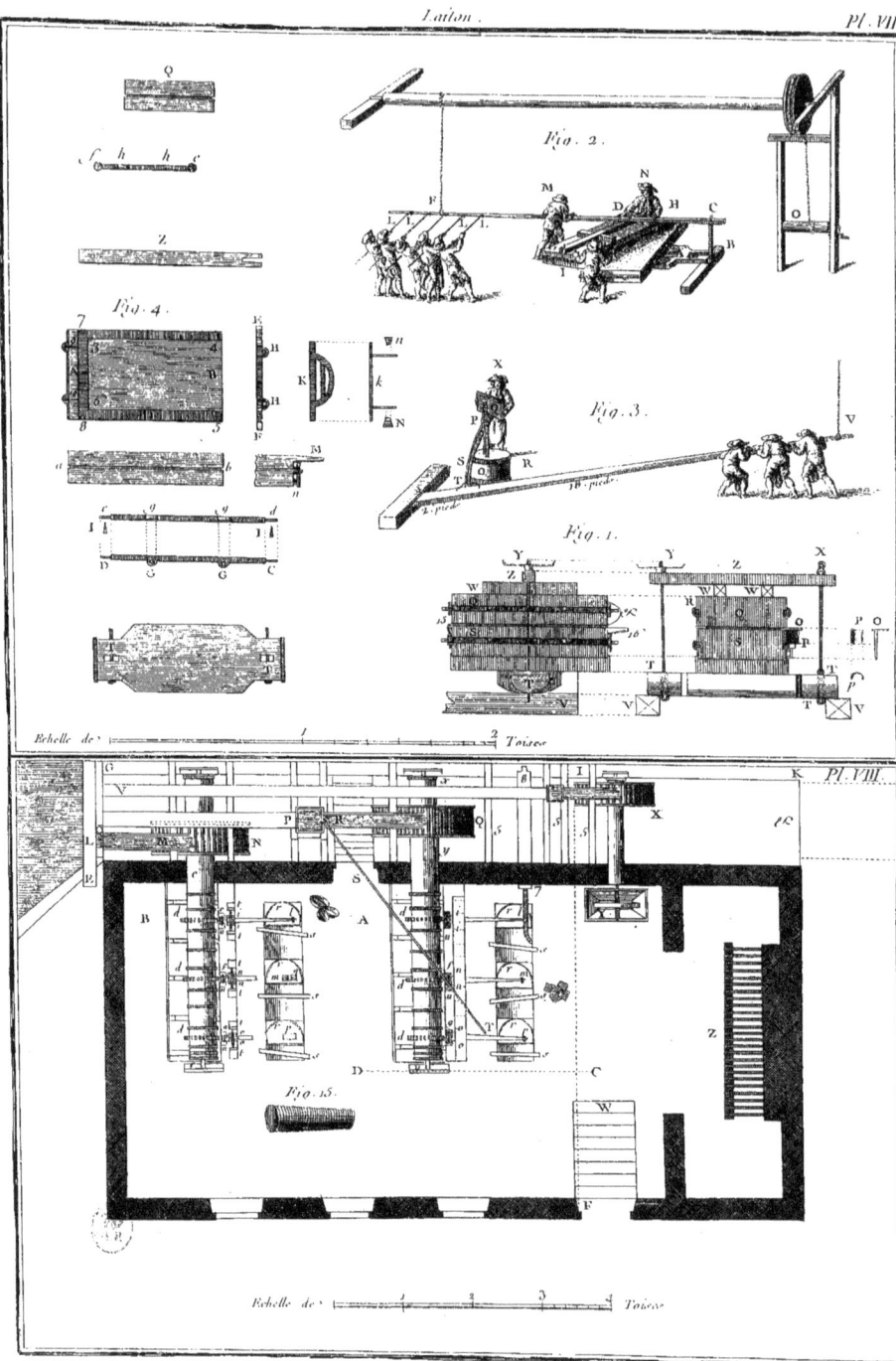

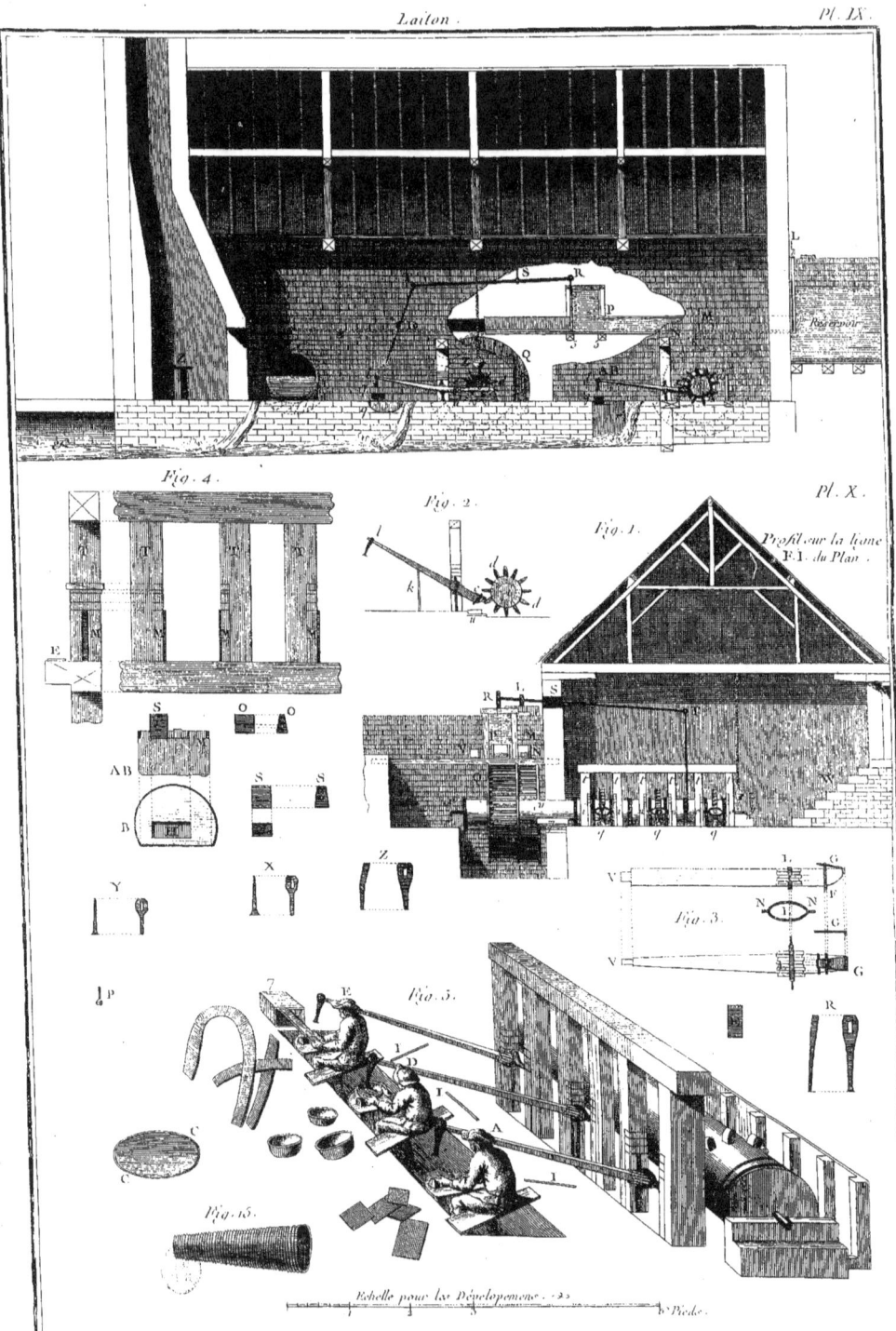

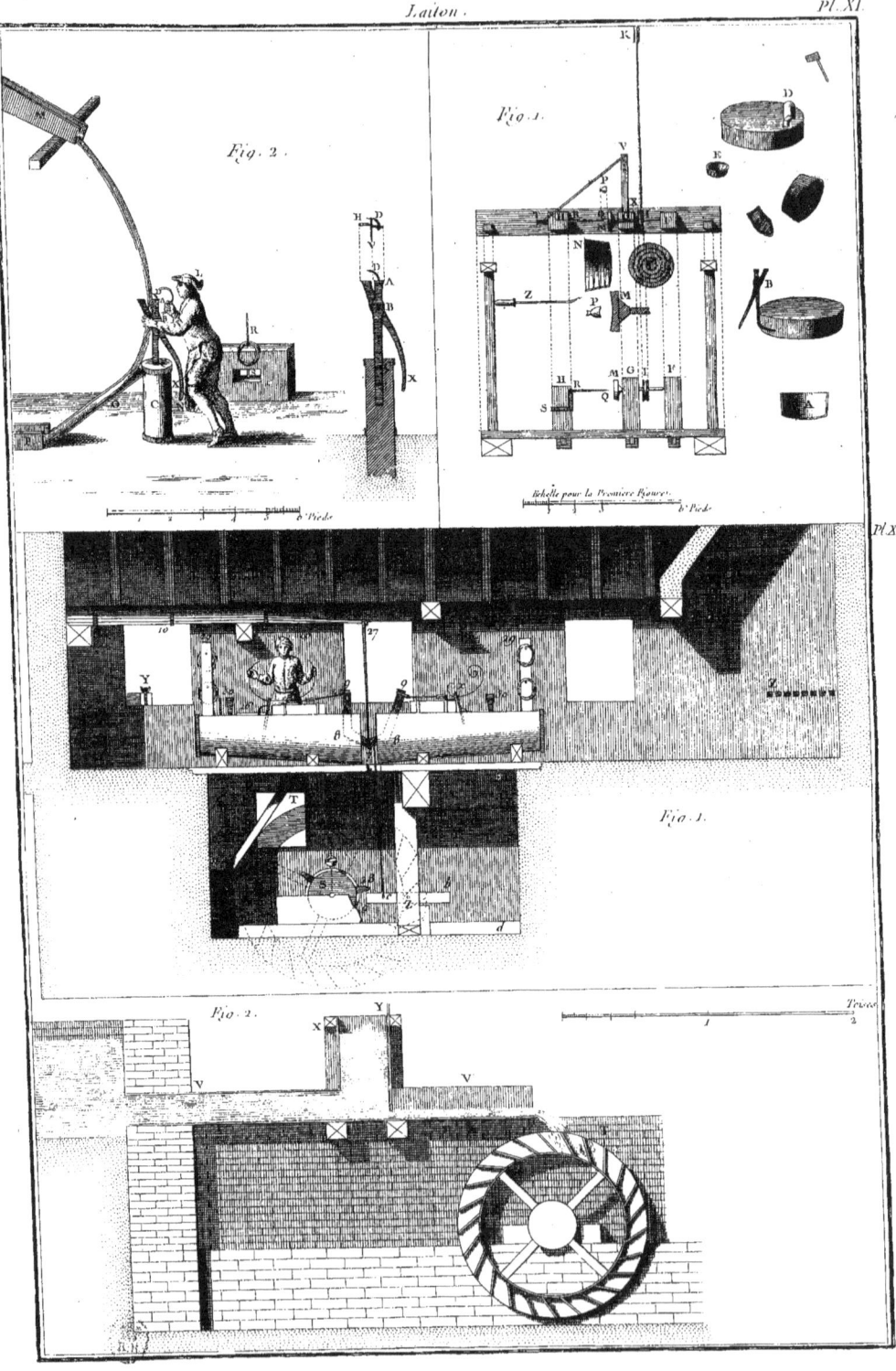

Laiton. Pl. XIII.

Fig. 2.

Fig. 1.

Laiton.
Pl. XIV.

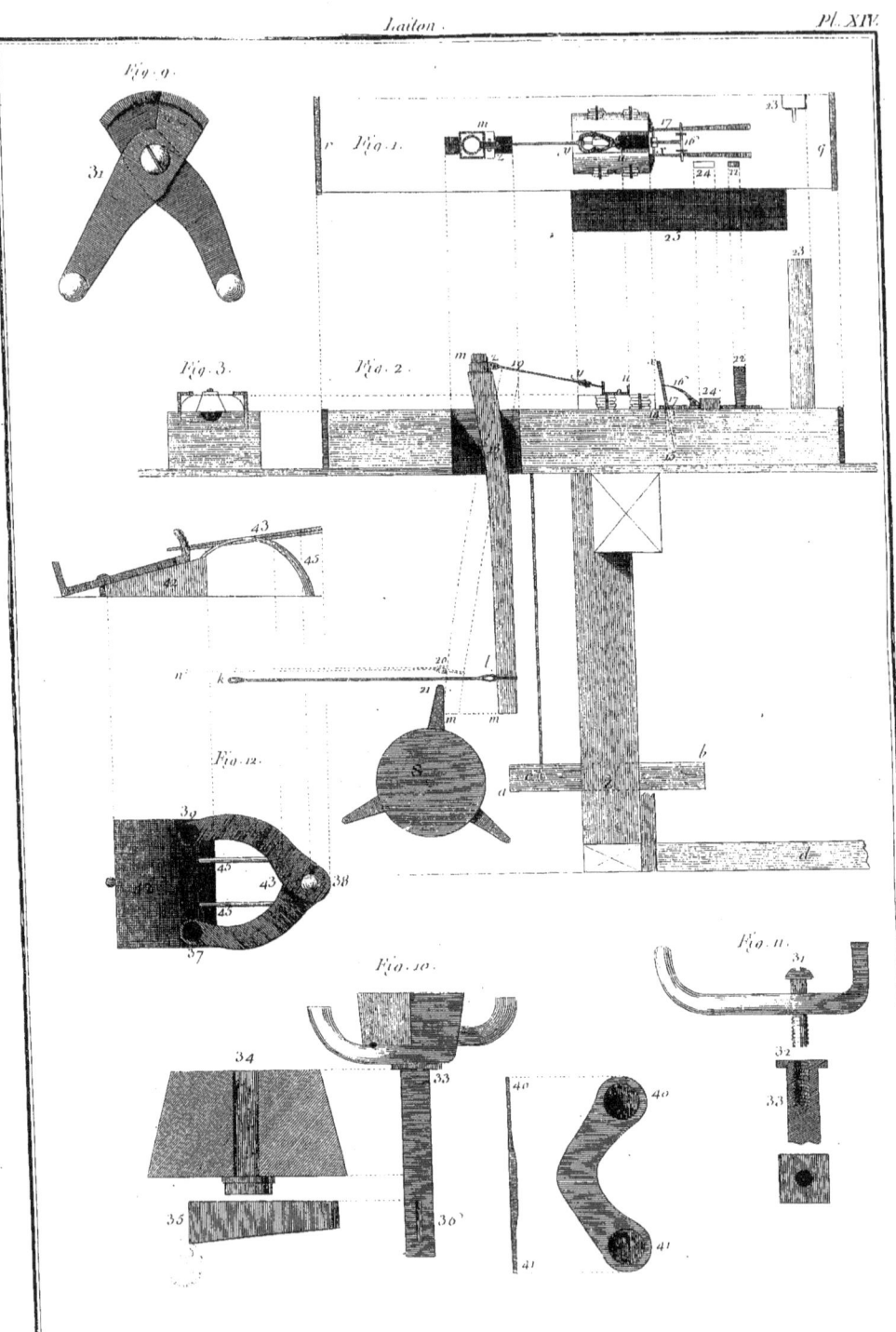

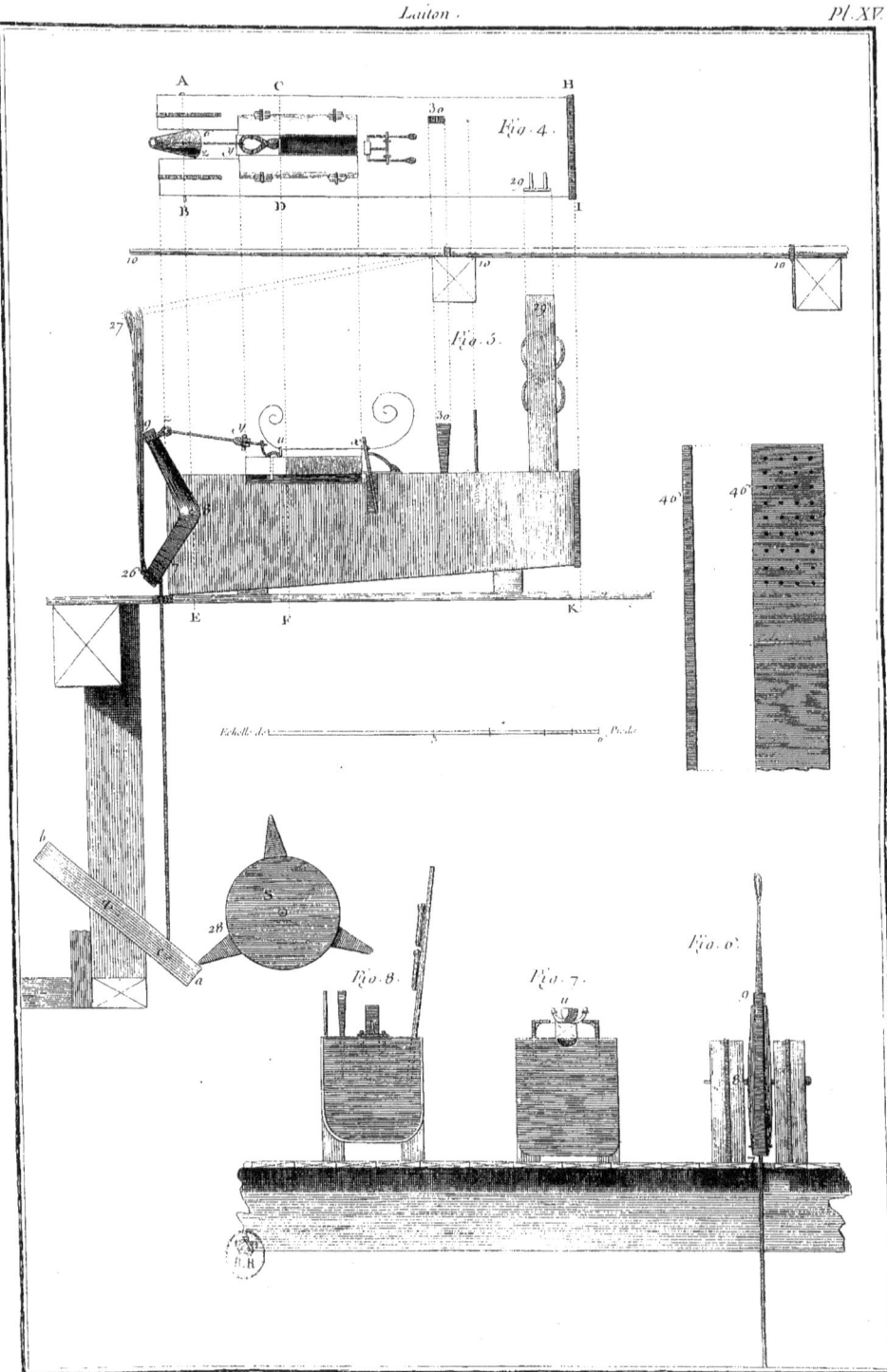

Laiton. Pl. XVI.

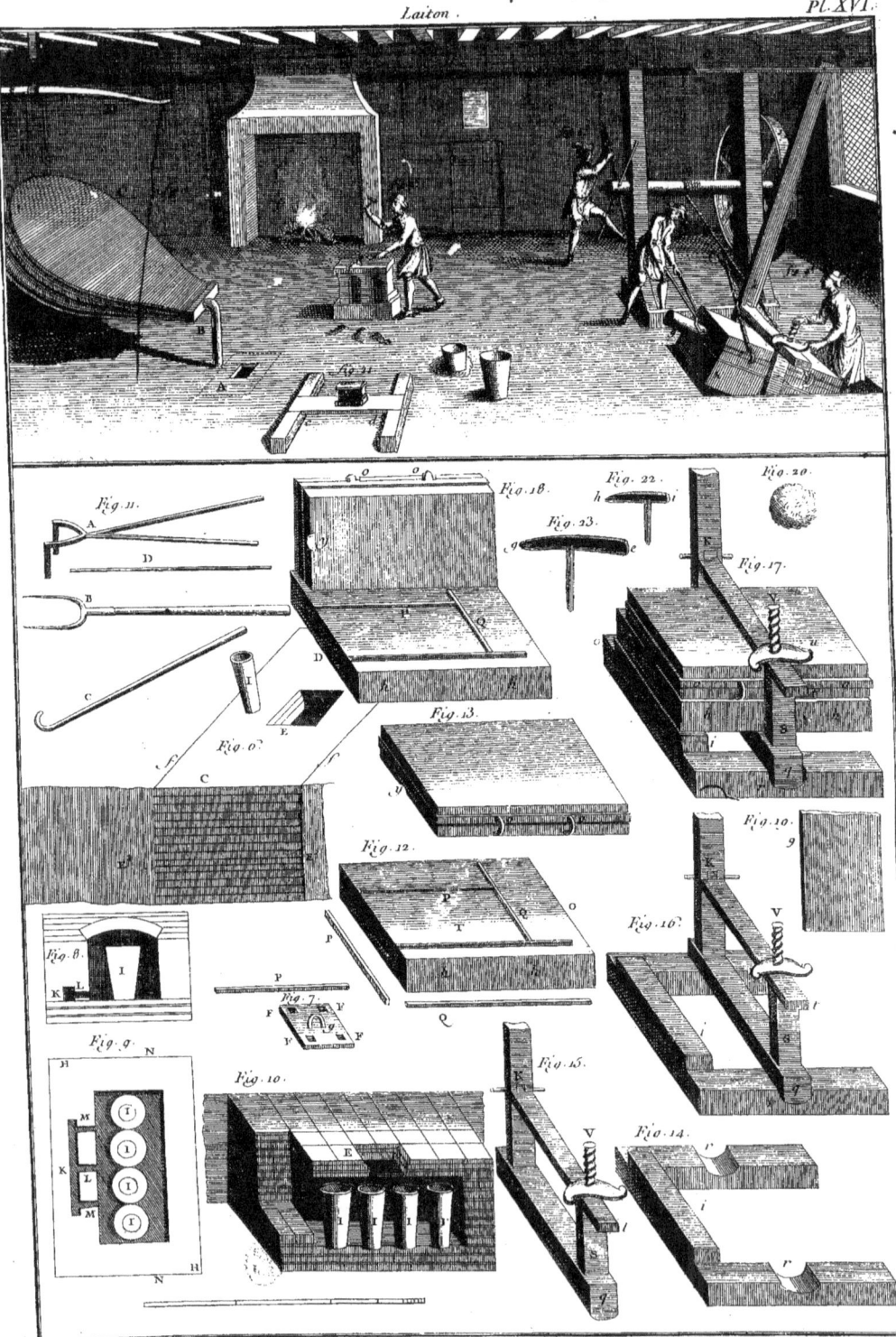

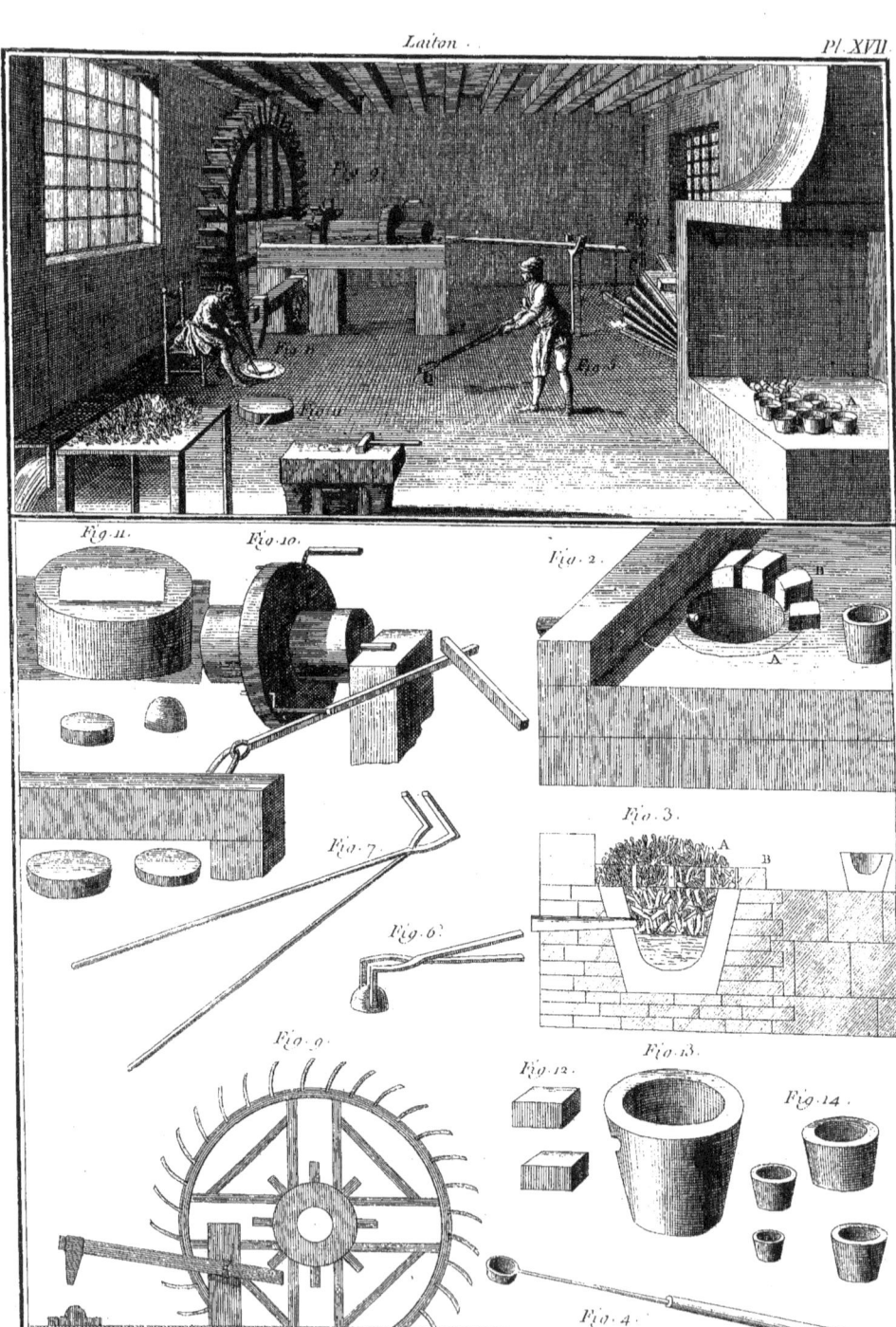

Laiton.

Pl. XVII

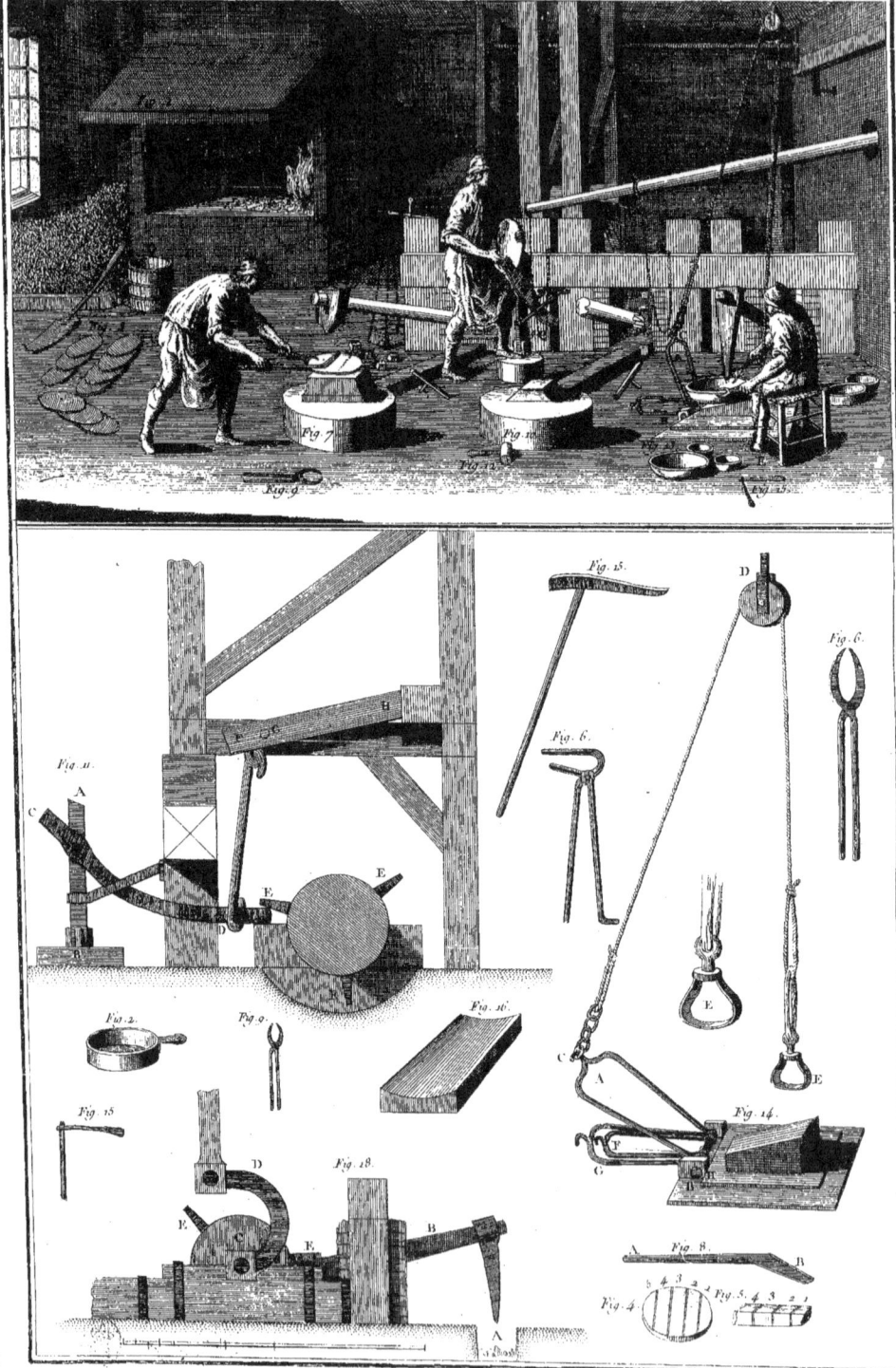
Laiton. Pl. XVIII.

www.ingramcontent.com/pod-product-compliance
Lightning Source LLC
Chambersburg PA
CBHW071405220526
45469CB00004B/1175